PRINCIPLES & TECHNIQUES FOR
COLOR
CO-ORDINATION

第二版

色彩搭配
原理与技巧

范文东　编著

清华大学出版社
北京

版权所有，侵权必究。举报：010-62782989，beiqinquan@tup.tsinghua.edu.cn。

图书在版编目（CIP）数据

色彩搭配原理与技巧 / 范文东编著. —2 版. — 北京：清华大学出版社，2018（2021.8重印）
ISBN 978-7-302-48563-6

Ⅰ. ①色… Ⅱ. ①范… Ⅲ. ①色彩学 Ⅳ. ①J063

中国版本图书馆 CIP 数据核字(2017)第 241120 号

责任编辑：纪海虹
装帧设计：范文东
责任校对：王荣静
责任印制：宋　林

出版发行：清华大学出版社
　　网　　址：http://www.tup.com.cn，http://www.wqbook.com
　　地　　址：北京清华大学学研大厦 A 座　　邮　　编：100084
　　社 总 机：010-62770175　　邮　　购：010-62786544
　　投稿与读者服务：010-62776969, c-service@tup.tsinghua.edu.cn
　　质量反馈：010-62772015, zhiliang@tup.tsinghua.edu.cn
印 装 者：小森印刷（北京）有限公司
经　　销：全国新华书店
开　　本：210mm×285mm　　印　张：15.5　　字　数：319 千字
版　　次：2006 年 6 月第 1 版　2018 年 6 月第 2 版　　印　次：2021 年 8 月第 5 次印刷
定　　价：88.00 元

产品编号：074299-01

序言
PREFACE

　　色彩是大自然赋予人类认识世界、认识自然的一个重要途径，同时色彩又给人类带来了美的享受。然而人类在认识色彩、应用色彩的道路上，却经历了一个漫长又曲折的过程。即使在科学发达的今天，同样的颜色在不同的文化背景下，也有可能得不到相同的认知与喜爱。因为在不同的国家、不同的民族、不同的风俗习惯、不同的生活方式或不同的宗教信仰中，对色彩的认知、应用，甚至是崇尚亦可能有所不同。这种不同的认知不仅受到人类生物学的影响，同时还受到个人独特生活经历等因素的影响。

　　尽管人们在生活中对色彩的喜爱与要求有所不同，但随着我国改革开放的不断深入，中外文化的快速交流，人民物质生活的不断提高，"色彩"在国民的日常生活中也发挥着越来越大的作用。也就是说人们在物质生活中对色彩的需求量越来越大，需求面也越来越广。故而，对从事设计的人们来说，能有一本图文并茂，又能从历史发展的角度将科学与艺术、理论与实用结合成一体、深入浅出的色彩专著作参考，让色彩之美更多、更好、更广泛地装点在普通人的日常生活中，也是许多人所希望的。而范文东的《色彩搭配原理与技巧》一书，面市以来能多次重印，说明它的受众面是广的，它的内容是与时代发展相契合的。

　　范文东大学时期就读于北京服装学院艺术设计专业，毕业后在出版部门从事艺术设计工作。多年来他不仅注意积累创作经验，同时还对每个时期国内外许多优秀作品用心"研读"，从而深刻地认识到在设计的诸多因素中，色彩显然占据着重要的位置，并能够传达出更多的时代信息。因此，他对色彩的发展进行了梳理，并从不同色彩理论体系中找出了配色的基本规律和常用技巧。

　　尽管本书是以色彩的实际运用为主，但作者并没有避开色彩发展的科学之路，而是用了相当的篇幅讲述了今天的色彩之路源于17世纪牛顿的光学研究，从而打开了"光学"的大门（见本书第一章）。在此后的200多年里，许多国家的科学家、化学家、心理学家、文学家、艺术家都纷纷加入到色彩的研究行列，提出了色光三原色、心理四原色说，为色彩科学与实用相结合的发展开辟了道路。作者尊重科学、尊重历史，又能静心阅读，潜心思考和总结，才能将近现代国际上有关色彩研究的成果及配色的基本规律和常用技巧，用简明的语言清晰地介绍给读者（见本书第二至五章）。同时色彩是无处不在的，它活跃在我们各类人群中，体现着人们的各种感觉，充实着我们的衣、食、住、行、用（第六至九章）。但在当今世界，要将司空见惯的形与色幻化出新的感觉，就必须张大眼睛、放开视野，将传统的、自然的、异域的、民间的、不同民族的使用色彩揉集起来，利用多种手法让它们显现出纯新的色感，这对产品的民族感与国际化双重设计具有不同寻常的作用（见本书第十章）。

　　理论是为实用服务的，实用心得是需要总结的。总结出来的经验若能为第一线从事艺术设计的同行们接受，则是理想所在。为此，作者在书中大量列举了人类在生活各方面的色彩

运用实例，以图文结合的直观方式来加深读者对色彩采集与重构的理解。又以自己多年的知识积累、实际应用的经验对色彩的大致区间进行了划分和组合。本书最后给读者提供了作者自己设计的色谱，它将有助于读者快捷地进行设计创作。

所以，这是值得设计人员认真阅读的一本书。

中国流行色协会创始人之一
北京服装学院　原院长　　王蕴强 2018.4

前言
FOREWORD

　　如果您是一位设计专业的学生，或是一位每天为繁重的设计任务而苦恼的设计师，希望这本书可以实实在在地帮到您！

　　《色彩搭配原理与技巧》不能说是一本新书，自2006年第一次出版后，几乎每年都会重印，并成为不少高等院校的教材。在此万分感谢广大读者们的厚爱！也可以说在图书品种快速更迭的今天，这本书经受住了市场的考验，还是相当实用的。

　　虽然每年重印都有微调，但一本已出版十年的书，在今天看来，我仍觉得有很多需要更新迭代的空间，就趁此次再版的机会做了全面的改版，这也是对新老读者的感恩之意。

　　最初动笔写本书的动机可谓简单：

　　曾经以为大学毕业后，系统学习了色彩构成等课程，也掌握了一些色彩搭配的诀窍，可以从容地面对设计任务了。然而，事实远非如此。

　　我曾从事设计工作多年，在工作中为了提升自己的能力，也曾看过不少色彩搭配方面的专著。这些书的内容各有千秋，精华却零散在不同的作品里。能不能将这些精华集中，结合自己多年的设计心得，再加上我多年苦寻所得的内容，写一本属于设计师的色彩搭配实战辅导书给读者呢？基于这个想法，于是便有了第一版的《色彩搭配原理与技巧》。

　　只知道色彩搭配的简单技巧，而不知道为什么如此搭配是被动的。本书从色彩的产生、色彩三要素、感觉与色彩、配色的规律和技巧、色彩的象征性及联想等多方面对色彩搭配的原理与技巧给予了介绍。

　　以往的大多数色彩搭配手册，一般都提供了简单的两色、三色，甚至是四色、五色搭配，但搭配效果并不一定能让您满意。鉴于此，本书比较全面地概括了色彩的阶梯层次，并采用了集群式排列方式，让设计师可以根据自己的感觉随意搭配。每个色条都标注了C、M、Y、K值，相信会对您的设计有所帮助。

　　为了您在今后的学习或工作中更加方便，本书列举了560多组配色方案，让您可以更加从容地面对以后的设计生活。

　　做设计的人经常会用到色谱，但很多色谱并不好用，经常是本来已经大致想好了要用哪块颜色，打开色谱，却有点含糊了。为什么呢？因为色块太多了，蓝、品红、黄三色如果按5%混合，再和黑色按10%的色阶混合，要接近100页才能排列完所有色块，这样会有2万多块颜色待选。太多相似的色彩放在一起，必然会造成选择困难。可以想象一下，如果您想去商场或上网买件商品，面对数量庞大、只有微小差别的款式时，是种什么感觉？其实大多数时候，设计师在意的只是一种色彩感觉，只需要有感觉时，能迅速找到符合感觉的那块颜色就好了。

针对这种情况，我创造了一种崭新的色谱排列方式。首先，能够使您在第十三章表一的四页纸之内，总览蓝、品红、黄、黑色混合的概貌；其次，为了便于您能寻找到更丰富、微妙的色彩，再在表二的十页篇幅中，把蓝、品红、黄色与各种灰色混合后的面貌展现出来，最终生成了1720块颜色，使您能完成绝大多数配色任务。

本次改版，我在原版基础上有了如下调整。

其一，这次改版在图片的数量和质量上更为重视：

第一版时，为降低成本以照顾部分读者的购买力，写作时有意把图片较少的理论部分集中在一起，黑白印刷。以致今天从整本书的结构来看，一些章节顺序不够合理，这次在第一版的基础上，合理调整了各章节顺序。

其二，在如今的读图时代，少图的排版读来会觉乏味。这次再版在理论部分增加了大量图片，以让读者对抽象的色彩有更直观的感受，本书在230多页的篇幅里配了460多幅彩图，这样读起来会更觉轻松！其中，有相当多的图还是按高、中、低及长、中、短调来整理的，读者在看每张图片时能明确地知道其所属类型，这是许多书中所没有的。结合图片来记忆色彩，既简洁又印象深刻。另外，在表述上删去了一些拗口的语言，用平实的语言描述专业问题，尽量做到言简意赅，通俗易懂。

其三，这次改版在色谱设计上也做了很大改进：

在第一版中，排列在中间的色块色值只能靠推算。考虑到读者每次选用了某个色块，还要去推算色值，还是不方便，这次我花了相当的功夫，把1720块颜色每个都标上了色值，使用起来非常方便。这样，您在收获这本书时，还同时收获了一本便捷色谱。这次特意把色谱放在了本书最后的十几页，以便于使用。

任何理论都是灰色的，只有在实践中不断地理解、应用，才能完全掌握。每个人都需要在实践中不断地领悟，把这些理念融化在自己的意念里，才能真正掌握。实际创作是最好的课堂，一方面，我们在学校所学的东西是有限的，还需要在实践中不断补充新的营养；另一方面，这并不是一个简单的理论叠加，而是要不断地消化，不断做减法，不然学得越多，条条框框越多，反而会束缚住自己的手脚。不破不立，艺术是永远需要创新的。

本书中的绝大部分图片来自正版图库，有些是我自己绘制或拍摄的，但是还有一小部分图片实在难以联系到原作者。如果其中有您的作品，请及时与我联系！

由于水平、时间有限，可能有许多不周之处，欢迎指正！

电子邮箱为：fan_wd@aliyun.com

<div style="text-align:right">

范文东

2017.8

</div>

目 录
CONTENT

序言 ······ I
前言 ······ III

第一章 由光来认识世界 ······ 1
- 没有光就没有色彩 ······ 1
- 光谱 ······ 1
- 物体的色与照明 ······ 2
- 眼睛是最精密的光学仪器 ······ 4
- 两种视觉细胞 ······ 4
- 单色光照明 ······ 5
- 明暗适应 ······ 5
- 色彩适应与色觉恒常 ······ 6

第二章 我们所看到的色彩 ······ 8
- 视野中的色彩 ······ 8
- 色的定义 ······ 8
- 光源色与色温 ······ 8
- 固有色 ······ 9
- 透过色 ······ 9
- 反光色 ······ 10
- 荧光色 ······ 10
- 影响色彩感觉的多种因素 ······ 11
- 屏幕色彩 ······ 11
- 微小状态下的色彩 ······ 11
- 色盲、色弱与色彩 ······ 12

第三章 混色与色的表现 ······ 13
- 色光三原色与加法混色 ······ 13
- 色料三原色与减法混色 ······ 13
- 空间混色 ······ 14

第四章 色彩的属性及体系 ······ 16
- 色彩的属性 ······ 16
 - 色相 ······ 16
 - 明度 ······ 17
 - 彩度 ······ 18
- 色彩的体系 ······ 20
 - 孟塞尔表色体系 ······ 20
 - 奥斯特瓦德表色体系 ······ 21
 - 日本色研配色体系 ······ 22

第五章 配色的基本规律和常用技巧 ······ 25
- 色彩的对比 ······ 25
 - 色相对比 ······ 25
 - 明度对比 ······ 28
 - 彩度对比 ······ 29
 - 面积对比 ······ 31
 - 冷暖对比 ······ 32
 - 位置对比 ······ 33
 - 肌理对比与综合对比 ······ 33
- 色彩的调和 ······ 34
 - 统一属性调和 ······ 34
 - 秩序调和 ······ 36
 - 面积比调和 ······ 37
 - 分离调和 ······ 38
- 色彩调和论 ······ 39
 - 孟塞尔色彩调和论 ······ 39
 - 奥斯特瓦德色彩调和论 ······ 40
 - 波·姆和斯宾塞色彩调和论 ······ 40
 - 伊顿色彩调和论 ······ 41
- 色彩的调性构成 ······ 41
 - 色调的形成 ······ 41
 - 影响色调感觉的因素 ······ 42
 - 色调的分类 ······ 43
 - 明暗调式构成 ······ 43
 - 特定色相调式构成 ······ 44
 - 鲜灰调式构成 ······ 45
- 配色的常用技巧 ······ 45

配色的均衡 ……………………… 45
　　　配色的节奏 ……………………… 46
　　　配色的层次 ……………………… 47
　　　配色的疏密 ……………………… 47
　　　强调配色 ………………………… 47

第六章　图形和色彩 ……………… 48
- 光效应艺术 ………………………… 48
- 刺激与感觉时间 …………………… 49
- 残像 ………………………………… 49
- 正残像 ……………………………… 49
- 负残像 ……………………………… 50
- 色的同时对比和继时对比 ………… 51
- 对比和形式 ………………………… 51
- 同化效应 …………………………… 53
- 图形、色与空间 …………………… 56
- 易见度 ……………………………… 57
- 形状与色彩 ………………………… 58

第七章　感觉与色彩 ……………… 59
- 色彩的冷和暖 ……………………… 59
- 色彩的兴奋感和沉静感 …………… 60
- 色彩的膨胀和收缩感 ……………… 61
- 色彩的前进与后退感 ……………… 62
- 色彩的轻重感 ……………………… 62
- 色彩的柔软与坚硬感 ……………… 63
- 色彩的朴素与华丽感 ……………… 63
- 味觉、嗅觉与色彩 ………………… 63
- 听觉与色彩 ………………………… 65
- 时间与色彩 ………………………… 67
- 记忆与色彩 ………………………… 67

第八章　色彩的象征性及联想 …… 69
- 寻找色彩 …………………………… 69
- 色彩的象征性 ……………………… 69
　　　黑色——庄重而神秘的颜色 …… 70
　　　白色——明亮而圣洁的颜色 …… 70
　　　灰色——朴素而随和的颜色 …… 72
　　　黑、白、灰之间的关系 ………… 73
　　　红色——热烈而欢快的颜色 …… 73
　　　粉红色——甜美而可爱的颜色 … 75
　　　橙色——华丽而温馨的颜色 …… 76
　　　棕色——自然而朴素的颜色 …… 77
　　　米色——柔和而雅致的颜色 …… 77
　　　黄色——亮丽而神圣的颜色 …… 78
　　　绿色——生命和希望的颜色 …… 80
　　　青色——清爽而醉人的颜色 …… 81
　　　蓝色——深沉而悠远的颜色 …… 82
　　　紫色——神秘而矛盾的颜色 …… 83
　　　金色——耀眼而华贵的颜色 …… 85
　　　银色——张扬而时尚的颜色 …… 85
- 色彩的联想 ………………………… 86
　　　表① ……………………………… 87
　　　表② ……………………………… 87

第九章　生活与色彩 ……………… 88
- 习俗与色彩 ………………………… 88
- 企业与色彩 ………………………… 89
- 安全感与色彩 ……………………… 90
- 功能与色彩 ………………………… 90
- 广告与色彩 ………………………… 90
- 照明与色彩 ………………………… 91
- 年龄与色彩 ………………………… 91
- 肤色与色彩 ………………………… 91
- 衣服和配件的调和 ………………… 93
- 宝石与色彩 ………………………… 93
- 约会的服装 ………………………… 93
- 个性与色彩 ………………………… 94
- 流行与色彩 ………………………… 95
- 环境与色彩 ………………………… 96

第十章　色彩的采集与重构 ……… 98
- 色彩的采集 ………………………… 98
- 采集色的重构 ……………………… 99

- 色彩的采集重构与个性化 ········ 100
- 高调 ············ 101
 - 高短调 ············ 101
 - 高中调 ············ 105
 - 高长调 ············ 115
- 中调 ············ 131
 - 中短调 ············ 131
 - 中中调 ············ 135
 - 中长调 ············ 147
- 低调 ············ 174
 - 低短调 ············ 174
 - 低中调 ············ 175
 - 低长调 ············ 179

第十一章 色彩的区段划分 ········ 193
- 高调 ············ 193
 - 极淡色 ············ 193
 - 淡色 ············ 194
- 中调 ············ 195
 - 明亮而清澈的颜色 ············ 195
 - 中明度雅致的颜色 ············ 196
 - 明亮而鲜艳的颜色 ············ 197
 - 鲜艳的颜色 ············ 198
- 低调 ············ 199
 - 深色 ············ 199
 - 暗色 ············ 201
- 交叉组合 ············ 203
 - 对比色的效果(1) ············ 203
 - 对比色的效果(2) ············ 204
 - 自由配色(1) ············ 205
 - 自由配色(2) ············ 206

第十二章 色彩的风格 ············ 207
- 源于自然界的色彩 ············ 207
- 源于东方的色彩 ············ 211
- 源于高科技的色彩 ············ 214
- 源于波普艺术的色彩 ············ 216
- 源于现代怀旧的色彩 ············ 218
- 源于后现代的色彩 ············ 221

第十三章 用崭新方式排列的便捷色谱 ······ 223
- 表一 ············ 224
- 表二 ············ 228

参考书目 ············ 238

第一章 由光来认识世界

● **没有光就没有色彩**

在自然世界给予我们的恩惠中，没有任何事物能够超过阳光。当阳光普照万物时，一部分光线被吸收转换成为热能，而没有被吸收并从物体上反射回来的光线进入了我们的眼睛，便带来了光明和色彩，从而再现了外部世界。物体的色彩好像附着于物体表面，一旦光线减弱或消失，所有的色彩也会马上消失。毫无疑问，当我们看到或回忆某一事物的时候，"光"是记忆或联想的一部分。所以，"光"是我们认识外部世界的第一视觉要素，没有光线就没有色彩。

"光"只是电磁波中相当短的一部分波段的名称。那么，光的范围是根据什么来规

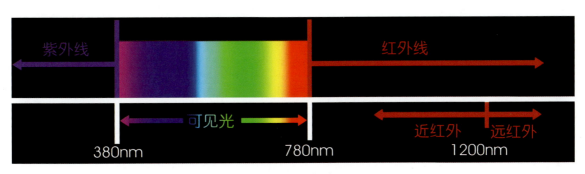

图1-1 人眼可见光范围

定的呢？光，是电磁波中我们人类的眼睛所能看到的那一部分，也就是能够刺激我们眼睛的放射能的名称。我们的眼睛在受到380～780纳米的波长范围内的放射能的刺激时，便能产生视知觉（见图1-1）。紫色光波长最短，信息传递距离最近；红色光的波长最长，信息传递距离最远。短波长的紫外线会使皮肤变黑，长波长的红外线能产生热能。

不可见光还有可以透过物体（金属除外）的X射线、伽马线、有辐射作用的电磁波等其他射线，这些都是肉眼看不见的光，要通过仪器才能看到。

● **光谱**

我们将太阳作为典型的光来分析，其中包含着各种色彩的光线，能够找出连续的波长顺序。也许雨过天晴后的彩虹这一自然现象激发了英国科学家牛顿发现色彩之谜的兴

第一章 由光来认识世界

趣。牛顿（1642—1727年）发现可视光谱，已是三个世纪以前（1666年）的事了。他在暗室中将一束太阳光通过三棱镜投射出来，结果看到了从红到紫的色带（见图1-2）；他又将其通过三棱镜合在一起，结果又复原成接近太阳光的白色光线。人们对色彩的科学研究，就是从这个发现开始的。

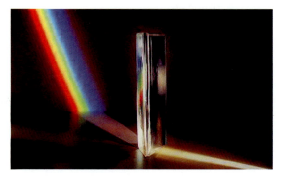

图1-2 棱镜分光与牛顿的实验

● **物体的色与照明**

光是通过眼睛去感受的，如果光不能进入眼睛中便什么也看不见。地球被大气层所包围，日光在通过大气层时，遇到气体中的空气分子、微粒等质点而发生散射，所以白天的天空是明亮的，这时，波长短的光最容易发生散射，因而天空呈蓝色。如果大气层中的水蒸气很多，无论什么样的光均发生散射，天空就会呈白色或灰色。

在白光下，我们看到柠檬是黄色的，这是由于柠檬表面吸收了其他色光，而只反射黄色单光所致，黄色就成了该物体的主体色，即常言"固有色"的概念。从本质来说，柠檬在反射黄色光之际，肯定也反射其他色光，只不过比较少而已。

如果物体显出白色或黑色，那是因为它们反射了大部分色光或吸收了大部分色光，绝对的黑、白物体色是根本不存在的。倘若物体色反映出灰色外观，则为反射与吸收各半的结果。它们在反射与吸收色光的同时，也或多或少地反射其他色光，在这些颜色中，常带有多种色彩倾向。例如：绿色的树叶在阳光照射下就会呈现出丰富的黄绿色彩（见图1-3）。因此，在印象派画家们的眼中，物体色是时间性、地域性、光照度、光色度、心情指数的瞬息体现，在他们的画面中我们看见的是流动的光、闪烁的影，是

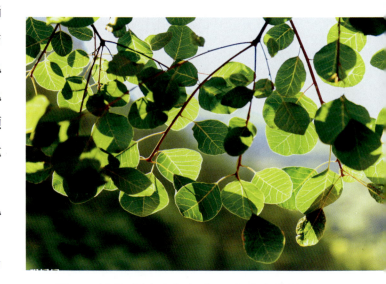

图1-3 绿色的树叶在阳光下呈现出黄绿色

色彩的绘画演绎。

如果说文艺复兴是近代绘画的开端，确立了科学的素描造型体系，把明暗、透视、解剖等知识科学地运用到造型艺术中，那么，印象派则是现代绘画的起点，它完成了绘画中色彩造型的变革，将光与色的科学观念引入绘画之中，革新了传统的固有色观念，创立了以固有色、光源色和环境色为核心的现代写生色彩学。

众所周知，在不同的光源下，物体的色彩是有差异的。红旗在日光下显红色，在白炽灯的灯光下显得更红，在黄色光下显橙色，而在荧光灯下则为发紫的红色，在蓝色光下显紫色。

在荧光灯或白炽灯下画过画的人会有这样的经验，当你把在灯光下完成的作品拿到日光下观察时，会有点难以相信自己眼睛的感觉，怎么会有这么大的差别？色调完全不对了，有时还会觉得画面带有几分怪异或病态的成分。民间也有"灯下不观色"的说法。因此，美术学院或设计学院的画室里总是尽量采用日间的正常光线，比如说，在画室顶部开设天窗等措施。

照明效果对商品色彩的表现有着极大的影响，舞台美术就利用这种色光的无穷变化，在有限的装置和空间里，让人们看到完美的演出。有的时装表演舞台就用最简单不过的白色，然后充分利用灯光颜色的变化，就能营造出不同的色彩氛围（见图1-4）。

明确地意识到在一定条件下，物体的颜色是会变的，这对我们从事美术设计工作的人相当重要。在对商品陈列或展览进行设计时，就会考虑到光对物体色的影响。

在其他领域，光的作用也扮演着重要角色。在室内装修中，空间分割是很要紧的事，光线的反射也同样重要。客厅里用100W的灯泡照明使人感到很明亮，如果在厕所、浴室等狭小的场所也装100W的灯泡，其亮度也许会使你受不了。要提高室内的采光和照明的效率，天花板、墙壁、地板最好选

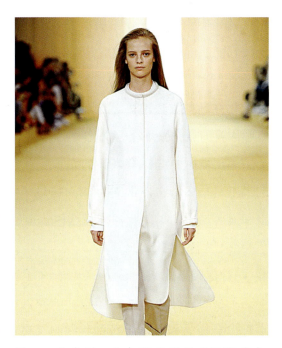

图1-4 白色的T台在暖光照射下呈淡黄色

择反射率高的色彩。要避免耀眼可使用暗一些的色彩，但也应该考虑到日光下和夜晚灯光下室内会呈现出的不同效果。

● **眼睛是最精密的光学仪器**

既然色彩是视觉现象，那么，就有必要认识眼睛的功能。我们在生活里使用它的过程中，就会感觉到它是一种非常奇特的精密仪器。相信你一定有过这样的经历：即使用了相当高级的相机、摄像机，拍出的画面还是不如自己眼睛所能感受的色彩真实。要制造出像眼睛一样的高精度的光电色彩计，在今天还只是设想，特别是在光线微弱的情况下。当然，眼睛的性能因人而异，功能则随着年龄的增长而衰退。

在大约只有2厘米直径的眼球中，有着很精巧的结构。眼球的构造与照相机的构造相当接近。眼球的最外层为虹膜，最前面的延长部分为透明的角膜。入射光的折射，在这里形成焦点。睡着时，眼皮就成为晶状体的保护层，平时由于眼睑经常揉拭晶状体表面，使之保持着良好的光学状态。在眼皮的下面，有能够发现角膜上的污垢和灰尘的神经，还有供给眼泪的泪腺可进行自动洗涤。

虹膜的肌肉随光的强弱而收缩、放大，从而引起瞳孔大小的变化，其作用相当于照相机的光圈。外来光经角膜折射传到视网膜，是由像透镜那样的晶状体来进行的。因为支撑它的肌肉厚度自由改变，所以从距离无限远到眼前均可马上进行聚集。

遗憾的是，随着年龄增加，增多的黄色素吸收短的波长，负责青和紫的光感细胞开始硬化并渐渐失去弹性，会带来老花眼等诸多不便。东方人的虹膜为黑色，而西方人的虹膜因没有茶色素而呈现为蓝色。

为在视野中选择有兴趣的对象，就得转动眼球，这就是眼肌的功能。进光量和焦点的调节是由各部分眼肌进行的，在过于明亮的视野中，频繁地移动焦点是使眼睛负担过重和疲劳的原因。因此，减轻这种负担也是进行色彩搭配时应该注意的基本事项之一。

● **两种视觉细胞**

人类的视网膜有两种细胞：一种为杆状细胞，主管夜间视力；另一种为锥状细胞，主管白昼视力和色觉。而锥状细胞又有三种色觉细胞，分别是红色、绿色和蓝色色觉细胞，这些细胞90%以上分布在眼底的"黄斑部"。经由此三种色觉细胞的交互作用，可感

受到各种不同的颜色。

杆状细胞对黑白层次很敏感，对即使是很微弱的光也能有所反应，在黑暗的地方看东西，主要靠杆状细胞，这种状态叫作"暗视觉"。

锥状细胞的感光度比视杆细胞要差得多，但在光线充足的情况下，锥状细胞能辨别出颜色最细微的差别及物体的细节，是视觉中最敏锐的部分，处于眼球的中心。由于锥状细胞只能适应明亮光线下的视觉，因此叫作"明视觉"。

当视网膜的锥状细胞发生障碍时，就患上了日盲症，也就是通常所说的色盲。当视网膜的杆状细胞发生障碍时，就患上了夜盲症。

由于红光对于杆状细胞不起作用，所以不会阻碍杆状细胞的暗适应过程。因此，当一个人由明亮环境突然转入黑暗环境时，他的视觉感受仍能保持平衡，不需要暗适应的过程。应用这个原理，在X光检查暗室、夜间的信号灯等一系列需要暗适应的地方，均采用红光照明。

视觉细胞的数量约为1.3亿个，其中锥状细胞只有约700个，绝大多数在眼睛的最中心位置，能得到最鲜明的图像，而在视网膜边缘则很少。相反，杆状细胞有很多分布在视网膜边缘，因此，在黑暗的地方，即使不去注视物象，也能清楚地看到物体。

作画的人为了对物体的明暗有整体把握，有时会把眼睛眯起来，排除颜色的干扰以判断对象明暗色调的整体层次，就是基于这个道理。

● **单色光照明**

由单色光产生的亮度感觉叫作感光度。在钠灯和水银灯的照射下，物体的色彩并不能得到真实的体现，但这两种光可视度高，所以，常常用于需要高效率照明的地方，如隧道、广场、道路，等等。

当夜幕降临为一片灰暗时，锥状细胞也能起作用，但在这时很难看到清楚的图像，这种状态叫微明视觉。

● **明暗适应**

杆状细胞和锥状细胞为感光度不同的两种接受器，所以眼睛有能因视野亮度变化而自动调节感光度的功能，这种现象叫"明暗适应"，也叫"光量适应"。

第一章 由光来认识世界

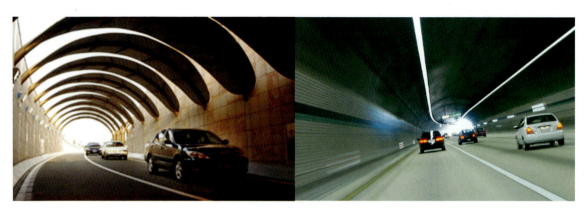

图1-5 隧道入口处的暗适应设计及出口处的明适应设计

当我们把眼睛由暗处转向亮处时，瞬间内会感到眼前白花花的一片，这是锥状细胞在适应亮度，以便给出相应的感光度，叫眼睛的"明适应"。对于剧烈的亮度变化，虽然杆状细胞和锥状细胞的功能会转换，但实际上也需要一定的时间，一般只需要1秒钟。

相反，当我们把眼睛由亮处转向暗处时，会瞬间感到一片漆黑，这是杆状细胞在适应视野的暗度，叫作"暗适应"。我们会有这样的体验：从夏日阳光耀眼的户外突然进入光线较暗的室内，或者当我们刚刚进入正在放映的电影院里时，会感觉到周围什么都看不见。暗适应的初期视觉感受提高很快，一般15分钟可以基本适应，后期提高较慢，半小时后视觉感受性可以提高到最初的10万倍，达到完全的暗适应大约需要40分钟。

隧道里的照明装置一般分两种：一种在出入口附近没有照明光，而在中间部分却集中着许多灯光，这是为了使白天隧道里的光照度能尽量均等而进行设计的。这一类型在老式短程隧道中较多，但大部分新建的特长隧道，出入口处都装有大量的照明光，而在中间部分减少其数量，这当然是为明暗适应而设计的（见图1-5）。

色彩绚丽的商品必须要放在明亮的环境中才能得到最好的展示，但在注意亮度的同时，也必须考虑照明的均匀性和色温的高低，用暖光，冷光，还是标准光源？

● **色彩适应与色觉恒常**

人眼在环境色彩刺激下造成的色彩视觉变化是对色光的适应所致，被称为"色彩适应"。通常，色彩视觉的第一感受时间为5～10秒，过了这段时间"色彩适应"就开始起作用，这种习惯性地把物象色彩恢复到白光下本来面目的本能是源于对"固有色"的认识，可以使人避免被光源色造成的假象所蒙蔽，而始终能够把握物体的本来颜色，我们

把这种现象称为"色彩的恒定性",也有人称为"色觉恒常"。关于色觉恒常,科学家们曾这样说过,"我们看到的东西是知道的东西,不是眼睛所作用的东西","我们看到的东西是对眼前东西的最好的推测"。

换句话说,人们并不会完全被光源色牵着走。我们并不会把

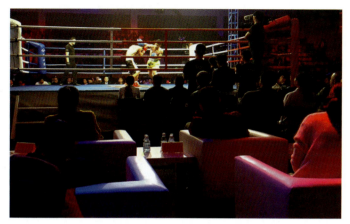

图1-6 拳击台前的白沙发是对色觉恒常的很好诠释

夜店里紫红色灯光下穿白衬衣的人说成是穿紫红色衬衣的人,也不会把拳击台前的白色沙发说成是紫红色沙发(见图1-6)。对于在阳光下睡觉的黑猫和白山羊,虽然黑猫反射着很强的光,但我们却能够立刻判断外面的环境,而决不会把黑和白认错。因为大脑会对视网膜发来的信号作出反应,而不仅仅是接受器。

戴着有色眼镜活动时,开始一段时间可以明显感受到镜片色彩的影响,然而,过了一段时间之后镜片上的颜色几乎在视觉上消失了。在白炽灯的黄色光线下,只能在刚开灯后不久的时间里感受到光的颜色,一会儿这种黄色即自然消失。在灯光下白纸是白的,对物体恢复了日光(白光)下的感觉。

大脑的视觉中枢与记忆领域有非常密切的关系,所以,能看到的色彩也会受到记忆和联想的支配,越了解的对象越容易发生色觉恒常。

明亮环境的恒常性比黑暗环境的恒常性要高,而且更容易将形象看清楚。但是,在强光照射下或用细长筒观察对象的一部分时,也会失去色彩的恒常性。还有观察者特别注意和深刻分析观察对象时,所看到的东西也会变化。如画家把洁白的石膏像画得很黑,或者,在作画时使用了现实中根本就见不到的色彩。这可以说是画家不受色觉恒常支配,仅忠实于自己对对象的感受而画出来的。也就是说,这些色彩虽然在现实中不能被看到,但因主观原因或是判断却被画家看到了。

第二章 我们所看到的色彩

● **视野中的色彩**

人的视野是水平约180°、上下约150°的椭圆形。视觉中心和边缘看到的同一色彩是有细微差别的，被称为"色彩视野"。

● **色的定义**

所谓"色"，是日常视觉经验中的一种状态，这是一种含糊的表述方法。物理学家从分光反射率及透射率来考虑色，而化学家却从颜料和染料的化学成分来考虑色。文学家对色的说明更为直截了当，所谓色就是被破坏了的光。生理学认为，色在视觉中是一种由电子化学作用而产生的感觉现象；精神物理学则认为，色是具有色刺激特性的色感觉。最后这种说法似乎更接近人们通常意义上的理解。

● **光源色与色温**

由自行发光的物体所产生的色光，被称为"光源色"。如，太阳光、月光、荧光灯、日光灯、霓虹灯、LED光、烛光、烟火等，这些光源有冷有暖，这就涉及一个专业词汇——色温。色温是照明光学中用于定义光源颜色的一个物理量，也是人眼对发光体或白色反光体的感觉，这是物理学、生理学与心理学的综合因素的一种感觉，也是因人而异的。

一些常用光源的色温为：标准烛光为1930K（开尔文温度单位）；钨丝灯为2760～2900K；闪光灯为3800K；中午阳光为5000K；电子闪光灯为6000K；荧光灯为6400K；蓝天为10000K。

总体来说，色温小于3000K的光源，给人感觉温暖（带红黄的白色）；色温为3000～5000K的光源，给人感觉温暖倾向不明显（白色）；色温大于5000K的光源，给人感觉偏冷。一般情况下，正午10点至下午2点，晴朗无云的天空，在没有太阳直射光的情况下，标准日光在5200～5500K。

色温在电视（发光体）或摄影（反光体）上是可以用人为的方式来改变的。中国的景色一年

四季平均色温在8000～9500K，影视部门在制作节目时都是以色温9300K去拍摄的。欧美的相关部门则以一年四季的平均色温约6000K为制作的参考。因此，我们猛地看到欧美的电脑或者电视屏幕时，感觉色温偏红、偏暖，就是因为黑眼睛的人看9300K是白色的；但是蓝眼睛的人看了就觉得偏蓝；蓝眼睛的人看6500K是白色，咱们中国人看了就偏暖。无论你是使用数码相机或摄像机，都必须重视色温！

● 固有色

习惯上，一般把白色阳光下，不透明、不发光、不反光的物体所呈现出来的色彩效果称为"固有色"。固有色在一个物体中所占面积最大，其最明显的地方是受光面与背光面之间的中间部分，在这个范围内，物体受外部的影响较少。如红苹果表面只反射红色光线而吸收其他光线，所以呈现出红色。

● 透过色

有些物体本身具有通透性，如有色玻璃、葡萄酒、云母、宝石、水晶、琥珀、松脂，透过这些物体去观察事物得到的颜色，被称为"透过色"。透过色最典型的代表莫

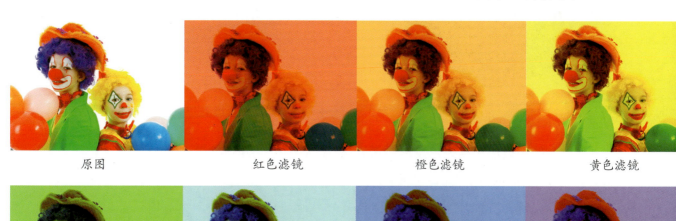

原图　　　　　　　红色滤镜　　　　　　　橙色滤镜　　　　　　　黄色滤镜

绿色滤镜　　　　　　青色滤镜　　　　　　　蓝色滤镜　　　　　　　紫色滤镜

图2-1　各色滤镜下画面的变化

第二章 我们所看到的色彩

过于摄影上用的滤色镜了（见图2-1），有时电影中也会用这类滤色镜来渲染某些特殊意境的画面。例如：橙镜可以通过黄、橙、红等光，吸收蓝紫和少量绿光，用于校色，当用于文件翻拍时，可去除文件资料泛黄的底色，增加反差。绿镜可以通过黄、绿两色，绿色通过量较多，吸收紫、蓝、红三色，也可以吸收部分橙色，常用于黑白摄影中增加蓝天白云对比。雷登-82，该镜为淡蓝色，可做色温补偿，在早晨或黄昏的户外摄影可抑制偏红现象，以求色彩逼真。

● **反光色**

图2-2 汽车漆面对光色的衍射

颜色以非单纯颜色反射的形式出现，叫作"反光色"。我们日常生活中的色彩，通常是用各种有意义的文字来表示的，比如红花、白墙、黑眼镜等，这些都是表示固有色的词，也可以叫作"物体色"。除了这些举目所及的颜色外，还有一些具有特殊性质的颜色，比如，在光衍射下不锈钢、汽车漆面反射的颜色（见图2-2）和大厦的玻璃幕墙颜色等。

● **荧光色**

在特殊岗位上工作的人需要穿含有荧光剂的服装。如交警需要穿有浅黄色荧光剂的

背心、环卫工人需要穿有橘黄色荧光剂的外衣，以起到提醒来往车辆注意的作用。一些新潮的运动品牌也经常推出一些含有荧光色的运动服或运动鞋。

● **影响色彩感觉的多种因素**

事实上，我们很少看到以上这些颜色在一种光源下单独存在，它们总是以不同程度的形象、质感、折射、反射、投射并存。看到同样一种颜色，有可能因为心情不同而感觉不同。同样一款颜色的衣服，可能因为穿在不同人的身上而使人感到大相径庭。同样的颜色配比，可能会因为文化或附着在不同的物品上而给人带来不同的感受。比如，红绿为主调的中式大花被面和同样以红绿色调为主的、穿红色衣服的圣诞老人与绿色的圣诞树，前者显"土"，后者显"洋"。我们在看展览时的氛围，在看电影、戏剧时的剧情，都会影响到我们对颜色的感觉。

● **屏幕色彩**

大多数人都有网购的经历，但每个品牌的显示器或手机屏幕显示出的颜色都是有差别的，有时即使是同一品牌不同型号的产品显示出的颜色也不尽相同，不同的相机拍出的照片颜色也不相同。因此，各个网店一般都会在醒目位置贴出关于色差的提示：网上照片只供参考，最终以实物颜色为准。

印刷行业为了解决颜色不准的问题，已有一些公司推出了色彩校正硬件和软件，来解决不同设备间的颜色统一问题，争取做到"所见即所得"。

● **微小状态下的色彩**

锥状细胞密集的中心窝，能把对象的色彩和细部都看得很清楚。但当蓝色和黄色的面积过小时，所能看到的只是黑色和灰色，蓝色和绿色的差别尤其难以区分；只有红色直到最后还能被清楚地看到，所以，远距离的信号灯优先选用了红色。医院、警局和消防部门等处的门灯都是红色；汽车、列车的尾灯和飞机腹部的灯同样采用了红色。欧洲的某些城市，也因此原因而禁止使用红色霓虹灯。

第二章 我们所看到的色彩

● **色盲、色弱与色彩**

"色盲"是指缺乏或完全没有辨别色彩的能力,多为先天的,也有后天创伤造成的。色盲又分全色盲和单色盲。没有锥状细胞功能而只有杆状细胞功能,是典型的单色型,这种类型只能看到物体的明暗,叫"全色盲"。七彩世界在其眼中是一片灰暗,如同观看黑白电视一般,仅有明暗之分,而无颜色差别。

色盲是由于对红、绿、蓝三原色光中的一种缺乏辨别力,被称为"单色盲"。如"红色盲",又称第一色盲,较常见;"绿色盲",称为第二色盲,比第一色盲少些;"蓝色盲",即第三色盲,比较少见。我们平常说的色盲一般就是指红绿色盲。

对颜色的辨别能力差的则称"色弱",包括"全色弱"和"部分色弱"(红色弱、绿色弱、蓝黄色弱等)。色弱者,虽然能看到正常人所看到的颜色,但辨认颜色的能力迟缓或很差,在光线较暗时,有的几乎和色盲差不多,或表现为色觉疲劳,它与色盲的界限一般不易严格区分。色盲与色弱以先天性因素为多见。根据统计,中国男性色盲发病率近5%,而女性则近1%。

有先天性色觉障碍者,往往不知其有辨色力异常,多为他人觉察或体检时发现。凡从事交通运输、美术、化学、医药等工作人员必须有正常的色觉,因此,色觉检查就成为服兵役、就业、入学前体检时的常规项目。这些人因为色盲,不能上大学,不能开车。由于不能区别彩色传票,银行等金融机关也将他们拒之门外,这不能不说是件很令人遗憾的事情!

第三章 混色与色的表现

● **色光三原色与加法混色**

我们在生活中，在舞台上或者舞厅中，都见到过由五彩缤纷的灯光构成的瑰丽的色彩世界。这么复杂的色彩是怎样调出来的呢？实际上它不过是运用色光混合的原理，把色光的三个基本色重叠、调配、变化、组合而成的。

我们知道电视上之所以能够出现图像，是因为在彩色电视机电子枪的内壁，有能发出红、绿、蓝紫三色光的荧光物质，电路将送来的信号变成电子射线，荧光物质被电子冲击而发光，还原合成为原来的画面，因此，彩色电视机给我们看到的是发光体的色，所采用的是加色法混色。当红、绿、蓝紫三色光完全混合时就会出现白（White）色光；当红、绿色光混合时就会出现黄（Yellow）色光；当红、蓝紫色光混合时就会出现品红（Magenta）色光；当绿、蓝紫光混合时就会出现青（Cyan）色光。舞台上灯光的照明也是应用了这种加色法混色，简称"加法混色"（见图3-1）。

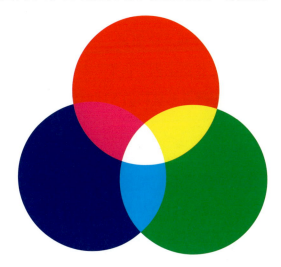

图3-1 色光三原色与加法混色

● **色料三原色与减法混色**

色料混合即减法混色，是指色料（颜料、涂料、油漆、油墨等）将一般的来光（如日光）吸收掉一部分色，再将未吸收的余光反射出来，而后进行的混合，所以也叫减光混合，或叫色料混合。减色混合一般包括色料的直接混合与颜料的叠置混合。色料的直接混合就是以三原色（黄Yellow、品红Magenta、青Cyan）为基础的混合（见图3-2）。这种混

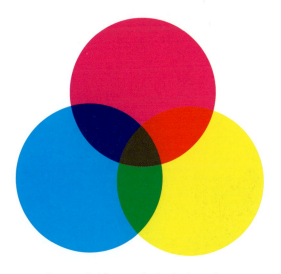

图3-2 色料三原色与减法混色

第三章　混色与色的表现

合，因其加入混合色料的增多，混合出的色明度就会降低，越混合颜色就越接近灰色，而被称为"减法混色"，这也是它区别于色光混合的主要特征。根据减法混色的原理，两个三原色之间相混可以得到间色，即橙、绿、紫色。在间色基础上再加入其他颜色便可以得到复色，以及其他更多的色彩。

色料的叠置同色料的直接混合效果是一样的，只是方法不同。如蓝色与黄色透明胶纸叠置在一起，可得到绿色。另外，还有一些具透明性能的颜料，若一种色彩干燥后再覆叠另一种色彩，也可得到类似效果。

现代工业化产品既要求色彩要多样化，又要求不同批次的、同一款产品色彩要保持高度的一致性，比如说，汽车喷漆。如果一个车厂连不同批次出厂的车漆都做不到一致，恐怕离倒闭也不远了。车辆受损后更需要电脑调色，以保持和原厂车漆一致。设计者也要根据着色材料的不同，预先掌握好混色规律，这是很有必要的。

● **空间混色**

空间混色是由两种或两种以上不同颜色的色块并置后，形成一种反射光的混合。它是借助于颜色并置在人眼视网膜上形成的色彩混合效果，色彩既不加光也不减光，是以光与色料同时的混合，被称为空间混色法，俗称"空混"，也称中性混合。

这种混色方法与古老的马赛克镶嵌技法相似。印象画派中的一个分支"点彩派"大

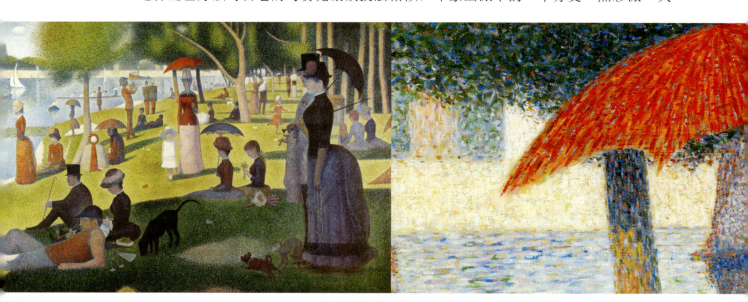

图3-3　《大碗岛星期天的午后》及放大后的局部

第三章 混色与色的表现

体可归入此类。由于印象派画家修拉（Georges Seurat, 1859—1891年）将这种表现光色的技法运用得更加完美，所以，这种画法一般被称为"修拉效果"。我们从他的名作《大碗岛星期天的午后》（见图3-3）能清楚地感受到这点。

平时我们看到许多画报、杂志和广告，会为上面精美的画面而感叹，实际上这些色彩丰富的印刷品，也是根据这个原理制作、生产的。常用的四色印刷，就是在色料三原色

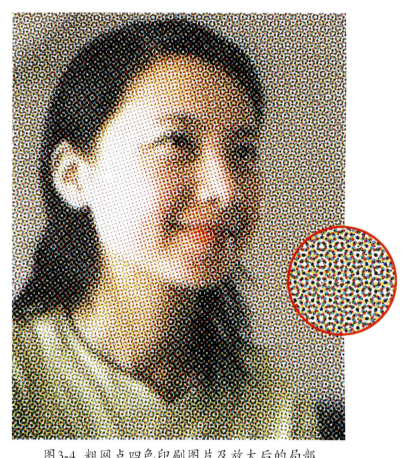

图3-4 粗网点四色印刷图片及放大后的局部

C（青）、M（品红）、Y（黄）的基础上，再加上K（黑)形成印刷油墨的四个基本色，通过这四色网点的混合(叠印)、并置而成为彩色（全彩）图像。我们从印刷好的纸表面见到的是色点反射光。通过加粗网点的印刷品和放大后的局部，能很清楚地看到这一点（见图3-4）。看到这张图，相信对从事过印刷行业的人来说，一定会感到亲切，这对他们来说，早已是一个众所周知的"秘密"。我们平时之所以感觉不到，是因为我们平常看到的印刷品，一般都是印在铜版纸上精度较高的图片，网点很细，人眼察觉不到，但通过高倍放大镜依旧能够很清楚地看到印刷网点。我们所看到的是一种在空间上混合后的效果。

另外一种常见的空间混色，就是色织布料。高档西服料子的每一根线都是由各种色棉混合而成的。因为各种色的面积太小了，所以只能看到单色，但又明显是一种不同于一般单色的布料。

第四章 色彩的属性及体系

● **色彩的属性**

色彩性质的变化主要取决于三个方面：色彩的色相、明度以及彩度，称为色彩的属性，也称为"色彩三要素"。

色相

"色相"是色彩的表象特征，通俗地讲就是色彩的相貌，也可以说是区别色彩用的名称。色相既是色彩体系的基础，也是我们认识各种色彩的基础。

色相的数量并不是一个确定的数，从三棱镜中分出来的是七色：红、橙、黄、绿、青、蓝、紫，每两种颜色之间并无明显的分界，而是一个渐变的过程，所以，不同研究方法必然体现为不同的划分方法，色相就表现为不同的数量。它们的排列是根据光的波长秩序，表示的方法就是"色相环"。

色相如果不断被细分会有无数种，过度的细分也没有现实意义。因此，色彩的研究者为了科学地区分色彩，运用了各种标识的方法。以日本的配色体系为例，以我们平时最常用的绘画颜料上色相的标识方法，色相环上的24色会被命名如下（见图4-1）。

色相序号	色相名称	略称	英文名称	中文名称	
1	带紫的红	pR	purplish Red	深红	
2	红	R	Red	曙红	
3	带黄的红	yR	yellowish Red	大红	
4	带红的橙	rO	reddish Orange	朱红	
5	橙	O	Orange	橘红	
6	带黄的橙	yO	yellowish Orange	橘黄	
7	带红的黄	rY	reddish yellow	中黄	
8	黄	Y	yellow	柠檬黄	
9	带绿的黄	gY	greenish yellow	浅黄绿	
10	黄绿	YG	yellow green	黄绿	

图4-1 色相名称

第四章 色彩的属性及体系

11	带黄的绿	yG	yellowish Green	草绿	
12	绿	G	Green	绿	
13	带蓝的绿	bG	b1uish Green	翠绿	
14	蓝绿	BG	Blue Green	深绿	
15	蓝绿	BG	Blue Green	蓝湖绿	
16	带绿的蓝	gB	greenish Blue	湖蓝	
17	蓝	B	Blue	钴蓝	
18	蓝	B	Blue	普蓝	
19	带紫的蓝	pB	purplish Blue	群青	
20	蓝紫	V	Violet	青莲	
21	紫	P	Purplish	紫罗兰	
22	紫	P	Purplish	紫	
23	红紫	RP	Red Purple	红紫	
24	红紫	RP	Red Purple	玫瑰红	

图4-1（续）

在国外的颜料上都有色相的明确标识，例如10pB，指的就是带紫的蓝中第10色。另外，某一种色相和黑、白、灰调合，无论产生多少明度、纯度变化，都属同一种色相。

明度

色彩有明度上的差别，产生明度上的变化有三方面的原因：一是由于光源的强弱或投射角度不同；二是由于同一种色相中含白色或黑色的量不一样多（见图4-2）；三是物理色的色相在明度上本来就存在差异。

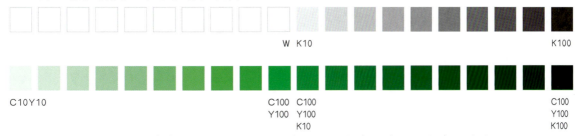

图4-2 同一色相之间的明度变化（这里W代表白色，K代表黑色）

第四章　色彩的属性及体系

以明度的高低而言，白色明度最高，黑色明度最低。从色相上说，不同的颜色已经存在着不同的明度，其中黄色明度最高，而紫色明度最低。为了使读者看清楚不同色相之间的明度变化，本章按C、M、Y、K的平均梯度做了一张图，以供参考（见图4-3）。

图4-3　不同色相之间的明度差异

把无色彩的白色与黑色用不等量调和，就能产生不同的灰色。把色彩的各种色相与黑色、白色、灰色不等量调合，能产生不同颜色的明度等阶。

目前，各国运用的明度等阶表主要有三种：11等度（孟塞尔表色体系）、8等度（奥斯特瓦德表色体系）、9等度（日本色研配色体系）。以孟塞尔表色体系为例：白色的明度为10，黑色的明度为0，各种明度的等阶差为1。色彩的明度在色彩学上被称为色彩关系的骨架，是支撑色彩关系的基础要素，任何设计都应尽量将明度关系处理好。

彩度

色彩的彩度也称"纯度"或"饱和度"，是指色彩的纯净程度，或者说，色彩中含

第四章 色彩的属性及体系

图4-4 同一色相之间的彩度变化（这里W代表白色，K代表黑色）

有黑、白或者灰色的多少。图4-4中绿色的彩度是由左向右不断降低的。

我们知道，任何色彩在光线下，要保证色彩的完全纯净是不可能的。光线越强，物体对于光线的折射也越强，就要降低色彩的彩度；光线弱了，明度降下来了，也会降低色彩的彩度。在调和色彩的过程中，也会有同样的情况，某一种色相只要与任何一种其他色相混合，就会导致色彩彩度的降低，色彩学上称为"减色混合"。图4-5可能会使大家对色彩三要素的关系有更直观的认识，有人根据这个原理发明了色立体，后文将会有详细阐述。

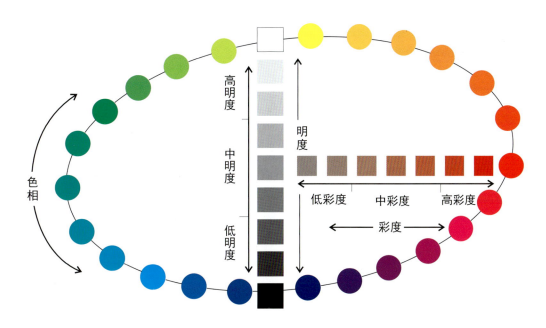

图4-5 色彩三要素及色立体原理

在色光中，各单色光是最纯净的，颜料是无法达到单色光的纯净度的；在颜料中，色相环上的色彩是最纯净的，掺入其他色则会减弱其彩度。纯净的色彩看起来很刺激，视觉冲击力就大，但也会更难以与其他色彩相配合，在画面中往往会显得突兀。因此，

第四章　色彩的属性及体系

在设计中有时需要降低颜色的彩度，使画面中的所有色彩协调起来。

● **色彩的体系**

人类对色彩的描述在中国的战国时期和欧洲的古希腊时代就有了，但对于色彩体系的表述在欧洲文艺复兴时期才逐步完善起来。1667年，英国物理学家牛顿用玻璃三棱镜发现了七色光，1704年，他写了《光学》，初步阐述了色彩的问题。

在以后的200年里，有许多科学家相继发表文章，提出了对色彩体系的看法，如1730年莱·布朗的"三原色说"、1776年哈里斯推出了最早的"色相环"、1810年德国的伦格制作了"球形色立体"、1874年德国的心理学家赫林发表"心理四原色学说"，这些都是近代色彩视觉理论的基础。

1905年，美国的色彩学家孟塞尔创立了"色立体"，并于1915年出版了《孟塞尔色彩图谱》，提出"色彩的三属性"，其理论影响很大。之后，美国国家标准局和美国光学协会，分别于1929年和1943年修订了《孟塞尔色彩图谱》，1973年出版了《孟塞尔色彩图册》，其中有1105块颜色样品，成为美国统一使用的色彩手册。这就是人们经常提到的孟塞尔表色体系。

1922年，德国物理化学家奥斯特瓦德1931年出版了《色彩科学》一书，创立了奥氏表色体系，是近代的两大表色体系之一。1955年，德国的光学协会对奥氏表色体系做了重新修订测试，成为德国的工业标准色体系，即"DIN"表色体系。

1964年，日本的PCCS对孟塞尔色彩体系进行了修订，并于1978年出版了《色彩世界5000》。这个色彩系统将孟塞尔色彩体系变得更为完善和科学，增加了8个色调，将明度的等级差由原来的1改为0.5，色彩的纯度值从原来的2改为1，色彩更加丰富。

目前，在欧洲大多数国家使用奥斯特瓦德表色体系，在美国和一些美洲国家使用孟塞尔表色体系，而在亚洲地区，不少国家和地区使用日本色研配色体系。

孟塞尔表色体系

这一表色体系里，红、黄、绿、蓝、紫为基本色，在相邻的基本色间又增加了YR（黄红）、YG（黄绿）、BG（蓝绿）、BP（蓝紫）、RP（红紫）5种间色，形成10种核心色，然后，把每一种色分为10个等差度，并标注从1到10的序号，构成了100种色相。

这个表色体系是一个立体的结构，中间是一根垂直的轴，是从白到黑的无彩色系，

也是体现了明度上的等级差。孟塞尔的明度等级为11级,上面是白色,明度为10级,下面是黑色,明度为0级,中间分为9个等级差。色相与中心轴可以有一个关系,这就是色相的彩度等级序列,越靠近中心轴,色彩的彩度就越低。色相与明度轴的顶端相联系,明度不断提高,而彩度不断降低;色相与明度轴的底端相联系,使明度不断降低,而彩度也不断降低。而中心轴的色彩彩度为0,当某一色相与中心轴的11个明度等级配色,并且按照不同的比例来配色时,就形成每一色相的彩度渐变三角形。100个三角形与中心轴相连,便造就成一个立体状的结构(见图4-6)。

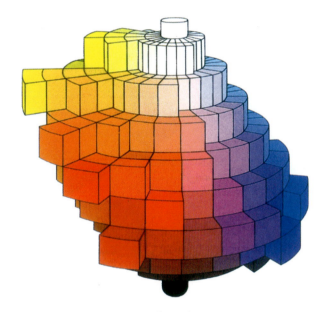

图4-6 孟塞尔色立体

由于每一色相的明度是不同的,所以对中心轴来说,各种不同的色相是处在不同的明度水平高度上,由于各种色相的彩度等级数不同,那么,与中心轴的垂直距离也不同。红色的纯度为14,是彩度等级中的最高值,而蓝绿的彩度值仅为6,所以,这个色立体看起来并不是一个很有规则的立体形状。

奥斯特瓦德表色体系

奥斯特瓦德是一位诺贝尔奖的获得者,他以赫林的"四原色学说"作为基础,并运用间色的方法在红、黄、蓝、绿之间产生橙、蓝绿、紫、黄绿,将这8种颜色为主要基色,把每一种颜色再与边上的色等量配色,产生不同等量比例的3种色,就形成24色的色相环。

第四章 色彩的属性及体系

奥斯特瓦德表色体系（简称为"OCS"）的中心轴从白到黑分为8个明度等级，分别用小写的a、c、e、g、i、l、n、p字母标识，a为最亮的白色，p为最暗的黑色，而色彩的纯度是各种色相中含有白色与黑色的量不同产生的，也同样形成一个三角形。

与孟塞尔表色体系区别的是，奥氏的彩度等级是相同的，每一色相的明度位置也没有区别开，所以形成的色立体是一个有规则的形态（见图4-7）。这对于认识各色相的明度差与彩度差是不利的。

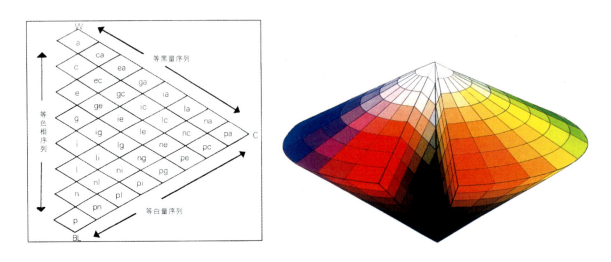

图4-7 奥斯特瓦德色立体

奥斯特瓦德表色体系共有3万个色标，使用起来多有不便。1942年，美国芝加哥容器公司对其进行了改进，发表了《色彩调和手册》，把100个色相改为24个色相，产生了943个色标，方便了人们的使用。

日本色研配色体系

这是由日本色彩研究所提出的色彩体系方案，是在孟塞尔色彩体系的基础上的发展。这个体系以红、橙、黄、绿、蓝、紫6色为色相基础色，然后以间色的方法调出24色(见图4-8)，以后又产生48色相环，称为"完全的补色色相环"，包含了色光三原色、物料三原色和赫林的心理四原色，被称为日本色研配色体系（简称为"PCCS"）。孟塞尔表色体系和日本色研配色体系色名的最大不同点是B（蓝）、PB（蓝紫）两个色相。在日本色研配色体系里，一般色名附有代表孟塞尔记号的参考值。为了便于记忆，这里色块的名字都采用中国读者熟悉的绘画颜料名来命名。

第四章 色彩的属性及体系

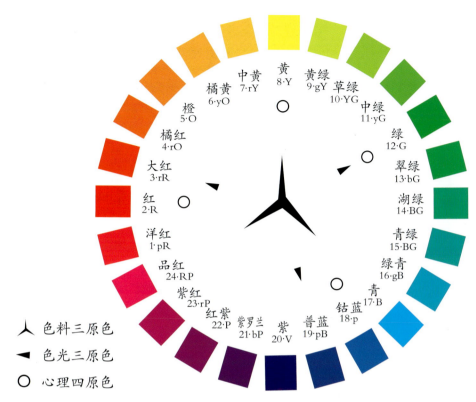

图4-8 日本色研配色体系（PCCS）24色相环

日本色研配色体系在明度的等级上共分为9级，除了白与黑之外，灰度为7级，比孟塞尔表色体系少了2级，明度的等级差也不同。日本色研配色体系的彩度等级分为9个阶段，在1至9的后面标以"S"，9S为最高的彩度。日本色研配色体系色立体外观呈不规则的椭圆形（见图4-9）。对于色彩的表述体系而言，"PCCS"体系最有价值的是它的色调

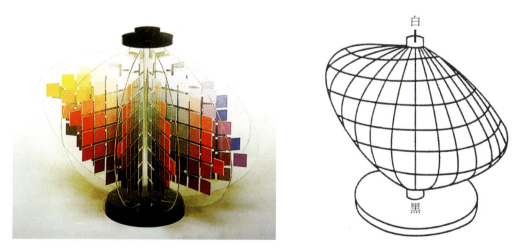

图4-9 日本色研配色体系色立体

23

第四章 色彩的属性及体系

分类方法，就是将各个色相按其明度等级和纯度等级分别组合在一起形成不同的调子（见图4-10），在同一色调中，色相是不同的，但视觉效果是一致的，这就大大地方便了配色的需要。

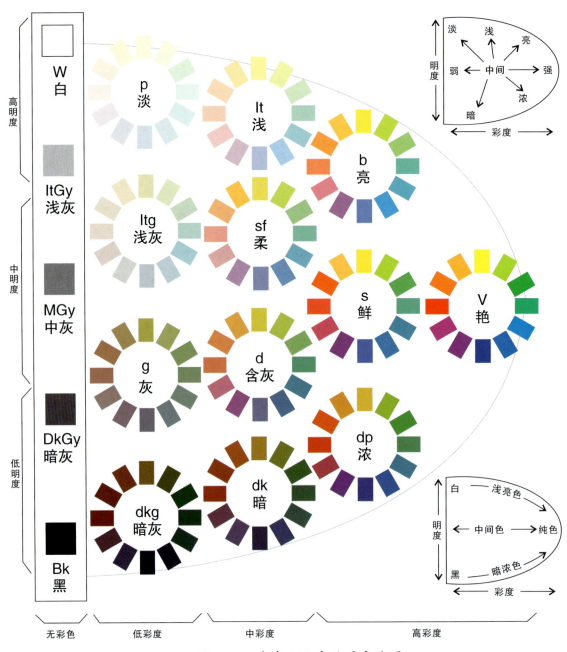

图4-10 日本色研配色体系色阶图

第五章 配色的基本规律和常用技巧

配色是一个仁者见仁，智者见智的事。人们由于文化修养、社会阅历、生活态度以及年龄、性别、性格、嗜好等方面的不同，喜爱的配色会有很大差别。配色不像数学有放之四海而皆准的统一公式，但在五彩斑斓的背后，确实存在着一些基本规律、一些具有指导意义的配色原则和方法。我们应该选择让人感觉舒适的配色。

● **色彩的对比**

有种说法：没有难看的颜色，只有难看的配色。颜色各具魅力，但是很少被单独使用，总是和其他颜色共同存在。一种色彩与另一种色彩组合在一起时，给人的感觉通常会发生变化。两个以上的颜色如何搭配，是一个很值得研究的问题。

即使是同一块色彩，背景不同，给人的感觉也是不一样的。如图5-1，蓝、橙两个色块中间的黄色其实是完全一样的，但给人的感觉是蓝色背景上的黄色就比橙色背景上

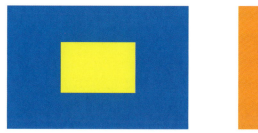

图5-1 蓝、橙色中相同的黄色，左边的黄色更亮

的黄色更明亮。这就是色彩对比在起作用。

对比中的"对"有互相面对的意思；"比"有挨着、较量的意思。应用在色彩范畴，即为：当两个以上的色彩放在一起呈现出清晰可见的差别时，它们的相互关系就称为色彩对比关系，简称"色彩对比"。

色相对比

谈到色彩对比，就不可避免地要谈到色彩三要素之一的"色相对比"，而谈到色相对比，我们就必须要谈到色相环。"色相环"是依据各个色彩体系而产生的，我们前面谈到了孟塞尔、奥斯特瓦德、日本色研配色体系色相环，这里再来谈一下著名的"伊登色

第五章　配色的基本规律和常用技巧

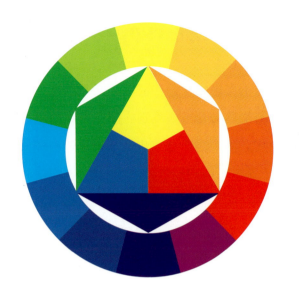

图5-2 伊登十二色相环

"相环"。伊登色相环比较简单直观，方便说明问题，由德国包豪斯色彩教师伊登创立，在业界也有一定的影响。此色相环以彩度最高的红、黄、蓝三原色为基础，再等分为12色相环，中间部分三原色又生成了三个间色，像钻石的切面（见图5-2）。

我们下面就以红色为例，来说明其在奥斯特瓦德24色相环上与其他色彩之间的对比关系（见图5-3）。

在色相环上直径的两端（日本色研配色体系PCCS色相环除外）会形成许多对互

图5-3 奥斯特瓦德24色相环上红色与其他色彩之间的对比关系

补色，形成彩色负残像，如红与绿、黄与紫、蓝与橙、红紫与黄绿、青紫与黄橙、青绿与红橙等。当互为补色的两色并置或相邻时，会使两色彩度都有所增长，被称为补色对

第五章 配色的基本规律和常用技巧

A 同一色相对比，如浅红、红和深红

B 邻近色相对比，如橘红、红和紫红

C 类似色相对比，如橘黄、红和红紫

D 中差色相对比，如黄、红和群青

E 对比色相对比，如黄绿、红和蓝色。

F 互补色相对比，如绿和红色。

图5-4 色相对比

比，是色相对比中效果最强烈的对比（见图5-4）。

当不是补色的色相组合时，色彩会互相向其补色方向变化。例如，绿和橙的配色，绿向蓝方向变化而变成蓝绿色，橙相反能看到带有红的橙（见图5-5）。

在色相对比中，除了上述的对比，还有有彩色和无彩色（黑、白、灰）的对比、有

图5-5　当不是补色的色相组合时，色彩会互相向其补色方向变化色相例如，绿和橙的配色，绿向蓝方向移动而变成蓝绿色，橙相反能看到带有红的橙。

彩色和独立色（金、银）的对比、无彩色和独立色的对比。

丰盛菜肴的搭配就是活生生的色的对比。味觉和食欲则因餐桌和餐具的色彩而使人看到更佳的色相和彩度。这种窍门与烹调法一样，也是具有好厨师资格的一方面。为了增添菜的味道，或为了使色彩更好看，厨师往往强化了其中一方的色彩对比。

第五章　配色的基本规律和常用技巧

在建筑、服饰、工艺、美术等方面的例子就更多了，因为它几乎牵涉到整个历史。特别在近代的美术和设计方面，用色彩理论来武装自己的艺术家有意识地追求这种效果，创作了大量的优秀作品。印象派为了比较而利用了补色阴影和色相对比效果，而在这以前的画家只有依赖于明暗的对比。

对于进行工作和学习的空间，以对比较少的色彩环境为好。办事处、工厂、医院、车辆的驾驶室，所有学校的教室、图书室等则应使用明亮而刺激较少的色彩，尽量使视野中的对比减少，这一点是很重要的。这样的色彩设计是非常有效的，它既能减少用眼疲劳，又可安定情绪。

明度对比

明度对比是指色彩的明暗程度的对比，是将不同明度的色彩放在一起所呈现出的对比结果。明度变化有两种情况：一种是指同一色相不同的明度变化；另一种是指不同色相的明度变化。

明度对比对视觉的影响力很大，在色彩构成中明度对比占有重要位置，往往可以直接决定画面的气氛，是色彩对比的基础。

素描就是利用物体的明度层次来表现画面的深度、体积、空间关系。在绘画上，当我们把复杂的色彩关系还原成素描，把丰富的色彩关系拍成黑白照片时，就会发现复杂的色彩关系变成了不同层次的明度关系。因此，在你要表现的色彩画面当中，如果只有色相对比而无明度对比，那么，图形的轮廓将会难以辨别；如果只有彩度的区别而无明度的对比，那么，图形的光影与体积更难辨别。只有正确地表现出明度关系，你所表现的画面才会充满体积感和空间层次感。

有试验表明，明度的最大比值比彩度的最大比值要强三倍，也就是说明度对画面的影响最大。加强明度对比，可以在一定程度上抑制色彩间的相互作用。

这就好比平时看到的电影、摄影作品，当彩色照片变成黑白照片明度层次依然会很清楚；但是如果要求一个景物脱离明度而只存在色相和彩度，则是不可能的，因为不同色相本身也存在明度的差异，色彩的色相、明度、彩度三属性缺一不可。

实际上，我们在现实中往往是面对两种以上明度颜色的配合。解决多种明度颜色的配色原则有两个：(1)以一种颜色的明度为主，其他不同明度的颜色作为点缀，这样会显得主次分明，和谐统一。(2)在以两种或两种以上不同明度的颜色为基调时，不要面积相

第五章 配色的基本规律和常用技巧

图5-6 明度对比

等，而要基本保持在1:0.618的黄金分割面积比上，其他的颜色作为点缀色，这样的配色会显得丰富而又有表现力、不杂乱。

在所有有彩色的明度对比中，黄和黑色的对比无疑是最强的（见图5-6），所以经常被用在某些具有警示作用的场合，如怕摔的硬盘的包装、医院有放射作用的CT室的门上等都采取这种配色。紫色和黄色、橙色及黄绿色的明度也很强烈，一些追求醒目的现代设计作品也会有意选用这种明度对比强的配色。

彩度对比

较饱和的纯色与含有黑、白、灰的浊色并置，因彩度差别而形成的色彩对比被称为"彩度对比"（纯度对比）。彩度对比可以增强色相的明确性，使鲜艳的颜色愈加鲜

图5-7 彩度对比

艳，灰暗的愈加灰暗（见图5-7）。

由高彩度色组成的颜色叫鲜调，由中彩度色组成的颜色叫中调，由低彩度色组成的颜色叫灰调（见图5-8）。

鲜调　　　　　　　　　中调　　　　　　　　　灰调

图5-8 色调

29

鲜调具有强烈、冲动、快乐、活泼的感觉，处理不当，会产生嘈杂、低俗、生硬等弊病，可考虑调入少量黑、白、灰配合。中调具有适中、优雅的感觉，处理不当，也会让人觉得平淡无味，可用少量运用高纯度色或低纯度色进行调节。灰调具有柔和、简朴、安静的感觉，但处理不当，会有消极、无力、陈旧、悲观等感觉，可适量加入点缀色，以优化画面效果。

色彩之间彩度差的大小决定彩度对比的强弱，大致分为强彩度对比、中彩度对比、弱彩度对比三种（见图5-9）。

（1）强彩度对比是指纯度差间隔7级以上的对比，是低彩度色与高彩度色的配合，其中以纯色与无彩色黑、白、灰的对比最为强烈。强彩度对比具有色感强、明确、刺激、生动、华丽的特点，有较强的色彩表现力度。在大面积的纯色与小面积的灰色对比中，灰色会倾向于该纯色的补色，彩度对比越强，色彩的色感就越鲜明，灰色就越显柔和，画面效果就越明快。强彩度对比由于具有色彩明快的特点，在设计中是常用的配色方法之一，但具体运用时仍要注意避免生硬、杂乱的毛病。

（2）中彩度对比是指纯度差间隔4、5、6级的对比。中彩度对比具有温和、稳重、沉静等特点，但由于视觉力度不太高，容易缺乏生气，在设计时可加入部分高彩度或低彩度色，使画面效果生动些。

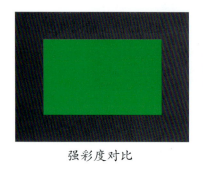 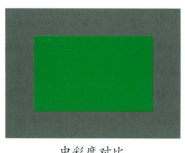 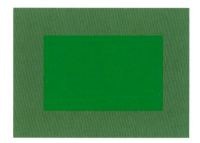

强彩度对比　　　　　　　　中彩度对比　　　　　　　　弱彩度对比

图5-9　彩度对比的强度

（3）弱彩度对比是指彩度差间隔3级以内的对比。此对比虽然容易调和，但缺少变化，非常暧昧，具有色感弱、朴素、统一、含蓄的特点，易出现模糊、灰、脏的感觉，构成时注意借助色相和明度的变化。

彩度对比一般有两种形式：

第五章 配色的基本规律和常用技巧

一是同类色的彩度对比（见图5-10）。

图5-10 同类色的彩度对比

二是对比色及中差色的彩度对比（见图5-11）。

图5-11 对比色及中差色的彩度对比

面积对比

面积的大小之比直接影响到画面的效果。比如红和绿、黄和紫、蓝和橙这几对补色关系的颜色相配，如果它们的面积为1:1的话，会给人一种势均力敌、互不相让的感觉，让人神经紧绷，生理上感觉不舒服，应当予以避免。而让一个颜色面积大一些作为背景，居于主导地位，另一个颜色面积小一些作为点缀，居于从属地位，效果会好得多，就会达到色彩的调和。我们就用中国人最熟悉的"万绿丛中一点红"来举例吧，大片的

图5-12 左图两色势均力敌 右图两色互为烘托

31

第五章 配色的基本规律和常用技巧

绿色使红色显得尤为突出，就是这个道理（见图5-12）。

说简单一点就是"图"和"地"的关系问题。在框架空间内，由于"图"的形象有

图5-13 左图大面积紫衬小面积黄赏心悦目　右图大面积黄衬小面积紫感到压抑

前进的感觉，"地"的形象有后退的感觉，再加之"图"的形象容易成为视焦点，容易形成画面核心，因此，当两个色面靠在一起处于色彩对比过强的状态时，可以将相对明亮而鲜艳的小的色面视为"图"的色面，再将相对较暗不太鲜艳的大的色面视为"地"的色面，使之成为起衬托作用的背景，让形象起主导作用，造成两色感觉上的协调。一般是让彩度低的颜色占据较大的面积，彩度高的占据较小的面积。反之，会让人感到压抑（见图5-13）。

冷暖对比

色相都是有冷暖的，这中间还会包含冷暖对比，应注意整个画面应统一在一个偏暖或偏冷的调子中。

在色彩体系中，一般将橙红与湖蓝称为最暖与最冷的两个色相，这两者的冷暖对比关系为最强对比，橙红与绿为冷暖强对比，橙红与黄绿为冷暖中对比，橙红与橘黄为冷暖弱对比（见图5-14）。冷暖对比，主要是情感的力量在起作用，和人们的生活经验、基因遗传等方面有密切关系。

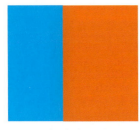

　　冷暖最强对比　　　　　冷暖强对比　　　　　冷暖中对比　　　　　冷暖弱对比

图5-14 橘红色的冷暖对比渐次图

位置对比

两种颜色越接近，对比就越强，随着距离的加大，对比减弱（见图5-15）。

图5-15 两色间隔越远对比越弱

肌理对比与综合对比

所谓肌理就是指物象表面的纹理，同时也具有物象质感的属性。肌理只有审美取向，它自身并无对比关系，但如果把两种不同品性的肌理面并置在一起的时候，对比关系就会自然产生。比如说，一块不锈钢板材和一块木板的对比，它们的纹理差别很难精确地用语言描述。这其中无疑又包含了色相、明度、彩度、冷暖等各种对比，也包含质感方面的对比，它包含软与硬、粗与细、糙与滑、曲与直、斑驳与光洁等方面的对比，但用其中任何一项也无法准确描述（见图5-16）。前面所讲的无论是色相、明度，还是彩度对比都是单项对比，比如，明度对比是忽略各色的色相、彩度差异，只强调明度差异。这样的分法是为了研究单项对比的规律，但是，实际上任何对比是难以排斥其他对

图5-16 不同肌理的综合对比

比单独存在的，实际生活中色彩的对比通常是多种对比同时呈现。因两种以上性质的差别而形成的色彩对比也称为"综合对比"。

研究综合对比的重点在于研究其中各单项对比间的相互关系，或者说是研究主要性质的对比与非主要性质对比之间的关系问题。在多种对比同时存在的情况下，有的人往往只考虑主要性质的对比，而忽略了主与次的相互影响关系，也就是说尽管存在综合对比，却只把它作为单项对比来考虑，这样做具有明显的片面性。正确的做法是：以辩证的方法，全面、综合地考虑各种对比因素，做到有主有次、层次分明、目的明确。

设计的配色一般色数不多，但要求却比较多，如要求光感明快、形象清晰、用色鲜明、用色效果丰富等。面对这么多的要求，仅仅依靠单项对比是不够的，只有依靠综合对比才能解决这些问题。

● **色彩的调和**

没有色彩对比就不能刺激神经的兴奋，但只有兴奋而没有休息，就很容易疲劳与紧张，这时色彩的调和就显得尤其重要。既要有色彩对比来产生适当的刺激，又要有调和来抑制过分的兴奋，从而使色彩产生一种恰到好处的对比与和谐，这样才会产生美感。

"调"有调整、安排、搭配、组合等意思；"和"可理解为和谐、融合、恰当等意思。色彩的调和与对比是相辅相成的，往往同时存在，弱对比时则为强调和，强对比时则为弱调和。因色相刺激太强而很难调和时，则必须做某一方面的调和，使其在对比中有调和。具体的主要有以下几种：

统一属性调和

即统一色彩的某一个属性来使颜色调和。

统一加入黄色前

统一加入黄色后

图5-17 色相统调调和

第五章 配色的基本规律和常用技巧

1. 色相统调调和

"色相统调调和"就是在对比色各方中间混入同一色相，使对比色的色相靠拢，形成具有共同色素的调子。如图5-17中的草绿、绿和橘红色，在同时加大了黄色的成分后，变为浅黄绿、黄绿和橘黄色，从色相来说，显然更调和了。明度和彩度应要与原状相似，这样原来强烈的对比被削弱了，形成了在混入色相基础上的统一和谐，同一色相注入越多，越调和，只要把握好明度与彩度的关系画面将成为统一的色调。

2. 明度统调调和

"明度统调调和"就是在对比色中混入不同程度的黑或白色，使之明度提高或降

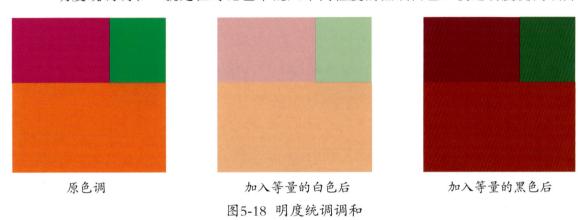

原色调　　　　　　加入等量的白色后　　　　　加入等量的黑色后

图5-18 明度统调调和

低，让原来色彩间过分的对比被削弱。纯色混合白色，会降低彩度，提高明度。一般来说，纯色混入白色会偏冷，如红色加白色会变为带蓝味的浅红色，中黄加白变为带冷的浅黄；纯色混合黑色，会降低彩度，降低明度，所有色相都会因加黑后而失去原有的光彩，变得沉着。黄色最小气，一旦黑色侵入，立刻变得阴沉；紫色加黑，既保持了稳定的优雅，又显得沉静、高雅。大多数色彩加黑色后会偏暖。纯色混入的黑色、白色越多，也越容易取得调和（见图5-18）。

3. 彩度统调调和

"彩度统调调和"就是在对比色各方混入灰色，使原来的各对比色在保持明度对比的情况下，彩度相互靠近。纯色混入灰色后，彩度降低，纯色的特征立即消失，色彩变得浑厚、典雅、含蓄，有古香古色的感觉（见图5-19）。纯色混和相应的补色会彩度下降，如黄色加紫色可得到不同程度的黄灰色。

纯色的加不同程度的灰色，可构成极其丰富的统一色调，这在应用色彩中起到很重

第五章 配色的基本规律和常用技巧

原色调　　　　　　　　　　　　加入灰色后

图5-19　彩度统调调和

要的作用。由于这些灰色带有色彩倾向，会产生柔和悦目的视觉效果和耐人寻味的心理效应，因此在设计中经常被应用。

由于彩度在降低，色相感也被削弱，原来强烈的对比也因此被削弱，调和感增强，使画面成为含蓄、稳重的调子。灰色混入越多，调和感也越强，但要注意不要过分调和，否则会出现过于灰暗的感觉，也会失去美感。

秩序调和

"秩序调和"是对比强烈的色彩采用等差渐变等有秩序交替出现的形式，使画面具有节奏感和韵律感，这种方法又叫"色彩渐变"。

秩序是色彩美构成的最基本的也是最重要的形式，而渐变构成又是秩序构成中最典型的形式，当色相、明度、彩度按级差进行递增或递减时，必然产生一定有规律的变化，因此具有秩序美。

秩序调和构成包括色相秩序、明度秩序、彩度秩序。

1. 色相秩序

"色相秩序"是指按照光谱形成序列，其构成形式有类似色相秩序、对比色相秩序、互补色相秩序、全色相秩序。例如，红绿，就可以从红、红橙、橙、橙黄、黄、黄绿、绿逐步推移变化，从而使两个对比强烈的色在色相秩序渐变中得到调和。如再从绿

图5-20　对比色相秩序和全色相秩序

第五章 配色的基本规律和常用技巧

到蓝绿、蓝、蓝紫、紫、紫红、红就可使全色相渐变调和。中间推移的层次越多、变化越多，就越容易取得调和，具有色相感强、鲜明而强烈的特点（见图5-20）。

2．明度秩序

"明度秩序"是指按照明度形成序列的构成，如将蓝绿色分别混合白或黑制作10级以上明度差均匀的明度色标，然后按照明度高低秩序进行构成。如深—中—浅或者深—

图5-21 明度秩序

中—浅—中—深—中—浅的变化，前一种是由深到浅的递减渐变，后一种是循环交替的秩序构成，富有节奏变化的韵律感。明度秩序构成最富有色彩的层次感（见图5-21）。

3．彩度秩序

"彩度秩序"是指按照彩度形成序列的构成。如将绿色混合一个与绿色明度相同的灰色，制作10级以上的纯度差均匀的纯度色标，然后按照纯度的强弱秩序进行构成。如灰色—纯色或者灰色—纯色—灰色—纯色—灰色。以彩度秩序为主的色彩构成，色调变化丰富、微妙、含蓄，但容易含糊不清，缺少个性，调和层次不宜太多（见图5-22）。

图5-22 彩度秩序

秩序调和，总体说来具有明快、华丽、有序、对比强烈而又和谐的特点，富有节奏与韵律感。

面积比调和

面积调和在色彩构成中占据非常重要的位置，它通过对比色之间面积增大或缩小来调节色彩对比的强弱，达到一种均衡。如果对比色面积相当、比例相同，就难以调和；

第五章 配色的基本规律和常用技巧

而面积大小、比例各异则容易调和。面积比例相差越悬殊，越会有一种相互烘托的效果，其关系也就越调和。

分离调和

分离调和一般采用黑、白、灰（无彩色）或者金银（独立色）的色线来调和各种色彩，隔离线越粗，调和效果越好（见图5-23）。装饰画经常采用隔离调和的方法来协调各种鲜艳的色彩，比较著名的如奥地利克里姆特的名作《吻》（见图5-24）。

为了补救色彩类似而产生的软弱、无生气的效果，或因色彩对比过强而造成的不和谐，都可以采用分离调和的方法嵌入颜色，所嵌颜色被称为分离色。分离配色其实类似

图5-23 独立色和无彩色分离调和

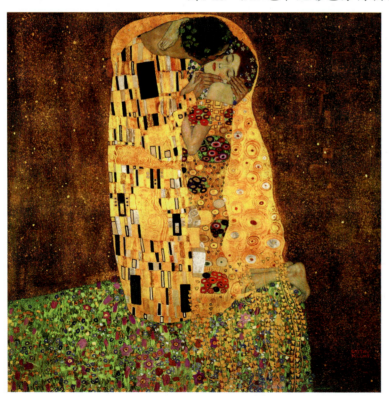

图5-24 克里姆特的《吻》

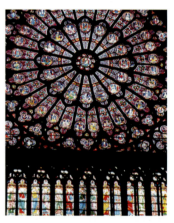

图5-25 巴黎圣母院的玫瑰窗

于统调调和，只是把统调的颜色提取了出来，形成比统调配色更生动、更强烈的效果。

分离调和的原则是要与原色彩产生较大反

差，如果原色调为浅色，就要采用黑色或深灰色为分离色，如巴黎圣母院的玫瑰窗就形成了这种效果（见图5-25）。有时候也可采用与原色调明度接近的颜色作为分离色，以求一种"朦胧美"，但要注意度，否则会显得黯淡无光。

如果采用有彩系颜色作分离色，就要在色相、明度、彩度、面积及分离方式等方面多加注意，不然效果可能不会理想。

由于多样色彩并置，便有色彩的多类对比，所以，就需要设计师的理性安排，处理好每一块颜色的明度、纯度、色相、冷暖、面积，等等，也就是色彩的调和。

综上所述，配色的美感取决于对比调和关系的适度，要符合多样统一的形式美规律，即变化中求统一，统一中求变化，美的色彩即和谐的色彩。

以上介绍了一些色彩调和的基本理论，但是关于这个问题，人们的见解并不是完全一样的。下面简要介绍几种色彩调和论。

● 色彩调和论

究竟是什么原因使人们产生了对配色的和谐与不和谐的感觉呢？自古以来，各个领域创立了各种学说。

与色彩调和法则相近的方法，最古老的是与音乐相类似的某些推测，"效果"和"色调"这些词语就是从音乐用语中借用的。伟大的物理学家牛顿认为，当他发现了光谱时，觉得其中包含有像音乐一样和谐的节奏。据说他感到光谱上的七色与1、2、3、4、5、6、7七个音符有异曲同工之妙。既是音乐爱好者，又是业余演奏家的奥斯特瓦德，在他的色彩调和论中也有些与音乐相关的论述。

绘画的主题不叫主题而称为主旋律，这种叫法是塞尚常用的。像创作音乐一样去绘画的丢勒、米罗及康定斯基等画家中，也有很多是音乐爱好者。

特别是从19世纪以来，一些科学家和艺术家都对色彩的调和做了大量的研究，提出了色彩调和的一些方法和理论。

孟塞尔色彩调和论

此调和论主要包括计算调和面积的一个公式和其在色立体上按方向、距离选色求调和的方法。如果把一种色彩确定后，另一种色彩的面积就可以用这个公式求出，以获得调和的结果。公式如下：

第五章　配色的基本规律和常用技巧

$$\frac{A色的明度\times彩度}{B色的明度\times彩度}=\frac{A色的面积}{B色的面积}$$

例如，红色R5与紫色P5配置，前者红色的明度是6，彩度是14，后者紫色的明度是3，彩度是10，按照公式计算，各自的面积比为84与30。由此得出，如果此红色的面积为1，则此紫色的面积大约为此红色的2.8倍。即数值大的、亮且鲜艳的红色面积小，相对的数值小的、灰且暗的紫色应该面积大，这样搭配出的色彩会比较和谐。

奥斯特瓦德色彩调和论

这是奥斯特瓦德在其色立体的研究基础上发展的，相当于调乐器的音色空间。奥斯特瓦德色记号可视为音符，奥斯特瓦德色表则与乐器类似，其色彩调和法则可以看作和声法。按照这种调和法则进行，就能避免色彩的突然变化。这个法则的另一方面则体现了奥斯特瓦德的所谓"调和就是秩序"的想法，在这里，形成秩序的是白色量、黑色量、纯色量等共同要素。

波·姆和斯宾塞色彩调和论

与大化学家奥斯特瓦德的色彩调和论同时出现，在20世纪最有名的另一个色彩调和论是波·姆和斯宾塞两位科学家研究出来的。有趣的是这个调和论是1944年发表在美国光学学会的杂志上，而不是发表在与美术、色彩相关的期刊上。

他们运用定量定性的大量分析，对调和与不调和的原因提出了自己的看法。这种用定量性的分析对美的研究虽然有些机械，但它为色彩调和的研究提供了切实可行的方法。例如，无彩色系的配置比较容易调和，无彩色系与各种有彩色系也比较容易调和，同一色相比较容易调和，相邻的色相容易调和，等等。

就像查德指出的那样，色彩调和首先是喜欢和讨厌的问题，将色立体美度相同的两组配色，如各选一组暖色系和冷色系的配色判断调和还是不调和，给若干学生来进行判定，则两者之间就会出现相当大的差异。不谈喜好、联想性、适用性而评价色彩调和，在现实里是不可能的。

即便是有一些批评的声音，这个色彩调和论所给予的法则在实际生活中的大多数情况下还是适用的。比如，在只有两色的配色时，容易搞错而产生不调和的感觉，而三色的配色更为保险，就是这个调和论给予我们的启发之一。

第五章　配色的基本规律和常用技巧

伊顿色彩调和论

主要包括三种选色法：a.双色对偶的调和。即补色对比，用色相环上的对偶补色来达到互相衬托的效果；b.三色对偶选色调和。指在色相环上多种三角形关系的色相都可以构成具有对比关系的调和色组；c.四色对偶的调和选色。指在色相环上处于四边形顶角位置的色相，都能组成既具有对比关系又有调和作用的色彩组合。

● **色彩的调性构成**

色调的形成

色调是一幅作品的主旋律，也可以说是衡量设计艺术与绘画艺术优劣的重要标准之一。色调的分析与研究是设计色彩的主要任务，也是色彩基础训练的有效途径。

那么什么是色调？具体地讲，它是指以一种主色和其他色搭配所形成的画面色彩关系，即色彩的总体倾向性及变化。一般在画面上所占面积大的几个色相便从视觉上成为主要色调，即主调，它是统一画面的主要色彩，其他均为次色调。

主色调是起统率和支配作用的，所有非主调色均受其统调。围绕主色调配置色彩，可以避免色彩的杂乱及不和谐。形成色调的过程就是对丰富变化的色彩进行有序、有规律整合的过程。此处我们以古典主义大师安格尔的《布罗格莉公主》为例：画面上最突出的色彩无疑是人物蓝色的裙子、黄色的椅子、公主的肤色及米灰色的背景，这几个颜色构成了画面的主色调，画面右下角白色的披肩、黑色的手套和帽子，人物背后深蓝色的椅子、左边深色的柜子及右上角的族徽无疑是次要的色调（见图5-26）。

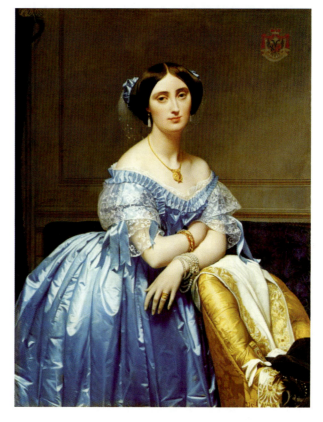

图5-26　安格尔的《布罗格莉公主》

第五章　配色的基本规律和常用技巧

色调如音乐的音调，我们讲色调就是要让色彩像音符那样按一定的基调运行。色调在绘画上常被称为色彩的"调子"或色彩"大关系"，设计和绘画借用了这一名词。在素描中色调则专指黑、白、灰三个面，亮面调子、灰面调子、明暗交界线的调子、暗面调子、反光的调子，合称"三面五调子"。色调不统一会给人以"花"和"乱"的感觉，就好像不同音调的器乐合奏时，各唱各的调没有主旋律而显得杂乱无章。但过于

图5-27　傍晚天空的色调

"统一"，也会让人感觉色彩单一，缺少变化。

音乐的调子类似于色调上的色彩倾向，特指色彩的色相、明度、彩度、冷暖和面积大小等诸多因素所构成的色彩总倾向，是画面色彩的主要特征或设计方案的总体色彩效果，可称为色彩的"基调"或"主调"。

自然界由于光、色、时间和环境等因素，本来就存在各种色调。在一定明度与色相的光源下，物体均受光源色的影响而呈现出统一的色调。大自然是个魔术师，如同样是晴天的傍晚，就会出现多种色调（见图5-27）。另外，冷灰色调则常见于连绵的阴雨天；万物苏醒的三月天，明亮的色调更显春意盎然；皎洁的月光下的夜晚，宁静中呈暗紫、暗蓝绿色的色调，等等。

影响色调感觉的因素

由于个体差异、地域、民族、文化、宗教、风俗习惯的不同，对色调的感觉也不尽相同，一般来说会与这几种因素有关：(1) 色调与表现的内容有关，要求色彩为内容服务；(2) 与环境相关，要求色彩与环境相适应；(3) 与人的个性有关，如热情的人一般会喜欢红、橙等鲜艳的暖色，含蓄的人一般会喜欢蓝、绿和偏灰一点的冷色；(4) 与人的情绪、意念有关，如过于明快、轻柔的色调，会使人产生冷清、柔弱感，而过于热烈、奔放的色调则会使人产生烦躁、不稳定感；(5) 与时令有关，即随着季节的转换，人们对色

调的感受会不自觉地变化。

对于从事设计与绘画的人来说,应了解这些基本的色调常识,掌握多种色调的组合与应用方法,变被动为主动,努力拓展色调的语言。

总而言之,色调的形成取决于两个方面:一是外在的、物质的,即光与色的关系和色彩本身色相、明度、彩度以及色彩面积大小之间的比例组合关系;二是内在的、精神的,即人的主观感觉和个体差异因素。

色调的分类

为了便于区分丰富的色调变化,一般可以根据色彩的三要素和冷暖关系来界定与区别色调。例如:从色彩的色相上可划分黄色调、蓝色调、紫色调等;从明度上可划分为亮调、中间调、暗调;从彩度上可划分为高彩度调、中彩度调、低彩度调;从色性上可分为冷调与暖调;按色彩效果可区别出轻柔、强烈、刺激等色调;也可从色彩的意蕴和象征来界定与区别出欢快的色调与悲伤的色调、抒情的色调与沉郁的色调、甜蜜的色调与苦涩的色调,等等。

明暗调式构成

假如把从黑到白之间分为9个色阶,明度差别很大的为明度强对比,称为"长调";一般超过7个色阶,明度差别中等的为明度中对比,称为"中调";一般在4~6个色阶以内,而明度在3个色阶差以内的为明度弱对比,我们称为"短调"。短调因为颜色对比较弱,画面就会柔和一些(见图5-28)。

高调 给人总体感觉是:明亮、轻快。明度相差较小的高短调及高中调让人感觉柔和、淡雅,有圣洁感并伴有几分朦胧的意味,是夏季服装的主要颜色。许多女性人物肖像的摄影作品常用这种色调,有时还特意加上了柔光镜。很多文艺书的封面也有意采用这种调子,以取得诗情画意的效果。高长调在我们的生活中也经常出现,给人的感觉是黑白分明。

①高长调——较强明度对比关系,色彩明快、活泼、朦胧;
②高中调——中明度对比关系,色彩柔和、淡雅、圣洁;
③高短调——较弱明度对比关系,色彩明快、清新、辉煌。

中调 鲜艳的中调给人以活泼、丰富等印象;含灰色中调给人以含蓄、温和、有修养的印象,但处理不好,也会容易显得沉闷、太过平常、没有个性。

第五章 配色的基本规律和常用技巧

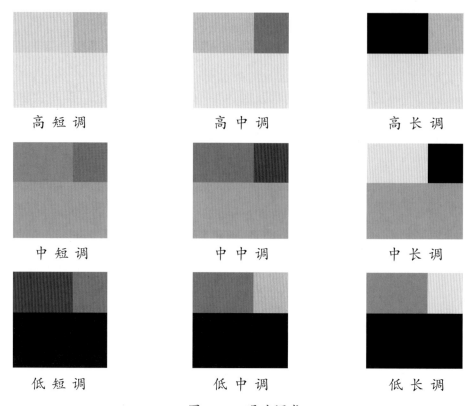

图 5-28 明暗调式

①中长调——较强明度对比，色彩坚硬、有力度；

②中中调——中明度对比，色彩丰富、含蓄；

③中短调——较弱明度对比，色彩朦胧、模糊、深奥。

低调 给人的印象多是神秘、深沉、庄重、有力、强硬，等等。如果没有较亮的颜色点缀的话，会给人一种压抑甚至忧郁的感觉。

①低长调——强明度对比，色彩清晰、强烈、具冲击力；

②低中调——中明度对比，色彩低沉、厚重、稳健；

③低短调——弱明度对比，色彩沉闷、神秘、模糊。

关于这三种调式，后边的章节中配了大量图片，以便大家有直观的感受。

特定色相调式构成

"特定色相调式构成"是指根据不同的需要而构成的某种特定的调子，如红调、绿调、蓝调等。一般邻近色和类似色最容易形成这种特定调式，但对比较弱，可通过明度变化来丰富调式层次感，也可通过给某组色彩组合中的各色注入共同色素——红、绿、

蓝等色，形成偏红、偏绿、偏蓝的调子。各种色系的延伸也将形成各种色调：如红调，可由大红、紫红、朱红、粉红、玫瑰红、桃红、橘红、曙红、深红等组成，各种红色加上明度、彩度的变化可调成丰富的红调；蓝调，可由湖蓝、钴蓝、孔雀蓝、绿蓝、普蓝、紫罗兰、群青等组成，各种蓝色再加上明度、彩度的变化可调成丰富的蓝调。注意各种调子中颜色的面积对比会更显其调性，如"万绿丛中一点红"就是典型的例子。

鲜灰调式构成

所谓鲜灰调式就是指高彩调与低彩调所构成的基本调式。在彩度对比中我们已讲到，彩度色标中1～3级为低彩调、4～6级为中彩调、7～9级为高彩调。在构成时对多种纯色施以不同的彩度，会形成鲜灰对比，但应注意：因为彩度对比的力量远低于色相和明度对比，如三级纯度差只相当于一级明度差的知觉度，特别是具有较多共同色，明度又是弱对比，容易出现轮廓不清、层次感差、过分暧昧的弱点，所以，在设计时应借助色相、明度的变化来增强鲜灰调式的表现力。所指的灰是指与鲜调色相同明度的灰，可以是同色系的灰，也可是不同色系的灰。

灰调——具有朦胧、暧昧、沉静、神秘的感觉；

鲜调——具有强烈、鲜明、华丽、刺激的感觉。

不同色调之间的搭配，会产生不同的效果：比如，中绿与白色搭配，有清雅、高贵感，有时令人联想到幽兰；亮绿和深绿显得充满朝气；苍绿和橄榄绿显得沉稳；深绿和浅蓝不仅协调，而且有清凉感；浓绿和橙红相配，具有青春气息。大红和大绿是中国民间的一种传统搭配，对比强烈，有它特有的一种感觉，有时容易产生太生硬（土）的感觉，但这不是绝对的，只要明度、彩度、面积合适，会有相当不错的效果，比如说，小面积鲜红和大面积的墨绿就是个不错的搭配。《红楼梦》中也有关于"怡红快绿"的描写。西方的圣诞节同样是以红、绿为主色，只是其间夹杂了大量的金、银、黑、白等色，况且我们有时还故意追求"土"味，在设计时需要尽量突破一些所谓的"禁忌"，才会得到最大限度的创作自由。

● **配色的常用技巧**

配色的均衡

均衡本来是一个力学上的名词，应用在配色上是指色彩搭配后给人视觉上、心理上

的平衡安定感，除了明度、纯度、色相这些基本因素之外，还包括色彩的面积对比、位置分布、聚散、冷暖、形态，等等。如果这些因素综合起作用，就会形成千变万化的效果。概括起来，大致会有以下几种：

1．左右（对称）均衡

色彩左右放置，在视觉上取得均衡，称为"左右均衡"。左右均衡往往表现为庄重、大方和平稳安定，但如果处置不当，会让人产生呆板、单调的感觉。

2．上下均衡

色彩的上下放置，在视觉上取得均衡，称为"上下均衡"。上边的颜色轻、下边的颜色重具有安定感；上边的颜色重、下边的颜色轻易产生一种富有朝气的运动感。

3．前后均衡

"前后均衡"是指服装、雕塑、建筑等具有立体形态的物体，从侧面看时，也表现出均衡感，是一种要求更高的均衡。

4．不对称均衡

以不同色彩的强弱、面积等对比因素，使人在人们的视觉上感到相对稳定的状态，被称为"不对称均衡"。

5．不均衡

在色彩搭配上没有取得均衡，称为"不均衡"。一般来说，不均衡是不美的，但由于人们的审美标准是不断变化的，在特定的环境和条件下，这种不均衡被作为一种新的均衡被人们所承认和接受，这种美的形式被称为不均衡的美。

配色的节奏

节奏一词源于音乐或舞蹈，是指随着时间的变化，人们能够从听觉或视觉上感到强弱、长短等重复的现象，因而它是时间的艺术用语。在造型艺术上，节奏被借用来描述视觉上有规律的反复和变化。配色的节奏即通过色彩的色相、明度、纯度、面积、形状、位置等方面的变化和反复，表现出一定的规律性、秩序性和方向性的韵律感。节奏更像是乐队中的鼓点，相当于画面中的色块和点。韵律则更有连续性，更像是乐队中的提琴，相当于画面中的线。画面中的节奏一般有以下三种。

1．重复节奏

以单位色彩形态做有规律的反复而表现出的秩序美，称为"重复节奏"。

2. 层次节奏

"层次节奏"是指色彩的色相、明度、彩度、大小、形状按一定秩序渐变所产生的节奏变化，类似于音乐上的由高音到低音或由低音到高音逐渐变化，具有规律性的美。

3. 综合节奏

虽然以上两种节奏的表现力都很丰富，仍不免使人感到单调，仍需要变化更多的综合节奏。"综合节奏"是指色彩和形状的重复单位被变异以后，能够产生极强的韵律感，层次也更丰富，但是色彩之间仍有一些关联。"关联"是指色彩之间的互相联系互相包含，以求形成画面统一的色调。严格地讲，一种色彩在不同部位的重复出现，才叫色彩的关联，但实际运用中，作为两个关联的色彩在色相、明度、纯度等方面比较近似，就可以获得和谐的效果。这种近似的关联，往往比某个颜色的重复出现更生动，这也是色彩节奏美的重要表现之一，相当于平面构成中的近似和特异构成。

配色的层次

配色的层次分平面、立体两种。"平面层次"是指暖色、亮色、纯色等前进色与寒色、暗色、浊色等后退色搭配而产生的层次感；"立体层次"是指色块在位置上、质地上有差别后所产生的层次，比如衬衣和外衣的颜色差别、物体粗糙与细腻的对比及色块、图片、字与背景字之间的遮盖、叠压等，前后层次当然会不同，这一点在平面设计中显得尤为重要。

配色的疏密

国画中很讲究布局，比如，"以白当黑""疏可跑马，密不透风"等，布局在现代色彩搭配中同样重要。色彩以点、线、面的形式聚集会产生一种凝聚的力量，分散则会产生一种舒缓、悠闲的感觉，类似于平面构成中的放射、密集、分割等构成。

强调配色

"强调配色"又称"点缀配色"，是指用较小面积、强烈而醒目的色彩调整画面单调的效果，这是常见而简便的方法。配色时要注意量的大小：面积过大，会影响整体；面积过小，起不到点缀的作用。

第六章 图形和色彩

● **光效应艺术**

说到图形和色彩，最有代表性的美术流派莫过于"光效应艺术"。"光效应艺术"又称"欧普艺术"或"视幻艺术"，20世纪60年代出现在欧洲及美国。它植根于抽象艺术，是一种利用光学原理加强绘画效果的艺术，多以静态的、抽象的几何图案及其明暗、色彩渐变的不同组合造成观众视觉上的错觉或幻觉效果，其形式包括平面绘画和立体作品。

它常采用的手法有"黑白对比"或"补色对比"的几何纹样错位、重复，造成错觉的空间感和变化感，它排斥一切自然的再现形象，也不表现任何情感和思想，色光效应艺术家使用直尺、圆规等工具作画，有各种标准画法，作品可精确复制。因此，它排除了艺术家的个性和艺术作品的唯一性等传统观念，从而将艺术改变成为能够批量复制、大规模生产的工业产品。

法国画家瓦萨雷利，是光效应艺术的先驱及代表者。他本来主修医科，后改学艺术。1930年在布达佩斯举行首次个人画展，后定居巴黎，并参加了"抽象—创造"小组。在之后的10年内。他主要从事广告与装潢美术，特别是招贴画的设计。他对空间幻觉的视觉效果有浓厚兴趣，1943年开始试验将这类方法运用于绘画之中。1947年用几何抽象的方法来表现光效效果，这就是著名的"光效绘画技法"，并从事理论研究。光效艺术的理论及作品的特点，都可以在他的作品中得到充分体现。他在60年代开始运用丰富的色彩，用平涂的绚丽色彩与底色形成对比，经过不同的设计达到一种流动的视错觉现象（见图6-1）。

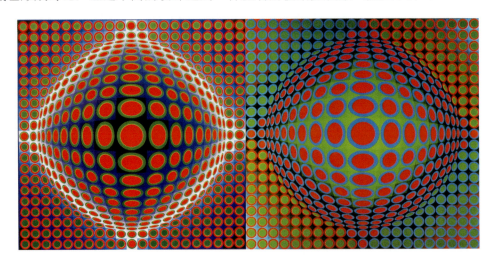

图6-1 彩色的圆

第六章　图形和色彩

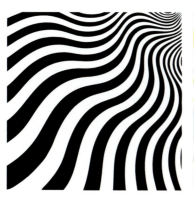

图6-2　火焰

图6-3　大扭曲与灰

英国女画家莱莉也是这方面的名家。她最初的作品全是黑、白两色的，直到1966年才开始转向色彩。她的艺术思想与瓦萨莱利很接近，都尽量避免画面上出现个性化的倾向。但她的作品仍有自己的特色，是十分完美的精巧、纯粹的光效应作品。她常用反复排列的波状线纹，用精巧和敏感的间隔组合变化，使观众产生画面在流动的视觉印象，并造成视幻觉的空间感（见图6-2、图6-3）。

● **刺激与感觉时间**

人为什么有时能看到并不存在的主观色？对此有多种说法。其中一种是：因为色刺激而产生的色感觉，和色刺激消失后感觉残余的时间是不同的。色刺激在0.05～0.2秒的感觉是最强烈的，一旦过了这个时刻马上下降，然后平稳地停留在一定的水平上。波长长的光能被感觉到的时间最短，如红色，绿色又比蓝色能被感觉到的时间短，因此，交通信号灯优先使用红和绿色。

● **残像**

每个人都会有这样的经验：有时当一个景象在你眼前消失后，你却好像仍能看到刚消失的景象；有时则能看到与刚才的景象色彩相反（呈补色）的像，这种情况一般出现在光线较强的情况下。在感觉残存效应中，把这样的现象称为"残像"。前者是持续刺激的，叫"正残像"。与正残像相反的叫"负残像"。

● **正残像**

正残像在强烈的刺激后即能持续地看到，因为刺激而产生的感觉残余被完全吸收了。电影是将每秒24格的影像，投映在银幕上，但却不能分辨出其断断续续的影像。在

第六章　图形和色彩

格与格之间有黑色的连接部分，实际上在一半的放映时间里，银幕上没有照到光，但规整的画面却往往是明亮的，并且能看到形象在持续不断地活动，这是正残像的作用。

电影和电视、霓虹灯和照明灯等因有时间上的变化，因而要考虑到残像的影响再做决定。在工作场所的墙面等处，为有利于眼睛休息，最好涂上使残像消失的色彩。

● **负残像**

这里用著名的鲁宾杯来使大家看到负残像。从图6-4a上可以看到黑底色上的白杯，而中间部分则可看出两个面对着的黑脸。因观察方法不同，图形和底色可反转，这样的

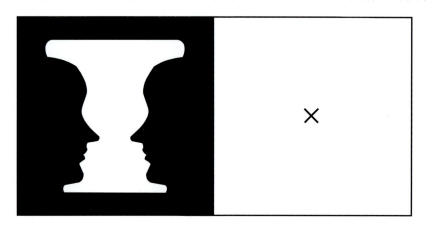

图6-4a 鲁宾杯与明暗负残像　注视图形中的白色部分，30秒后将视线移向右边的×标记处，在1秒钟内能看到明暗的反转残像

图6-4b 注视图形中的白色部分，30秒后将视线移向右边的×标记处，在1秒钟内能看到蓝绿色残像

图形就是反转图形。注视鼻尖处的最狭窄的白色部分30秒后,再将眼睛移向旁边的白纸中间的×处,这时黑和白也会产生反转,呈现的杯子应该是黑色的。

在有彩色时,能看到原来形象的补色像图(见6-4b),如同看到彩色胶片的负片。所以,当看到鲜明的红色背景时,也能看到明亮的蓝绿色残像;而看到蓝色时也就能看到明亮的橙色残像。

在美国的外科医院,墙壁被涂刷成淡蓝绿色,这是因为,如果医生在手术中途把眼睛看向他处,那么,手术切开部位的淡蓝绿残像就会很讨厌地浮现在眼前,而医生如果把眼睛看向墙壁,则该色墙壁可抵消这种残像。

● **色的同时对比和继时对比**

通常你不仅仅能看到对象表面的颜色,还能看到该对象周围的颜色。在黑暗的视野中,看到的灰色会变亮;在明亮的视野中,看到的灰色会变暗。

在同时看并列两种色彩时,所引起的对比叫"同时对比";在看到某种色彩后又去看其他色彩时,所产生的对比叫"继时对比"。两种情况下所看到的颜色是有色差的。

● **对比和形式**

对比现象不仅仅是色相、明度和彩度对眼睛起作用,同时也受到形状、面积、环境等条件的支配。

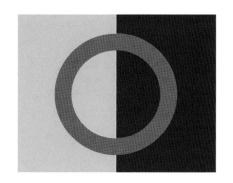

图6-5 在不同形态条件下的对比

图6-5左图中不同明度底色上的圆,左右两部分明度差异不明显。这是因为在圆的内部有统一的倾向,其影响比两边底色的影响要强。而图6-5右图是分别错开的半圆形,所

第六章　图形和色彩

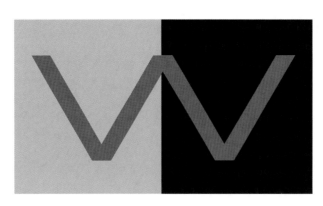

图6-6　在不同的形态把握中对比

以能清楚地看到左右两部分半圆的明度是不一样的。

在图6-6里，两个并列着的"V"其开口向上，略有关联，左右两个"V"的明度差异显然和图6-5中两个半圆的明度差异又有不同。

由图6-7a能清楚地看到，三角形中的灰色和在十字形折角处的灰色无论在哪边所接触的黑或白的部分面积都是相同的，按道理应该能看到同样亮度的灰色，而事实并非如此，在黑色三角包围中的灰色总显得亮些。在图6-7b黑十字形或白十字形中，同一灰色部分的明度也不相同，灰色在黑十字中间比较明亮，但在白十字形中就显得较暗，特别

图6-7a　灰色三角在黑三角中亮，十字交叉处暗　　图6-7b　灰色六边形在黑、白十字中明度不同

是在灰色和其他颜色接触的部分，表现得尤其明显。

如图6-8a中所示，面积的大小会影响颜色的明度。同样明度的灰色，面积小的一方看上去会比较暗。图中的小八角形，就明显地受周围白底的作用。如图6-8b中所示，图形轮廓的清晰与模糊会影响颜色的明度。图中边缘清楚的圆形比边缘模糊不清的圆看上去

第六章　图形和色彩

图6-8a 同色面积大的显亮，面积小的显暗　　图6-8b 同色边缘清楚的显暗，边缘模糊的显亮

要暗，这种不同在有彩色的场合也是一样的。面积大的看上去明亮，也能感到彩度较高，轮廓清晰的图形比模糊的看上去要鲜明。

在图6-9a和图6-9b的格子图里，相同的是在白色的交叉部位感觉明度比其他部位要深；不同的是a图的黑色不如b图的黑色黑，a图的白色"井字"也不如b图的白色"曲字"白。

图6-9a 白色交叉处显暗，黑色不黑，白色不白　　图6-9b 白色交叉处显暗，黑色更黑，白色更白

● 同化效应

　　面积小一方的色彩容易受到周围色彩的影响。当面积变得很小的时候，因对比的作

第六章　图形和色彩

图6-10 同化效应使中间黑色密集处白底色显暗，四周黑色稀疏处白底色显亮

图6-11 同化效应下的花卉图案

用，小面积的色彩会与周围的色彩混同起来。

图6-10是一幅视幻艺术作品，在画面中心随着黑的比例增多，其中的白色部分却呈现为灰色。在画面的四周即使黑的比例减少，其白色部分仍然比周围纸面的白色要暗。这种被包围的色彩向周围色彩靠近的现象，与对比效果恰好相反，叫作"同化效应"。

如图6-11中，在同样的灰色上面，在左边1/3处用黑线描出花纹，在另一面的1/3处用白色描上同样花纹，这时就

能看到，黑色花纹中间的灰色显得较暗，而白色花纹中间的灰色显得较明亮。除使用白和黑外，用其他颜色也会产生同样的效果。在红底色上用黑线描出图案的部分，便感到红颜色较暗，彩度较高。同样的红底色上，用白色描出图案的部分，会感到红的彩度减少，而明度却增大了。蓝底色上所看到变化也是如此。用补色进行色块对比的情况下，会相互强调彩度，但在产生同化效应的图案里，彼此彩度则都变低了。蓝底色中的黄色花朵的线条密集点处在向白色靠拢。如果是在相似的色彩之间，两种颜色则有可能融于一体。

图6-12 当中心的灰色作为上下左右的中心时，会显得亮；作为四角黑色的中心时，会显得暗

边缘清楚的图形，可以认为是被对比的影响支配着；界线模糊不清的图形，则可以认为是发生了同化效应。

在图6-12里，将中心的灰色看作是上下左右的中心，会显得亮；而作为四角的黑色中心时就显得暗了。这是在间隔空间上发生的同化效应。

同样道理，通过空间混色，我们可以预测色彩图案的变化。当红色条和绿色条反复

图6-13 条纹色彩的同化效应

交替时，红色会偏橙色红，绿色会偏向黄绿色。红色和蓝色色条都带有紫的成分。当蓝和绿两种颜色接近时，无论哪一方都同样会接近于蓝绿（见图6-13），但其实这三个图中的红、绿、蓝色的数值是完全一样的。

第六章 图形和色彩

● **图形、色与空间**

如图6-14所示，在三个等大的正方形上进行等距离黑白条纹分割，做纵、横、斜三个方向的放置，我们会感觉竖条纹的向横里扩张，横条纹却好像在纵向上要高一些，而

图6-14　竖向条纹显宽　横向条纹显高　斜向条纹显方形边缘不整齐

斜的条纹则会不整齐。因此，也可以把条纹作为膨胀色，这样，会比同样面积的单色看上去显得更大些。

如图6-15所示，下面的室内透视图中的地板，使用横条纹时看上去更宽，使用竖条

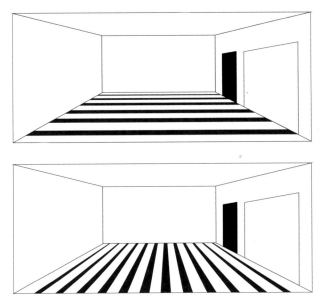

图6-15　在地板上画条纹的透视图

纹时看上去显得更深远。其效果因条纹的粗细、间隔的不同而不同。

室内壁面的颜色根据需要可选用冷、暖色，亮、暗色，前进、后退色来进行装饰营造气氛。冷色、亮色、后退色会显得空间大一些，暖色、暗色、前进色能够营造特殊的

气氛。

● 易见度

由于背景和对象色彩的组合，其易见度是不同的，因此，"易见度"也可称为"可视性"。

设计者应根据实际情况需要来设计对象色彩的易见度。动物常变化自身的色彩，以

图6-16 拿破仑时代军服颜色鲜艳，可视度高

求跟生活环境的色彩保持一致。拿破仑时代的骑兵军服颜色鲜艳（见图6-16），有的还镶着金边，看起来很华丽，即使在硝烟弥漫的战场上也很容易被看见，极易成为敌方的活靶子。现代战争中为了不被敌人发现，常使用跟背景色相似的可视度低的色彩，如绿色。把军服、车辆、设施分别涂成接近周围环境的绿、棕、土黄等颜色，这是伪装色。

相反，标记、签字、广告、商品等则需要看得清楚，这就要选择易见度高的色彩来组合。不同的底色上各色的易见度是不同的。我们以中性的灰底色为例，其易见度由强到弱依次为黄、白、橙、黑、红、紫、蓝、绿色（见图6-17）。据调查：以同样的面积、同样的比例，黑底黄字、黄底黑字在众多的色彩同时出现在人的视野里时，可视度

图6-17 同一灰底上各色可视度排行

第六章 图形和色彩

是最高的。

● **形状与色彩**

世界上所有物象，都是形状与色彩的综合体。那么，色彩有形状吗？这是个有争议的问题，历来就有各种各样的说法。这里我们只选取其中两种供大家参考。

第一种是日本一位学者总结的，他将色彩与形状的关系归纳如下：

圆形——非常愉快、温暖、柔软、潮湿、扩大、高尚

半圆形——温暖、潮湿、钝

椭圆形——温暖、钝、柔和、愉快、潮湿、扩大

扇形——锐利、凉爽、轻、华美

正三角形——凉爽、锐利、坚硬、强、收缩、轻、华美

菱形——凉爽、干燥、锐利、坚硬、强、高尚、轻、华美

等腰梯形——重、坚硬、质朴

正方形——坚硬、强、质朴、重、高尚、欢快

长方形——凉爽、干燥、坚硬、强

正六角形——不特殊

这位学者认为，特定的形与特定的色相组合能产生某种特定的感觉，比如，蓝色与菱形相结合可以产生凉爽的感觉，橙色与椭圆形相结合能产生温暖的感觉，红色与正方形相结合会产生强烈的感觉，紫色与半圆形相结合会产生很弱的感觉。

第二种是瑞士学者约翰内斯·伊顿的观点：

正方形的物体感、重量感、不透明感与红色的特质相吻合；正三角形锐利的角度显得激进而又响亮，与黄色的特质相符合；蓝色轻快、流畅富于流动性，这些特征与圆形相一致；梯形体量感弱于正方形，符合橙色的特质；圆弧三角形角度迟钝、缺少刺激性，这些特征接近绿色；椭圆形具有柔和的不确定性，是典型的女性性格，所以象征紫色，以此类推。

您可能不一定同意上述的观点，但起码可以在这里提供这个引子，启发大家做进一步的思考。

第七章 感觉与色彩

视觉、听觉、嗅觉、触觉、味觉当中，哪种感官最能感觉美的存在？这是个有趣的问题。但对绝大多数人来说，视觉所获取的信息量无疑是最多的。

色彩不仅能被人感受到，也会影响人的情绪。对同一种颜色的喜好因人而异，即使是同一个人看同一种颜色，在不同时间、不同心情下，感觉可能也不相同；再加上不同事物的前景色和背景色组合方式还不一样，带给人的感觉就更为丰富。因此，色彩带给人的感觉是很奇妙的。

人对色彩的感觉为什么不尽相同？色彩经验肯定是影响色彩感觉的因素之一。色彩对人们的心理影响往往是在不知不觉中发生作用的，并影响我们的情绪。从色彩的直接刺激、间接联想可达到更高层次。

色彩心理学上有这样的理论：不喜欢褐色的人，有可能是孩童时代他所不喜欢的人经常穿那种颜色的衣服；不喜欢橙色的人，有可能小时候被父母强迫吃南瓜，等等。的确，每个人的人生路上是不可能不留下一点色彩印记的。抛开这些个人的东西不谈，我们来谈一下色彩带给人们的某些共通的感觉。

色彩是有表情的，这是设计师无法回避的问题。色彩的表情来自人们在传统影响下生成的文化意识，一代又一代的文化意识是如此的根深蒂固，使人们不会轻易违背它，以至形成某种色彩习惯的心理反应。尽管这种表情是人们的主观性所带来的，但在长期的传统中达成了共识。充分认识到这种共识，会在设计中有效地传达出一些人类情感上共通的东西，在心理学上称为"通感"。

通感包括色彩的冷暖感、兴奋感和沉静感、膨胀与收缩感、前进与后退感、轻重感、柔软与坚硬感、朴素与华丽感，等等。

● 色彩的冷和暖

冷暖感本来是属于触觉，然而同样的材料，只要重新涂上蓝色或红色，在触觉上蓝色的东西就要比红色的东西感觉冷；甚至不用手摸，而仅用眼看就会感到蓝冷、红暖。同样道理，走在"红地毯"就比走在"蓝地毯"感觉更温暖。如果闭着眼睛仅用手摸的话，则分辨不出两个颜色的冷暖差别，这是为什么呢？

第七章　感觉与色彩

这是由于生活经验的积累造成的：日出、血液、火焰呈现出红、橙、黄色，给人以温暖感；湖水、海洋、冰川、月光主要呈现出蓝绿色，给人以凉爽感。在饭店浴室的水龙头上，只要有了红色、蓝色圆点，人们就已经明白哪边是热水，哪边是冷水，这个做法全世界通用，文字的标识在这里已经显得多余了，这是感觉深化的表现。

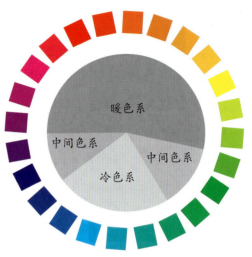

图7-1 冷暖色相环

美国的契斯金把这种色彩向视觉以外其他感觉转移的现象，称为"感觉转移"。同样是蓝色，彩度高、明度低的色彩显得暖；彩度低、明度高的色彩显得较冷。我们都明白一个道理：浅色衣服反射热量多，吸收热量少，所以一般夏天穿；深颜色反射热量少，吸收热量多，所以冬天穿。当然，也有一部分人，为了彰显个性故意反其道而行之则另当别论。

色相环上的色大体可以分为两部分：一部分称为暖色，如紫红、红、橙、黄、黄绿；一部分称为冷色，如绿、蓝绿、蓝、紫。蓝色最冷，橙色最暖，绿色和紫色居于冷暖的中间，是色相环上过渡色（见图7-1）。从物理上说，暖色的波长长，冷色的波长短。暖色会让人产生亲近感，冷色会让人产生距离感。

● 色彩的兴奋感和沉静感

彩度高的暖色（红、橙、黄），给人以兴奋感，这些色彩有使我们兴奋、脉搏增加和促进内分泌的作用；明度、彩度低的冷色（蓝、蓝绿），给人以沉静感。介于这两类色彩之间的，既不属于兴奋色，也不属于沉静色，称为中性色，像绿、紫等色就兼具兴奋和沉静两方面的性质（见图7-2）。其中，兴奋色中，以红、橙为最令人兴奋的颜色，

图7-2 兴奋色　中性色　沉静色

这一点在中国的婚庆及其他节日中表现尤为明显。沉静色中，以蓝色为最沉静。穿着色彩鲜艳的运动服装，就显得精神饱满步调活泼，就会想去爬山，或去海边游玩。

在欧洲的精神病院里，一种心理疗法就是将兴奋状态的患者安排在蓝色的房间里，忧郁症的患者安排在红色的房间里进行辅助治疗。

● **色彩的膨胀和收缩感**

通过试验我们会知道：同样面积大小的黑、白两个色块，人们总会觉得白的要大一些；同样面积大小的红、蓝两个色块，人们总会觉得红的要大一些。这是为什么呢？因为人的感觉并不总是准确的，常会有错觉。

在古希腊时，人们发现精心制作的神庙的柱子中段总是显得细一些，经过反复实践发现，如果故意把柱子的中段做粗一些，就会看起来刚刚好，原来是人的错觉在作怪，仅仅只相信自己的眼睛也是不够的。现在买车的人越来越多，买什么颜色的车合适呢？一般原则上：外形小的家用车，选亮一些的颜色，会显得活泼些，也会显得大一些；而体型较大的商务或公务用车选深颜色的人多一些，因为这样会显得庄重一些。

类似的例子还有很多，比如，法国国旗上的蓝、白、红三色面积其实不是相等的，蓝色的面积要大一些；奥林匹克上的五环，蓝、绿黑要大一些，等等。

在某些包装上，黄、橙、红等看上去体积显得大一些的色彩常常被使用，这样会显得分量多一些，这是商家的精明之处，也是设计师须知的内容之一。

总之，大体来说，亮色、暖色（黄、白、红）具有扩散性，看起来要比实际的大

图7-3 膨胀色 收缩色

些，称为"膨胀色"；冷色、暗色（蓝、绿、黑）具有收敛性，看起来比实际小些，称为"收缩色"（见图7-3）。一般认为，黄色面积看上去是最大，黑色看上去最小，越来越多的、想瘦身的美女懂得这个道理后，开始爱穿黑色或深色衣服。

第七章　感觉与色彩

● **色彩的前进与后退感**

无论图形的大小、位置、设计及背景的色彩如何，有的颜色总感觉离得近一些，有的颜色总感觉离得远一些。根据实验测定，确实暖色、亮色容易感觉离得近，而冷色、暗色容易感觉离得远。与色彩的亮度相比，色相在影响远近感觉这方面要强得多。我们把看上去比实际距离要近的色彩叫"前进色"，而看上去好像离得很远的色彩叫"后退

图7-4　同一灰底上色彩前进感排序

色"。据有关部门测定，色彩给人感觉前进感的次序是：橙、黄、白、红、黄绿、绿、蓝绿、紫、蓝紫、蓝、黑（见图7-4），利用这种错觉是美术家、设计师的技能之一。

● **色彩的轻重感**

关于这一点，人们多少具有一些常识：电冰箱一般是白色的，不仅感到清洁、美观，也感到轻巧些；保险柜、保险箱都被漆成了墨绿、深灰色，它们的重量可能和冰箱差不多，甚至冰箱可能比保险箱更大、更沉，但是因为颜色不同，还是会觉得保险箱会重一些（见图7-5）；码头上的集装箱因为被涂上了明亮的黄绿等色，给人以轻松的感觉（见图7-6）。我们可以设想一下，用黑、深灰等色来涂装集装箱，一定会给操作人员带来很大的压迫感，增加劳动强

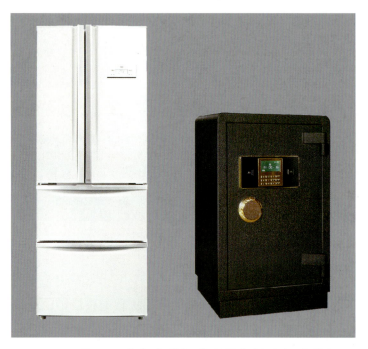

图7-5　浅色冰箱似乎比深色保险柜重量轻

度。由此种种我们可以推断出，明度、彩度高的暖色（白、黄等）给人以轻的感觉，明度、彩度低的冷色（黑、灰、紫等）给人以重的感觉。

● **色彩的柔软与坚硬感**

婴幼儿服装往往选择浅淡的颜色，如淡黄、淡蓝、淡绿、粉红等，这些颜色把孩子的皮肤衬托得格外娇嫩。通常情况下：明度较高、彩度较低、轻而有膨胀感的暖色，显得柔软，生活中棉麻制品也大都属于这类色调（见图7-7）；明度低、彩度高、重而有收缩感的冷色显得坚硬，生活中机械设备大都偏向于这类色调。后一种配色，往往适合严肃庄重的场合，而不适宜于轻松愉快的娱乐场合。在无彩系中，黑、白会给人以冷和硬的感觉，灰色给人以柔和感。

图7-6　浅色、彩度高的集装箱感觉更轻

● **色彩的朴素与华丽感**

大多是由两个以上的鲜艳颜色搭配而产生的结果。明度、彩度高的暖色（白、黄等），给人以华丽的感觉，明度、彩度低的冷色（黑、紫等），给人以朴素的感觉。

图7-7　浅色、彩度低的暖色感觉更柔软

另外，华丽与质朴还与质地有关，丝绸、锦缎、玻璃、不锈钢、金、银、铜、大理石等光滑、发光的物体，有华丽感，粗质的棉、麻、钢、铁、沙石、陶器等有质朴感。

● **味觉、嗅觉与色彩**

在心理学中，以一种领域的感觉引起另一个领域的感觉称为"通觉"。比如，听到

第七章　感觉与色彩

某种声音产生某种特定的颜色感觉，闻到某种气味或是吃了某种味道的食物产生某种颜色感觉，等等。从某种程度上来讲，视觉、听觉、嗅觉、味觉是相互联系的，这里我们来举一个最通俗易懂的例子，比如说，食欲的产生。

食欲的产生是一定是靠视觉、味觉、嗅觉来综合起作用的，例如，中国菜就以色、香、味俱佳闻名于世。日本菜更以其精致的外观给世人留下了深刻印象。白色的盘子应放颜色鲜艳的食物（见图7-8）；点心应选择摆放在或淡雅、或浓深、或形成补色关系的

图7-8　白色的盘子应放颜色鲜艳的食物　　图7-9　黑色碗盘装食物能使人增加食欲

盘子里；清淡的食物适合放在鲜艳颜色的盘子里。用黑色碗盘装食物，因深颜色的衬托作用而能增加人的食欲（见图7-9）。

红、黄色相，能增强人的食欲。黄色的人造奶油比白色黄油感到更美味；红色的毛蟹比白色的青蟹更能引起人的食欲，这些经验是大家都会有的。绿色蔬菜和红色的肉类或粉红色的火腿搭配，看上去非常漂亮而使人食欲大振；青豆、胡萝卜和番茄的色彩，也都具有衬托美味佳肴的效果。盒饭里如果只有肉类、海带就太单调了，但如果能点缀上一个煎蛋和辣椒，会让人食欲大增。

关于色彩与味觉的通觉，我们多半是从生活当中得到经验，虽然看到的是颜色，但好像已经能感觉到味道了。浓绿的茶色、咖啡的茶色、灰色会有苦的感觉。另外，灰色也带有"不好吃的味道"的暗示。咖喱、胡椒、姜的浊黄色产生辛的感觉；红色产生辣的感觉；橘子的黄绿色、葡萄的暗紫红色会产生酸的感觉；青绿的橄榄、青草的颜色是涩的感觉；粉红色和乳白色、淡黄色很容易让我们联想到糕点、糖果的甜味；盐的明灰

第七章　感觉与色彩

图7-10　酸、甜、苦、辣、咸

色、海水的蓝色使人有咸的感觉（见图7-10）。白色有时会使人联想到白糖的甜味，有时又让人想起盐的咸味。也许您会觉得这种有具体物品的图片可能会有误导，那么我们换

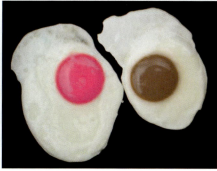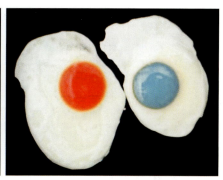

图7-11　酸、甜、苦、辣、咸的另一种表现形式

一种形式，用最常见的鸡蛋来演示一下，看看您会不会得出同样的结论（见图7-11）。

诉说"味觉很浓"大多是跟深色调有关系，可可的褐色、橄榄的茶青色等都是属于浓味的深色。大多数人对某种味道的感觉基本是相同的。

另外，还有色彩与嗅觉的通感。最能发出芳香的色相是黄绿色，这恐怕和苹果、梨、杧果、香蕉等很多水果是黄绿色调的生活经验有关系。还有，粉红、乳黄色是香的气味，深绿、褐色是腐烂的臭味，等等。

在食品的包装上，可用上与该食品味觉相符合的关联色。香料、香水等可以把有关气味的色用在包装上，以便使人们观其色而知其气味。

● **听觉与色彩**

一般来说，色彩听觉所表现的声音与色彩的关系是高音产生明亮、艳丽的色彩感，

低音会产生灰暗、沉稳的色彩感。有人感觉女人的大声尖叫像明亮的红紫色，男人雄浑的低音像深褐色或深蓝色。另有一些人认为，随着钢琴从高音到低音，会产生金银灰—灰—青—绿蓝—蓝绿—明红—深红—褐—黑色的色彩感觉变化。

我们可以进行这样一段练习：静静地闭上眼睛，听几段不同类型的音乐，再根据直觉用色和形把心里浮现出的音乐表象作抽象的图形描绘，就会发现，并不是音乐的每一个音阶都会发生色听觉，但所听到的整体音乐旋律对人产生的色彩感觉大体上是相同的。不同种类的音乐旋律会产生不同种类的色彩感觉。

通过以上练习，大致可以得到这样一些结果：欢快的音乐旋律——明亮的高纯度黄

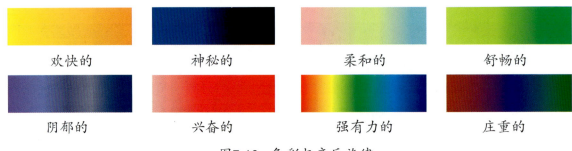

图7-12　色彩与音乐旋律

橙色系列；神秘的音乐旋律——黑暗的蓝色系列；柔和的音乐旋律——粉红、粉绿、粉蓝等色组合的粉色系列；舒畅的音乐旋律——黄绿系列；阴郁的音乐旋律——灰紫、灰蓝组合的灰色系列；兴奋的音乐旋律——鲜红色系列；强有力的音乐旋律——纯正的全色相系列；庄重的音乐旋律——暗调的褐色、蓝紫及暗绿色系列（见图7-12）。

色彩的音乐感是通过音乐元素视觉化来实现的。我们知道，作曲家创作乐曲即是在音符的编织中将其思想倾向、审美追求传达出来。音乐旋律的组成，调子的高低、响亮、委婉、激情、柔美，节奏的快慢都是作者情感的流露。听众的生活经验和音乐常识能使他们很容易地接受其中的大部分东西，有些东西在生理上会有本能的感觉。

色彩的传达性在许多方面同音乐很相近，色彩有明快与隐晦之分，有高亢与低沉之区别，有调子，能体现情绪。由于色彩总是要依附于点、线、面、图形的构成加上色彩本身的语言特性，所以能生动地将人们的思想情感有效地传达出来。

把握好色彩的通觉，有利于在设计中色彩计划的制订，如把色彩与音乐的联系，用于演唱会或音乐会的海报及现场布置上。

第七章　感觉与色彩

● **时间与色彩**

在相等的时间，有时会感觉过得慢，有时感觉过的较快，是什么原因？环境颜色无疑就是其中原因之一。有人做过试验：同样是1分钟的时间，让人分别戴上蓝、绿、红三种颜色的眼镜来测试。考虑到个体差异，在测试时，每色至少选了10人以上，取平均值。当时间正好1分钟时，红色组的判断为经过了1分钟，蓝色组判断为经过了约1分零7秒，绿色组就更长了，判断为经过了约1分零10秒。

精明的快餐店老板会把店里座椅、墙面和餐具都布置成红、橙色，这样不仅显得生意红火，对于没有什么急事的客人来说，也会感觉时间过得快一些，可加速翻台率，这样就可以接待更多顾客（见图7-13）。相反，对需要放松的人来说，最好是在暗一些的蓝绿色调的房间里休息，这样他（她）会感到已经休息了足够长时间，这个原理可以用在比如说咖啡馆环境的设计上（见图7-14）。

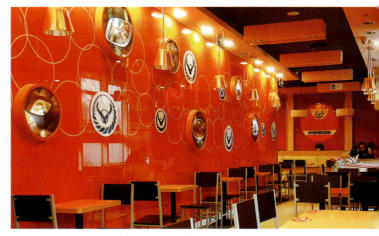

图7-13　鲜艳的红橙色环境下人会觉得时间过得快

图7-14　深的蓝绿色环境下人会觉得时间过得慢

具有"快速"感觉的色相是红、橙、黄绿、黄色等，都是长波系中视觉度较高的色。而蓝色、蓝绿、绿色则速度感较低。色调也是很重要的，高明度色调在感觉上较快，低明度色调几乎都是缓慢的。

● **记忆与色彩**

1. 记忆色的选择

如果问香蕉是什么颜色的？一般人会觉得"香蕉是黄色的"，这难道还有什么疑问吗？其实香蕉的各个部位都带有未熟的绿色部分，但大部分是黄色的，选择黄色容易记忆，而绿色的记忆则被削弱甚至消失了（见图7-15）。同样，关于马的颜色也是这样

第七章　感觉与色彩

图7-15　大多数人的记忆中香蕉是纯黄色的

的。马既有菊花青、茶褐色，又有白色、黑色，但是，在我们的记忆中，一般都认为具有代表性的是栗色。

考虑到记忆的这种功能，在为形象传达配色时，首先要懂得主色调的功能，这非常重要。另外，多色配色要慎重。事实证明，尽量使色彩的形象显得单纯些，配色最好不超过三种色会好一些。

2. 记忆色的衰减

心理学家柯拉认为，随着记忆痕迹的衰减，色彩的记忆也减退，明度、彩度都会下降。色相的记忆也会减退或异化，如果色相之间的差异较大，相对来说，减退的程度要小一些，但完全忘记的时候也是有的。这似乎跟刚才所说的"香蕉的绿色部分"和"栗色的马"相吻合。

图形的边缘不清晰的色，记忆减退会更严重，因此，用简洁明了的图形、色彩来进行视觉传达会显得相当有必要！

3. 视觉度高的明亮配色更容易记忆

在记忆色实验中，往往是黄色占据首位，是视觉感最高的色相。在可视性实验中，黄色和黑色的配色也居于第一位。以黄色为主体，橙、紫红、红等色调也容易被记忆。

在大块黄色中的黑字、白色中的红字、白色中的紫红字、橙色中的黑字、黄色中的红字等，都可以说是较容易记住的配色。

4. 留恋度高或熟悉的色容易被记忆

有位从事心理学研究的人说，"越是接近心脏的东西，越能够被记忆"，这是很有道理的。初恋者服装的色彩，在记忆的实验中，即使是冷门一点的颜色，一般也会被清楚地回想起来。同样，自己熟悉的或喜欢的颜色也更容易被记忆。

第八章 色彩的象征性及联想

色彩是一种物理现象，本身并不具备情感、性格，人们具有色彩情感，完全是人们对生活经验积累的结果。

从现在掌握的资料来看，原始人喜欢原色和彩度高的色彩，当时可能无法理解柔美色彩的美感。一般来说，文化水准高的人，喜欢清淡的中间色，纯色反而只做点缀之用。但这也不是绝对的，气候、风土人情、生活习惯等都会影响人们对色彩的偏好。

千百年来，人类在劳动和各种社会活动中，从无所不包的大自然里吸取灵性，创造万物，也创造了色彩，并将其应用在生产、生活的方方面面，以至其渗透到人们的日常生活之中。在艺术领域，色彩的重要性更是不言而喻了！

● **寻找色彩**

人类从自然界寻找、提炼颜色的努力，可以说从古至今一直在进行。人们从各类矿物、植物、昆虫、贝类等自然物中提取各种颜色。到了20世纪，随着化学工业的进步，化学合成颜料的比重超越了动物性和植物性的颜料。由于化学颜料价廉物美、耐久且种类众多，使色彩的运用更为方便、普及，广泛应用于现代生活衣、食、住、行等诸多方面。色彩所涉及的范围之广，也许是一般人没有仔细想过的，如果你够细心，就会发现除绘画需要颜料之外，从城市规划、环境艺术、建筑、交通工具至服装、室内、家具设计、影视传媒，乃至最普通的日常用品，如洗漱用具、化妆品、餐具等都曾有专人考虑过色彩的具体应用。

● **色彩的象征性**

色彩的象征内容，也并非人们主观臆造的，抽象地说某色象征什么也不确切，象征往往是跟联想有关，它是人们在长期感受、认识和运用色彩过程中总结而形成的一种观念和共识。

我们生长在一个多彩的世界中，积累了丰富的视觉经验。这使人们能感受到色彩的情感，使本来没有灵魂的只是一种物理现象的色彩情感化、精神化、人格化了。无论是

第八章　色彩的象征性及联想

有彩色还是无彩色，任何色彩当其三要素中的任何一个要素发生变化时，或跟不同的颜色组合时，其原有的性格特征都会发生变化。再加上外形、个性等各种因素的影响，要想准确地说出各种颜色在特定条件下的表情，就像想要说出世界上的每个人的相貌特征一样困难。

设计师要用色彩传达感情，对色彩性格的了解就显得非常重要。色彩象征的内容有共性也有差异，下面我们就对几种主要色相的性格特征及象征意义做以介绍。

黑色——庄重而神秘的颜色

黑色完全不反射光线，它吸收所有的光，是最暗的颜色。

黑色是与人类关系最为密切的颜色之一。原始社会时期，黑夜和死亡对人类来说是最神秘的，许多国家参加葬礼的人穿黑色服装，以表达对死者的哀思，就是这种原始的遗风。耶稣基督死在星期五，而现在中国也有许多信仰基督教的教徒，所以"黑色星期五"在中国也就传开了。

现代社会中，黑色不吉利的因素正在逐渐消失，受人喜爱的程度却在不断增加：不少人喜欢买黑色的车，觉得庄重，有面子；不少广告喜欢用黑色的背景，显得高端、大气、上档次；不少设计师也偏爱黑色，不少男性用品以黑色为主色调；黑色苹果手机始

图8-1　黑色是神秘而蕴藏着丰富内涵的颜色

终是其最受欢迎的品种之一，等等，这样的例子还能举出很多。

夜晚、煤炭是黑色的，刚健的作风也是黑色的，20世纪60年代美国重要的一个文学流派叫"黑色幽默"。黑色是力量和勇敢的象征，具有男性的坚实、刚强、威力、严肃等性格特质，体现出男性庄重、沉稳的气质。它能把其他色彩衬托得鲜艳、热情、奔放，自己却也蕴藏着丰富的内涵（见图8-1）。

黑色的特质：神秘、高端、权威、低调、创意、酷、显瘦、诱惑、肃穆、沉默、阴森、黑暗、死亡、永久、男性、庄重、坚实、刚强，等等。

白色——明亮而圣洁的颜色

白色由所有色光混合而成，被称为全色光。它是阳光之色，白天的颜色。由于白色

反射所有色光，也反射热能，因此使人感到凉爽、轻盈、舒适，所以，夏天穿白色、浅色的人居多。

白色能使人产生纯洁、神圣、光明、明快、纯粹的联想，但有时也是一无所有、败落的象征。白色在古代与黑色有完全相反的意义：白色是阳光、神的象征，因为白天驱除了恐惧，赶走了死亡，白天给人以安全感，并由此变得圣洁，给人带来吉祥。古希腊、古罗马、古埃及人都喜欢穿白色衣服；在日本，白色为天子的服色就是这个道理。在基督教里，白色象征纯洁。欧美的婚礼上，新娘穿白色婚纱，也是此意的延伸。婚纱洁白无瑕，是神圣、虔诚、纯洁、幸福的象征（见图8-2）。

中国传统习俗与西方不同，把白色当作哀悼的颜色，白色的孝服、白花、白挽联，以白色表示对死者的缅怀、哀悼和敬重。随着中西文化的交融，对白色的这种禁忌已经越来越淡，人们会适时最大限度

图8-2 白色婚纱象征纯洁和对幸福的期许

地选择自己喜欢的颜色。现在都市里的年轻女孩，不管是不是举行中式婚礼，都要穿上洁白的婚纱和心爱的人拍套婚纱照，这恐怕是一个难以抵挡的诱惑！帅小伙穿上白西装也会格外显眼、有型！

大数据表明，不同颜色汽车的安全性排列依次是：白色、银色、黄色、红色、蓝色、绿色、黑色。白色的车安全性最高，特别是在夜间光线较暗的情况下。不管是中国品牌还是外国品牌，不管是轿车或者SUV车型，白色都是汽车厂商投入最多、占比最大的颜色，中型尺寸以下的轿车市场中，白色是最受欢迎的选择。

白色可以与各种色相配。沉闷的颜色加上白色，立刻就会变得明亮，但应注意配色比例，有时大面积的白色，隐约有冰雪的联想，给人以寒冷和不亲切感。若白色中加点其他色相，则会让人感到色调高雅、温馨，能增强其感染力。

白色的特质：纯洁、虔诚、女性、柔和、温馨、光明、神圣、高尚、高冷。

第八章　色彩的象征性及联想

灰色——朴素而随和的颜色

灰色是居于黑、白中间的颜色，是中性的，有知识分子的味道。黑、白、灰都很容易与其他颜色搭配，不同的是灰色会给人朴素、沉稳、寂寞、谦恭、平和、无聊、随便、中庸等感觉。灰色是视觉最容易接受的颜色，是视觉的休息地带。但是，长久的、无休止的灰色会使人觉得消沉、无趣。

灰色较广地存在于我们的生活中：阴天时的天空、城市的路面、混凝土、建筑外墙、某些酒店、剧院、地铁的内墙面、地面，山体的岩石等。

在所有的颜色中灰色是最被动的色彩，总是作为背景配合其他颜色出现，只有在与别的色彩搭配时才能获得旺盛的生命力及丰富的搭配效果。黑白色混合、补色混合、全

图8-3　舒适的灰色　　　　　　　图8-4　冷静的灰色　　　　　　　图8-5　青春的灰色

色混合都能产生中性灰色，它是一切色彩对比的消失。

灰色是设计和绘画中的重要元素。浅灰色的性格类似白色，有高雅、精致、明快的感觉；纯净的中灰朴素、稳定而雅致；深灰色的性格类似黑色，有沉稳、内敛、厚重的感觉。当灰色与鲜艳的暖色相配时，立刻会显示出冷静的性格；当灰色与较纯的冷色相配时，却会显示出温和的特质。

以灰色为主色调的设计显得更具现代感，这一点在现代建筑、室内设计（见图8-3）和工业设计（见图8-4）上体现得尤为明显。中国的服装在经历过"文革"时期、曾经的"蓝海洋""绿海洋"和"灰海洋"后，人们着装的颜色得到了极大丰富，现在黑、白、灰色的衣服反而是年轻人更爱穿的，许多"潮"牌更是以黑、白、灰为主色调，这样的色调是掩盖不了青春的光芒的（见图8-5），有时反而使年轻的光彩更加绚丽！除了

第八章　色彩的象征性及联想

色彩，款式当然也是相当重要的，针对不同的人群，有的需要时髦新颖、有的需要前卫、有的需要大方得体，等等。

总体说来，灰色是保证色彩和谐的重要配角，没有配角的有力配合，主角也就不会那么熠熠生辉了。灰色在色彩运用中永远占有重要的一席之地，不会被流行所淘汰。成熟的设计师会充分利用灰色的价值。

灰色的特质：丰富、抽象、精致、内涵、内敛、朴素、稳重、谦逊、平和、平淡、现代、坚实、沉重等。

黑、白、灰之间的关系

白色与黑色代表了色彩世界的两极，像起点和终点，极端对立又极端融合并相互依存，好像能涵盖所有色彩的深度。中国的道教文化深刻地认识到了这一点，其太极图案中的白色代表了彩色世界中的阳极，黑色代表着阴极，黑、白两色循环往复，模拟出宇宙的永恒运动。

黑、白两色总是以对方的存在才能显示出自身，灰色是黑、白之间的桥梁，丰富期间，它们体现着虚幻与无限的精神。

一般地说，所有的亮色都代表生活中比较光明的方面，而暗色则象征其反面。即使在色彩如此纷繁的今天，黑、白、灰也从未失去过光彩，每年的流行色里或多或少总有它的身影，并且这个现象还会一直继续下去。

红色——热烈而欢快的颜色

红色和人类的关系，和黑白一样久远。对原始人来说，红色是生命的象征，与血、火、太阳联系在一起。红色，有热情、激情、冲动、兴奋、向上、活力、健康、温暖或完满等特质（见图8-6），有时也会给人以愤怒或挑逗的感觉。在某些国家，由于民族、宗教信仰的不同，深红色又成为嫉妒、暴虐的象征。在基督教里，红色象征基督的血和神的爱；而在佛教中，红色是生命和创造性的色彩。

在红色的感染下，人们会有战斗的冲动。红色也是色彩象征的国际用语，无论在任何国家，都含有共产主义之意，象征投入革命洪流的人们的鲜血和热情。

红色是中华民族最喜爱的颜色，甚至成为中国人的文化图

图8-6 激情的红色

第八章　色彩的象征性及联想

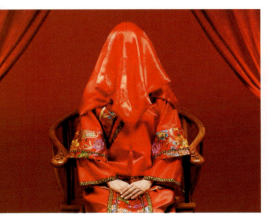
图8-7 喜庆的红色

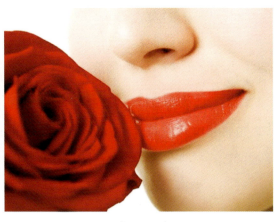
图8-8 性感的红色

腾和精神皈依。中国人喜欢红色大约起源于周代。《周易》中认为宇宙万物分为阴阳两大类，按照金、木、水、火、土相生相克的规律演化而成。春秋战国和秦汉时，五行又被配以五德，用五种颜色来表示：金为白、木为青、水为黑、火为红、土为黄。根据相生相克的原则，每个朝代都有对应的颜色。周朝、东汉、唐代武周时期、宋朝和明朝都是火德，国色为红色。红色逐渐成为华贵与喜庆的象征，开始被广大民众所喜爱。中国红意味着喜庆、热闹、好运、辟邪、尊贵、祥和、团圆、成功、忠诚、勇敢、兴旺、浪漫、性感、浓郁等（见图8-7、图8-8），象征着热忱、奋进、团结的民族品格。国旗是红色的、喜庆节日的灯笼是红色的、春联是红色的、窗花是红色的、新娘的盖头是红色的、故宫的宫墙也是红色的，中国人近代以来的历史就是红色的历史，承载了国人太多红色的记忆。

当红色颜料混入黑、蓝变为深红色或紫红色时，有稳重、庄严、神圣的特质，如舞台的幕布、会客厅的地毯等。

在现代社会，红色被用来表示停止、警告、危险、防火等意思，如消防车、救护车、警车、交通停止信号灯等都用红色灯来表示。

此外，红色与不同的色彩组合，又会产生不同的心理反应。红和黑、白、灰色搭配，会增加富贵和高级感。如中国工商银行的形象设计就都采用了这种配色。黑色与红色在一起，会有一种神秘与暴力的感觉，小说《红与黑》是法国作家司汤达的代表作，它开创了后世"意识流小说""心理小说"的先河。"红"象征法国大革命时期的热血和革命；而"黑"则意指僧袍，象征教会势力猖獗的封建复辟王朝。粉红色与红色在一起，会与爱情自然地连接在一起。

色彩学家约翰斯·伊登就这样描绘了不同组合下的红色："在深红的底子上，红色

第八章 色彩的象征性及联想

平静下来,热度在熄灭着;在蓝绿色底上,红色变成一个鲁莽的闯入者,激烈而异常;在橙色底上,红色似乎被郁积着,好像焦干了似的。"

红色的特质:热情、激情、喜庆、热闹、好运、辟邪、尊贵、祥和、团圆、成功、忠诚、勇敢、冲动、兴奋、向上、活力、健康、温暖、完满、愤怒、挑逗、警告、兴旺、浪漫、性感、浓郁、奋进、团结等。

粉红色——甜美而可爱的颜色

当红色加入白色时变为粉红色,一般被称为粉色。粉红色代表温柔、甜美、可爱、浪漫、爱情、纯真、稚嫩、柔弱、没压力等。紧张、激动、疲惫时看到粉红色会使情绪放松下来,它天然有软化攻击、安抚浮躁的功效。

粉红色在自然界中主要是花朵的颜色(见图8-9),这也是它让人感到格外娇嫩的原因之一。通常粉红色被认为是女性专用色,但也不绝对,近些年"暖男"流行,也出现了许多粉红色的男性服装。生活中粉红色还代表着青春、明快、恋爱、萌等意义。

图8-9 甜美的粉红色

图8-10 女性的粉红色

图8-11 "狂热"的粉红色

喜欢粉红色的人大多都是和平主义者,在性格上较接近喜欢红色的人,有活泼热情的一面,但可能会比较敏感,容易受到伤害;对各种事物都容易产生兴趣,但却不愿主动探究,有依赖他人的倾向;独处时,她们总沉浸在幻想中,向往着浪漫的爱情和完美的婚姻。

有些人特别喜欢粉红色(一般是女性),她们喜欢一切跟粉红色有关的事物,日常装扮(见图8-10),居住的环境都会采用粉红色、浅粉红、深粉红、玫红等跟粉红色有关的颜色,在网络上她们被称为"粉色控"(见图8-11)。

第八章 色彩的象征性及联想

粉红色的特质：温柔、甜美、可爱、浪漫、爱情、纯真、稚嫩、柔弱、自恋、没压力、少女、女性、暖男、娇嫩、青春、明快、恋爱、萌、和平、活泼、热情、敏感、依赖、幻想、完美、放松等。

橙色——华丽而温馨的颜色

橙色具有红、黄两色的特性，既有红色热情，又有黄色光明、活泼的性格，是色彩中最温暖、最欢快的色彩。火焰中橙色比例最大，是最具辉煌度的颜色（见图8-12）。

它使我们联想到收获的金秋、暖和的阳光、醉人的气氛，是一种富有满足感的、快乐的颜色。橙、紫、绿三个间色中，最引人注目的颜色首推橙色。橙色给人以成熟、香甜、丰收感（见图8-13），让人增强食欲，使人想起糕点等美味食品（见图8-14），在食

图8-12 温暖的橙色

图8-13 香甜的橙色

图8-14 美味的橙色

品包装和酒店广告上被广泛运用，一些夜景下的灯光也有很多橙色的成分。

橙色又是最富有南国情调的，由于热带地区气候炎热，人们的皮肤较黑，用响亮的橙色服装相衬，显得生机勃勃，是适合海滩泳装和郊外旅游的色彩。橙色与蓝色的组合，构成了最响亮的调子，让人心情舒畅、欢快。在佛教中橙色象征光明，东南亚的僧侣服、寺院和宫殿都用到许多橙色的装饰。

橙色的刺激作用虽然没有红色大，但它的视觉度很高。工业用色中，作为警戒的指定色，如养路工人的工作服、救生衣、建筑工人的安全帽和雨衣等多用橙色。

橙色的特质：温暖、欢快、辉煌、满足、欢快、收获、自信、健康、成熟、母爱、热心、香甜、丰收、美味、华丽、生机、警戒、明亮、兴奋等。

第八章 色彩的象征性及联想

图8-15 发光的棕色

图8-16 斑驳的棕色

图8-17 多味的棕色

棕色——自然而朴素的颜色

橙黄、橙红加入黑色则变为深浅棕色（美术颜料上称为赭石、褐色），因为和咖啡的颜色比较接近，也有人称为咖啡色。棕色是中国的传统叫法，即棕毛（棕榈树叶鞘的纤维）的颜色。棕色属于中性暖色调，它朴素、庄重，是一种比较含蓄的颜色。

棕色是地球母亲的颜色，广泛存在于自然界。某些土壤、山石、树的枝干，某些动物的皮毛等都是这种颜色（见图8-15、图8-16）。棕色是纯正的皮革颜色，不用染色，许多鞋、包只需进行简单的加工处理，就会呈现出这种颜色。

棕色给人以泥土、自然、简朴、可靠、健康、传统的感觉。有些人会联想到木制品、旧照片、印象派以前的油画、旧家具等；吃货会联想到咖啡、黑面包、香菇、烤肉、干果等（见图8-17）。

棕色的特质：庄重、含蓄、皮革、泥土、自然、简朴、古朴、可靠、健康、传统、正宗、怀旧、温暖、苦涩等。

米色——柔和而雅致的颜色

米色的准确色值较难界定，一般来讲，棕色、土黄色加白色变浅就会变为米色（本书第231页表二靠右边的颜色都可以理解为米色），可以理解为糙米的颜色或比其深一些的颜色。米色在自然界和生活中广泛存在，比如，某些农作物、植物、枯草、沙滩、山石、石头子、珍珠、蛋壳、牛奶、棉麻织物等就是以米色为主（见图8-18），这也是米色能让人倍感舒服的一个原因。

米色是一种极受都市欢迎的色彩，具有白色的纯净优雅，但又比白色多了几分温暖和含

第八章 色彩的象征性及联想

图8-18 松软的米色

图8-19 滑润的米色

图8-20 柔和的米色

蓄。喜爱米色的人很多，变化过的米色能引起人生理上的特殊反应，白色的丝绸、牛奶、奶油、馒头、大米、人的面孔其实都有米色的成分（见图8-19）。在西方，经过变化了的米色应用面极广，大量地被采用到服装或家庭用品上。

同样道理，我们一般家庭和办公环境都是白色墙面，但如果您仔细看，即使您没画过画，也会发现墙面也不是纯白的，其中含有大量的米色和浅灰成分，当光源是暖色的时候，这种现象尤其明显（见图8-20），人们对自己熟悉的颜色会有天然的适应感。

在装修市场中，米色瓷砖有压倒性优势，这是因为米色能营造一种让人感到亲切的氛围。在时装设计上，有些款式只有米色和灰色两种，两者的共同之处在于含蓄内敛的都市气息，不同之处是，灰色是中性色，而米色则偏暖且内涵丰富又不刺激。

米色的特质：都市、洁净、优雅、温暖、温柔、浪漫、含蓄、滑润、舒服、亲切、内敛、内涵、柔软等。

黄色——亮丽而神圣的颜色

黄色是光线的主要颜色，灿烂、辉煌，有太阳般的光彩，人们常常把它和太阳及一切发光的东西联系在一起。黄色寓意着光明、希望、快活，散发着柠檬与迎春花的香气，是所有色相中能见度最高的色彩。在高明度下，它仍能保持很高的彩度。因此，黄色常和某些神圣的东西联系在一起。同时，黄色也是黄金和丰收的颜色，也常和富丽堂皇联系在一起（见图8-21、图8-22）。

生活中能见到的除了前面提到的阳光、柠檬、迎春花、麦田，还有向日葵、雏菊、香蕉、梨、蛋黄、郁金香、甜瓜、银杏、啤酒、金发、烘烤的食物等（见图8-23）。在中国的封建社会里，东方为青色、南方为红色、西方为白色、北方为黑色、中央为黄

第八章 色彩的象征性及联想

图8-21 丰收的黄色

图8-22 富丽的黄色

图8-23 舒爽的黄色

色，黄色被规定为帝王的专用色，被视作权力、威严、财富、高贵、骄傲的象征，一般老百姓不许用；在古罗马，黄色也被当作高贵的颜色，象征光明、希望和未来；在美国、日本，黄色被作为思念、期待的象征；在佛教中，黄色被誉为最崇高的色彩，代表超俗，僧人的衣装和寺院佛阁多采用黄色；而黄色在基督教则被认为是叛徒犹大的衣服颜色，是卑劣可耻的象征；在伊斯兰教里，黄色使人联想到沙漠、干旱，是死亡的象征；在现代，黄色有时和财富、辉煌、荣耀联系在一起，有时又和商业气氛，甚至和色情、淫秽联系在一起。

无论东西方对黄色的含义与使用存在多大差异，其结果都一样，就是导致黄色在民间不常用。20世纪80年代初，西方的色彩学家、色彩研究组织以及化工、纺织界人士，为了突破桎梏和生活陋习，首先从服装开始大力宣传黄色，前后经过四五年的时间，人们终于接受了它。

由于黄色明度较高，在日常生活中常被用在引人注意或告知危险的工地、交通引导用的指示牌等，如小学生戴的小黄帽，就是为了在过马路时引起过往车辆注意。

黄色虽然明度高，有冲击力，但色性最不稳定，是所有色彩中最娇气的一个色，它受不了黑、白、灰的侵蚀，一旦混合，就会失去原来的光彩。黄色与紫、蓝、黑等组合，会呈现出强烈、积极、辉煌的一面。把黄色放置在橙色的底色上就像正午强烈的阳光照耀在熟透的庄稼地里，这两种色彩并置相得益彰、互为辉映。在绿色底上的黄色，由于绿色本身含有黄色和蓝色的成分，看上去比较协调。深蓝紫色底上的黄色和黑色底上的黄色达到了自己最明亮和最耀眼的光辉，这时的黄色是有力的、鲜明的。红底色上的黄色带有节庆的气氛，这是中国人都普遍喜欢的色彩组合。

第八章 色彩的象征性及联想

黄色的特质：辉煌、阳光、未来、希望、喜庆、快活、神圣、丰收、财富、花香、果香、麦田、畅快、荣誉、权力、威严、高贵、骄傲、冲击力、出位、反传统、注意、商业、骄傲等。

绿色——生命和希望的颜色

绿色属中性色，对人的心理和生理都较为温和。在地球上，除了天空和海洋的蓝色之外，绿色所占的面积可以说最大，植物大部分是绿色的，是我们在自然界中最常见到的颜色之一。自古以来，人类就栖息、生活在绿色的怀抱里，绿色会给人以特有的安全感，置身于绿色中，人会有疲劳顿消的感觉，因而医院经常会出现淡绿色调。绿色被视为春天、希望、和平、新鲜、宁静、年轻、成长、安全、朝气蓬勃和旺盛的生命力的象征（图8-24、图8-25）。绿色在伊斯兰教国家里是最受欢迎的颜色，被看作是生命之色。也许是这些地区多处于干旱的沙漠、戈壁地区，人们对于绿色植物的渴望更迫切。而在基督教里，绿色代表信仰、永生、冥想。复活节时使用绿色象征耶稣的复活，浅绿色象征洗礼。

图8-24 旺盛的绿色　　　　　　图8-25 温润的绿色　　　　　　图8-26 宁静的绿色

提到生活中的绿色，大部分人会想起树林、草原、草坪、高尔夫球场、足球场、公园、茶叶、旷野、丘陵、梯田、翠竹、荷叶、园林景观、温润的湖面等（见图8-26）。

绿色是最大气的色，它的转调领域非常广泛，偏向任何色调都显得漂亮。鲜艳的绿色本身美丽、优雅，是很漂亮的颜色。绿色与黄色、蓝色融合性很强，因为绿色是介于黄色与蓝色之间的中间色。如果绿色中包含的黄色多些或蓝色多些，那么它的表现特色就会发生变化。黄绿色单纯、年轻；蓝绿色亮丽、达观；当绿色里掺入灰色时，仍有宁

静、温和的感觉,像暮色中的森林、晨雾中的田野似的,具有抒情性。

绿色在世界范围内是公认的"和平色""生命色",《圣经·创世记》里有一个故事讲,"鸽子完成使命后,嘴衔绿色的橄榄叶向主人通报平安。从此,鸽子、绿色、橄榄叶就成了和平的象征",因此鸽子也被称为和平鸽。据说现代的邮政色彩就是从这个典故而来的。

绿色在工业用色规定中,是安全的颜色;在医疗机构和卫生保健行业中的绿色有健康、新鲜、安全、希望的意思;绿色食品即无污染的、天然的安全食品;绿色通道即安全通道;在交通信号中,绿灯为通行;绿色由于和自然色接近也被作为国防色和保护色。国际知名的绿色和平组织,也是以绿色作为自己的代表色。该组织旨在寻求方法阻止污染,保护自然生物的多样性及大气层以及追求一个无核(核武器)的世界,促进实现一个更为绿色、和平和可持续发展的未来。

绿色的特质:中性、温和、植物、安全、畅快、春天、希望、和平、新鲜、宁静、年轻、成长、朝气、生命力、温润、宁静、抒情、保健、健康、无污染、纯天然、环保等。

青色——清爽而醉人的颜色

青色介于绿色和蓝色之间,在自然界普遍存在,但并不像蓝、绿色那样以明显的形象出现,比如,蓝天、绿树。青色常常是隐藏于蓝绿之间,是一种显得特别干净、清凉的色彩,比如,海南三亚的海水,九寨沟、漓江的风景中就常含有一种清爽、醉人的青绿色调(见图8-27、图8-28)。在清晨飘着雾气的树林里,由于空气中的蓝紫成分和树林的绿色叠加,这种青绿色调也会很明显地浮现出来。人工的建筑里也会有青色存在(见图8-29)。

图8-27 广阔的青色

图8-28 清澈的青色

图8-29 惬意的青色

第八章　色彩的象征性及联想

人们习惯上总是说蔚蓝的大海、碧绿的湖水，但其实水的颜色是多种多样的。青色和蓝色、绿色在一起相当和谐，其组合常使人想到海水或湖水。中国画中专门有一个词叫"青绿山水"，是特指一种以青绿为主色调的工笔重彩画，在画界占有特殊的地位。陶瓷里专门有一种瓷器，就叫青瓷。青铜器上的铜锈也是以青色为主。青色和洋红搭配是一个不错的搭配，它们在一个统一偏冷的组合里，既有强对比又很和谐，在朝鲜或韩国的服饰里就经常出现这样的搭配。德国的西门子、法国的福奈特、中国的海信等公司的VI设计也是以青色为主调的。许多法国人和瑞士人喜欢清淡的中间颜色；北欧人比较喜欢寒色系的颜色，蓝绿色系是其中的重要组成部分，这是和当地的气候相适应的。

青色的特质：清澈、清凉、清爽、宽阔、洁净、安静、清凉、随和、醉人等。

蓝色——深沉而悠远的颜色

蓝色是自然界存在最广的颜色，天空、海洋每天都以蓝色包围着地球，我们对它是再熟悉不过了，绝大多数人对蓝色都不会反感，用蓝色来表现深远的空间非常合适。蓝色能让人变得心胸开阔，冷静理智。

我们的生活中除了蓝天、大海之外，还有很多东西是蓝色的。比如：牛仔裤是蓝色的、车牌（中国）是蓝色的、有的汽车是蓝色的、有的运动服是蓝色的、许多矿泉水、

图8-30　醉人的蓝色　　　　　　图8-31　高远的蓝色　　　　　　图8-32　荡漾的蓝色

清洁用品的包装是蓝色的，许多夏季的服装和床上用品也是蓝色的，等等。

蓝色的变调范围很广，可以淡如轻烟，也可以深如夜空。天空的高远、海洋的宽阔都给人以无尽的遐想（见图8-30、图8-32）。蓝色让人感到平静和凉爽，和其他颜色相配几乎都能取得好的效果，单独使用依然很好。海军军服一般由蓝、白两色组成，蓝色是健壮、与大自然搏斗的象征。夏季的凉爽、冬季的沉稳，都化入了世人喜爱的蓝色中。

蓝色是许多欧洲人和美国人喜欢的颜色，它有保守的感觉，让人感觉可以信赖。其实，蓝色几乎适合于每一个人的肤色，可以说蓝色是深受全世界喜欢的颜色。大海赋予蓝色以神秘感，在欧洲文化中，蓝色是神的代表色。

深蓝色是收缩的、内向的色，似乎蕴藏着大自然的力量，这种力量隐藏在黑暗与寂静中；浅蓝色是天空中流动的大气的颜色，是博大、永恒的象征。在现代，蓝色又是前卫、科技与智慧的象征，包括科技、工业、金融等行业在内的许多企业都把蓝色作为自己企业形象的主色调。

如果说代表佛教颜色的主基调是偏暖的话，那么基督教就偏冷调了。深蓝色被当作象征圣母玛利亚的尊贵色彩，代表纯真的爱心和由衷的悲伤等含义。所以，欧洲常用蓝色来制作婴儿服，用来表示感谢和祝福，希望婴儿得到神的庇佑。

蓝色在所有色相中最冷，与橙色形成鲜明的对比。蓝色的寒冷使它容易和雪地、树木的投影、大海、天空、水等联系起来。不同的蓝色具有不同的倾向性：纯净的碧蓝色，朴素大方，富有青春气息；略带灰色的深蓝色让人觉得有一定的格调；高明度的浅蓝色，轻快而透明，有着深远的空间感；纯度和明度都不高的蓝色是一种退缩、冷漠的色彩，同时象征漠然与超越的成分也很多；深蓝色（海军蓝）具有稳重柔和的魅力。

蓝色的特质：沉静、开阔、凉爽、信赖、神秘、内敛、前卫、智慧、寒冷、格调、透明、深远、朴素、永恒、稳重、冷静、理性、科技、博大等。

紫色——神秘而矛盾的颜色

紫色是所有色相中明度最低的颜色，是神秘气氛的制造者。紫色在大自然中也是普遍存在的一个颜色：太阳初升和将落时从云层中透射出来的霞光；我们平时看到的天空和大海很多时候并不是纯正的蓝色，不管是白天还是晚上，都会有不同程度的紫色参与其中（见图8-33）。花卉中也有不少是紫色的，如薰衣草、勿忘我等。在大自然中紫色总是伴随着绿色出现，它们之间的搭配和谐而动人。

在三个间色橙、绿、紫色中，橙色偏暖，绿色偏冷，只有紫色冷暖不确定，暖一点时偏紫红，冷一点时偏蓝紫，而人对冷暖的感觉是很敏感的。正是由于

图8-33 绚丽的紫色

第八章　色彩的象征性及联想

图8-34　诱惑的紫色

图8-35　庄重的紫色

这种不确定性，使紫色给人一种神秘感。人们对未知的东西总是充满好奇，越好奇就越是想一探究竟，越是向往。也许正是基于这些和其在自然界摄人心魄的美，使紫色和美丽发生了某种联系，成了化妆品和婚庆典礼常用的一个色调（见图8-34）。

在紫色里加入白色就会变成一种非常抒情、温馨、优美、动人的色彩，好像天上的霞光，令人心动；加入更多一点白色则给人以女性化、含蓄、秀丽、娇涩、温柔、优雅、浪漫的心理感觉，不同层次的淡紫色都显得柔美动人；在紫色里加黑色又会造成某种失落的感觉。紫色给人的感觉是矛盾的，好像有优雅、高贵、庄重的成分，又好像有混乱、死亡和莫名兴奋等感觉。有人用蓝紫色表现孤独与献身，用红紫色表现神圣的爱情、精神的统治，等等。

紫色的高贵，是由历史造成的。紫色是大自然中较为稀少的颜色，据说在古代，紫色只有在少数的动植物或矿物中才能提取出来，无论从原料还是技术上，都表明了紫色的来之不易，因此显得珍稀和宝贵。由于它的稀有和贵重，紫色成为欧洲皇室与贵族的专用色。中国古代一品官的上朝官服也以紫袍居多。

英语中紫色有华而不实、辞藻华丽的意思，也含有王公贵族的意思。此外，紫色还是神的代表色。在古希腊，它是众神之王宙斯的颜色；在古罗马，它成为主神朱庇特的化身；紫色代表尊贵和威严，大主教的教袍便是紫色的。在基督教中，它成为基督受难和复活的象征。在当代西方，紫色同样受到尊重。诺贝尔颁奖典礼，基本上是以紫色为主（见图8-35），如紫色的地毯、椅子、花饰等。中国清华大学的VI设计也是以紫色为基调。

紫色的特质：神秘、抒情、温馨、柔美、动人、梦幻、女性化、含蓄、秀丽、娇羞、优雅、浪漫、动人、失落、矛盾、优雅、高贵、庄重、混乱、死亡、莫名兴奋、孤独、献身、稀有、贵重、华丽、神、威严等。

第八章　色彩的象征性及联想

金色——耀眼而华贵的颜色

金色是指表面极光滑（如镜面）并呈现金属质感的黄色物体，带有光泽，是金属金的颜色。金色是太阳的颜色，它代表着温暖与幸福，也拥有照耀人间、光芒四射的魅力。自古以来，黄金赋予金色以满足、奢侈、装饰、华丽、高贵、炫耀、神圣、辉煌、名誉及忠诚等象征意义。

生活中能见到的金色主要有黄金、首饰、金表、金色礼品盒、金色话筒、金色家具、金色手机、金色玻璃幕墙、金色纪念币等（见图8-36、图8-37、图8-38）。

图8-36　昂贵的金色

图8-37　奢华的金色

图8-38　精致的金色

世界上大多数国家的皇族颜色都是以金色为基调。金色宫殿、金色皇冠、金色餐具、金色首饰是帝王权力和富贵的象征。

在一些佛教国家，金色在佛教中充满神圣感，象征佛法的光辉以及超凡脱俗的境界。寺院中的佛像都用金色。

在现代设计中，高档的商品适当加上金色，更能体现它的档次和豪华感，也意味着精工细作和可靠的质量。大片运用金色，对空间和个体的要求就非常高，一不小心，就会产生搭配瓶颈，容易像个暴发户或者有拜金的嫌疑。

金色的特质：光滑、光泽、光芒、金属、温暖、幸福、照耀、满足、奢侈、装饰、华丽、高贵、炫耀、神圣、辉煌、名誉、帝王、权力、富贵、高档、豪华、暴发户、拜金等。

银色——张扬而时尚的颜色

银色与金色同样是财富的象征。银子虽然不如金子稀有，但同样是贵金属，在世界上的很多地区，银子很早就作为货币的来使用。直到现在，我们中国人还是把提供货币汇兑业务的地方称为银行。现在的年轻人更喜欢银色的铂金首饰，其价格比黄金还要贵

第八章　色彩的象征性及联想

图8-39 洁净的银色

图8-40 经典的银色

图8-41 前卫的银色

重,但不像戴黄金那样显得守旧,与金色赤裸裸的炫富相比,银色多了一份含蓄。

银色在西方奇幻中常被作为祭祀的象征,也有代表神秘的意义。在中国也有"尚银"的传统,人们把天上的星河称为"银河";许多传说中的英雄被描述为银盔、银甲、素罗袍,手使银枪;比喻财富也经常用"金山银山"来形容,等等。中国南方少数民族的精美银饰更是中国工艺品制作中的一朵奇葩。

在现代社会日常生活中,人们使用到的金色不多,而银色却经常能接触到,如汽车上镀铬的饰条、隔热密封用的锡箔纸、卫浴用品、手表、不锈钢制品、铝制品、餐刀等(见图8-39、图8-40)。在汽车销售中,银色外观始终是主力之一,金色则极为罕见;电子产品中银色始终是一个主打的品种,如银色外观的手机、电脑等;一些追求炫目效果的商业活动更是喜欢以银色的装饰、服饰来博得人们的眼球;一些描绘未来、太空等题材的影片中,银色更是不可缺少的元素(见图8-41)。

银色的特质:灵感、太空、直觉、高尚、尊贵、纯洁、永恒、神圣、庄严、冷艳、个性、张扬、俊美、富贵、悦耳、时尚、前卫、科技、权威、高雅、创意、冷漠等。

● **色彩的联想**

当我们看到色彩时,往往回忆起我们生活中的各种事物。由颜色刺激而使人联想到与某个色彩有关的某些具体事物,叫作"色彩的联想"。这是人对过去的印象和经验的感知所致。联想越丰富,对于色彩的感觉也越丰富。因此,了解色彩的联想对了解联想者的注意力、想象力、个性发展等方面的情况很有好处,也有助于色彩艺术创作。

对色彩的联想与人们的生活阅历、职业、性别、兴趣、知识、修养等有直接关系。一般来说,少儿对色彩的联想大多数是具象的,如周围的动植物、玩具等具体的东西。

以下是日本学者山口正诚、冢田敢经过调查研究做的有关色彩具象联想与抽象联想的统计表（见表①、表②）。

表① 色彩具象联想统计

年龄性别 颜色	小学生（男）	小学生（女）	青年（男）	青年（女）
白	雪、白纸	雪、白纸	雪、白云	雪、砂糖
灰	鼠、灰	鼠、阴暗的天空	灰、混凝土	阴暗的天空
黑	炭、柿	头发、炭	夜、伞	西服
红	苹果、太阳	郁金香、衣服	红旗、血	口红、红靴
橙	橘、柿	橘、胡萝卜	橘、橙、果汁	橘、砖
茶	土、树干	土、巧克力	皮箱、土	栗、靴
黄	香蕉、向日葵	菜花、蒲公英	月亮、鸡雏	柠檬、月
黄绿	草、竹	草、叶	嫩草、春	嫩叶、和服衬里
绿	树叶、山	草、草坪	树叶、蚊帐	草、毛衣
青	天空、海	天空、水	海、秋天的天空	海、湖
紫	葡萄、堇(菜)	葡萄、桔梗	裙子、会客的和服	茄子、紫藤

表② 色彩抽象联想统计

年龄性别 颜色	小学生（男）	小学生（女）	青年（男）	青年（女）
白	清洁、神圣	清楚、纯洁	洁白、纯真	洁白、神秘
灰	忧郁、绝望	忧郁、郁闷	荒废、平凡	沉默、死亡
黑	死亡、刚健	悲哀、坚实	生命、严肃	忧郁、冷淡
红	热情、革命	热情、危险	热烈、卑俗	热烈、幼稚
橙	焦躁、可爱	下流、温情	甜美、明朗	欢喜、华美
茶	幽雅、古朴	幽雅、沉静	幽雅、坚实	古朴、朴直
黄	明快、活泼	明快、希望	光明、明快	光明、明朗
黄绿	青春、和平	青春、新鲜	新鲜、跳动	新鲜、希望
绿	永恒、新鲜	和平、理想	深远、和平	希望、公平
青	无限、理想	永恒、理智	冷淡、薄情	平静、悠久
紫	高贵、古朴	优雅、高贵	古朴、优美	高贵、消极

第九章 生活与色彩

● **习俗与色彩**

泰国人特别喜欢鲜艳的颜色，人们穿的衣服和其他日用品、广告……很多都是纯色。红色、白色和蓝色是大多数人喜欢的颜色，黄色是王位的象征色。

在非洲国家，原住民族一般都喜欢非常强烈的纯色，但是却特别反对红色在产品、包装和广告上的出现，这是因为红色象征着流血、反抗与战争。与此相反，因蓝色有着和平的意味，所以受到大众的喜爱。

英国各种社会团体或家族喜欢佩戴盾形的徽章，徽章的颜色大体可分为九种，这九种颜色分别代表不同的意义。表示荣誉、名声、忠诚用金色或黄色；表示纯洁、信仰用白色或银色；表示勇敢、热情、大度用红色；表示虔诚、敬意用蓝色；表示悲痛、哀伤、忏悔用黑色；表示活力、希望、青春气息用绿色；表示权威、王位、高贵用紫色；表示忍受、耐性、力量用橙色；表示奉献、牺牲用红紫色。

在美国，有用颜色来表示月份的习惯：黑或灰颜色表示1月份；藏青色表示2月份；白与银色表示3月份；黄色表示4月份；淡紫色表示5月份；粉红色表示6月份；浅青色表示7月份；深绿色表示8月份；橙色或金色表示9月份；棕色表示10月份；紫色表示11月份；红色表示12月份。美国大学自1893年以来就有让人们根据不同颜色来识别不同专业科系的习惯：黑色表示美学、文学系；粉红色表示音乐系；橙色表示工学系；金黄色表示理学系；紫色表示法学系；绿色表示医学系；蓝色表示哲学系；红橙色表示神学系。

欧洲自古以来就有把天上的星星与星期联系起来，用颜色来表示的习俗。黄色或金色——太阳与星期日；白色或银色——月亮与星期一；红色——火星与星期二；绿色——水星与星期三；紫色——木星与星期四；蓝色——金星与星期五；黑色——土星与星期六。

罗马天主教会规定神父所穿法衣的颜色要与所从事的法事活动相适应。主持婚礼、洗礼要穿白色的法衣，因为白色表示纯洁、欢喜与荣光；传播福音、规训与瞻仰穿红色法衣，因为红色表示仁爱与豪迈地献身；迎接新生命的出生要穿绿色法衣，因为绿色是永恒、生之希望的象征；接受教徒忏悔穿紫色法衣，因为紫色意味着苦恼与忧愁；主持丧礼需穿黑色法衣，因为黑色表示死的悲戚与墓地的黑暗。

基督教的祭典和节日也都有专用的颜色表示：圣诞节用红色与绿色来表示；复活节用黄与紫色表示；棕色是感恩节的表示色；绿色表示圣巴托利克节；万圣节前夜祭奠习惯用橙色；范伦泰节用红色表示。

拉丁人（受拉丁语和罗马文化影响较深的操印欧语系语言的民族，如意大利人、法兰西人、西班牙人、葡萄牙人、罗马尼亚人等）一般都比较喜欢暖色系的色彩。红等明亮、热情的颜色是意大利、西班牙、墨西哥人的最爱，但也有许多欧洲人视红、黄为庸俗不堪的颜色，很少使用，他们喜欢的红是洋红。对俄罗斯人来说，红和美是同义词。

东方人对红的喜爱较其他民族有过之而无不及，中国和印度都将红色视为生命和吉祥的颜色。中国过年过节贴大红对联；店铺开张，红毯铺地、红幅飘飘；传统的婚娶喜庆、大红喜字、挂红灯、贴红对联、穿红袄、坐红轿等都离不了红色。中国传统还多用红色表示女子，如"红装""红颜""红楼""红袖""红杏"等都少不了红色。这些都说明了红色在中国百姓心目中的地位。在中国，黄色历来被视为一种高贵的颜色。中国的"天地玄黄"说，将它定为天地的根源色。

在儒、释、道教及印度教里，黄色都是最尊贵的颜色。几千年的封建社会里，黄色更是皇家御用的颜色，一般百姓是绝对不可以使用的。在日本，有给新生婴儿穿黄色的衣服、让病人盖上用黄色棉花做的被子的习惯，他们认为黄色是太阳光芒的颜色，可以起到保暖的作用。但在西方，信仰基督的人忌讳黄色，因为当年犹大出卖基督时穿的就是黄衣服。在中世纪时，法律规定犹太人必须穿黄衣服，以区别贵贱。16世纪西班牙教廷规定，异端者必须穿黄衣服；当时的法国还规定，犯人家的门必须漆成黄色等。这些戒律延续下来，也许是欧美人不喜欢黄色的原因。

在中国，古时贫民的服装多为青蓝色表示朴素，文人的服装用蓝色表示清高，中国传统的青花陶瓷中的青蓝色则表现中国人沉稳内敛的民族性格。基督教的祭典和节日也都使用蓝色，以示爱和祝福。

● **企业与色彩**

许多科技企业偏爱蓝色作为企业的基本色调。比如IBM的计算机上一般都涂有深蓝色标识。这种配色与计算机的演算处理能力其实没有什么必然联系，但它却是为传达IBM的企业形象所需要的配色。

提到可口可乐，人们就会想到红色及其白色花体字母组成的商标；提到百事可乐，

第九章　生活与色彩

人们就会想起红、蓝、白组成的标志。中国工商银行的标识颜色为红、灰、黑、白色；建设银行的标识颜色为蓝、白、黑色等。在现代社会，企业标识的传播作用已经深入人心，这样的例子您一定还可以举出很多。

● **安全感与色彩**

您如果足够细心就会发现，色彩已经深入到我们生活的方方面面。比如，在以洁净为第一要务的医院中，医疗器具大都经过表层光滑处理并被严格消毒，一般为银色。

黄绿色的食品包装给人一种"更新的""更安全的"感觉。有关"质量好坏"的色彩里，紫色相的质量感是很好的，这在某些化妆品的包装上就得到了很好的体现。蓝绿和蓝紫也是显示质量较好的色彩。

● **功能与色彩**

在色彩使用目的较明确的场合下，选择比较简单。比如，将石油和煤气的贮存罐涂上白色或银色，其首要理由就是因为白色、银色都是反射率高的色彩，比表面漆成黑色的容器受热的影响要少，可防止膨胀和蒸发。

用色彩表示的种类一多，表示的内容差异就变得困难起来了，要尽量做到用最少的配色和最简单的形表达最明确的意义，色彩设计的最基本要求就是把色数减到最少。如要表示防火，用白和蓝都不行，一定要用红色。

运营的出租车应有自己的明确配色，让人可以远远地就能够看清楚。与此相反，不显眼的色适用于囚车、运钞车，其车身一般是中明度的灰色。比如，冰箱就不适合用红、橘红色做面漆，这样会使人觉得制冷效果差，而微波炉也不适合用红色外观，因为会使人联想到短路和着火。

● **广告与色彩**

在广告设计中，色彩的魅力是不言而喻的。如矿泉水的广告通常以蓝绿色调出现，以突出水的清洌、纯净和无污染主题。

烹调油则以大红、橘红、中黄、柠檬黄等为主色调，再加上青菜、大虾等冒着香气而来的画面，营造出一种香味扑鼻、令人胃口大开的气氛。

咖啡的包装一般以固有色为主色调，这样似乎使人感觉到浓香已经透过包装弥漫在空气中了。同样道理，橘汁的包装也是如此。

单纯的颜色是医药类产品的共同面貌。如用蓝色的包装表示镇静消炎；红色或棕色的包装表示保健、滋补、提神、补充营养；绿色的包装显示药性比较平和，起到安定的作用；黑色的包装表示药效强烈、副作用较大等。

● **照明与色彩**

在偏暖的白炽灯照射下，橙色和金色的包装会显得格外好看。而在偏冷荧光灯下的咖啡，看起来一点也没有浓香的感觉。冷色光下的肉类看起来并不好吃，无法引起人的食欲，远没有在白炽灯下的食物诱人。这是因为偏冷的光源会使新鲜的肉类显出灰暗的颜色，会让人觉得肉已经不新鲜甚至变质了。综上所述，厨房的装修还是用暖色为好，这样在寒冷的冬季，会更显得暖意十足。

● **年龄与色彩**

婴儿和原始人一样，喜欢红、黄等鲜艳的颜色，因此儿童玩具都是明亮而彩度高的。据实践表明，当蓝色和红色玩具摆在婴儿面前的时候，十个孩子里有九个会拿红色的。到了儿童期，孩子对黄色的喜爱有所降低，喜爱颜色的顺序变成了：红、蓝、绿，但仍喜欢纯色。儿童对色彩的喜好是本能的反应，如果家中环境缺少阳光，便会喜欢黄色；如果是没有看过草木的孩子，就会被绿色吸引。

一般年轻女性共同喜欢的颜色是淡紫和红色，同时也喜欢其他多姿多彩的颜色。暗色调给人以冷静、稳重的感觉，适合中老年人，这种色调的衣着也给人以温暖感。上了年龄的人，欧美人喜欢穿鲜艳的颜色，东方人则喜欢灰暗一些的颜色。不过，这种情况也在发生变化，现在许多人的观点是：越是年纪大了，越应该穿一些色彩鲜艳的衣服。另外，身体强壮的人较能够接受鲜艳的色彩，虚弱的人一般不愿接受强烈的色彩刺激。

● **肤色与色彩**

衣服的颜色和人的肤色、发色、眼睛的颜色关系十分密切，尤其是肤色与服装的搭配十分重要。肤色分为明度高的白皙肌肤、明度低的偏黑色肌肤及中间肤色三类。以色

第九章　生活与色彩

相分，主要分为粉红、土黄、褐黑等系列。事实上，肤色亮暗是由皮肤中沉积的黑色素多少决定的。白种人沉积的最少，黄种人次之，黑种人最多。另外，紫外线强的地区，人的皮肤中的黑色素也会相应增加。

选择首先要考虑的是明度对比。一般来讲，皮肤白皙的人几乎适合任何色彩的衣服，但穿上色彩明亮又缺乏剪裁的衣服后，会损失少许曲线美，应该留意。柔和色调是一种高明度、低彩度的色调，皮肤白皙而微红适合这种色调，但是脸色白净而微青的人穿浅色衣服会显得惨白，缺乏血色，给人一种大病初愈的感觉。由于整体趋向白色，瘦人会稍微显得丰满些，胖人的曲线则会稍显模糊，应配以腰带或其他配件来加以修正。

红色和粉红色的属性大不相同。粉红色让人感到温馨、柔软，这种颜色明度很高，婴幼儿、儿童和青少年都宜穿着，特别是皮肤白皙的人，穿上会愈发显得年轻、健康。

肤色黑的人穿上黑色或暗色系的衣服时会显得较白，但如果肤色过黑，也会显得有些沉闷，应该选择与肤色明度有些对比的颜色。

脸色黑里透红，适合穿着的深浅颜色范围较大，即使穿色彩较鲜艳的服装也不会显得突兀；淡褐色肌肤的人适合穿柔色调或明亮的橙色。

黄种人的肤色是近于自然的颜色，呈现在脸上的颜色每个人都有些差异。如果是脸色微黄且红润，穿各种蓝色、黑色衣服时，脸色都会朝黄、红方面加重，会显得健康一些；穿红色、橘红色、紫红色等衣服时，脸色反而会朝浅黄上靠；一般肤色的人穿浅色衣服，会显得肤色微微发深，但不至于影响整体美；如果穿更深一点颜色的衣服会更合适，脸色也会更好一些。尽管几十年前，中国曾一度被喻为"蓝色的海洋"，事实上，蓝色、黑色衣服的确与黄种人的肤色相协调。

如果肤色偏黄、偏黑或黄中透青，浅色的衣服则不会带来美感，尤其不要穿黄色和棕色衣服，因为会衬得脸色更黄，但可以选择一些中性颜色的服装。

由于黑色具有收缩性，会使穿着者显得较瘦，因此不适合个子太矮及身材过瘦的人穿着。黑色是很朴素的颜色，只要能搭配好，就会显得很优雅、高贵，脸色较白皙、红润的人穿着会更美。

白色反光较强，白衣服会使人的曲线完全暴露出来，具有膨胀性，较瘦的人穿着会显得丰满一些。黑、白是对比色，搭配比较经典。白色几乎可以和其他任何色搭配，并且有整体提亮的效果。

第九章 生活与色彩

灰色是一种完全居于中性的颜色，几乎可与任何一种颜色搭配，但要注意从白到黑中间有很多灰色阶，到底用哪种明度的灰色，还需掂量一下。

● **衣服和配件的调和**

打扮时最重要的是要有一面可看全身的大镜子，可看到自己的身材、配件的颜色、大小及佩带的位置。我们常常可以看到很多人披挂很多配件，宛如圣诞树一样，这就好像短时间内非要说明很多事情，结果说得结巴或颠三倒四，反而都没有说明白。

最简单的穿法，是穿着简单素色的衣服，胸部搭配闪亮的项链或同色系而有优雅图案的丝巾。和绘画的道理一样，必须考虑配件的位置和大小。以常规而言，面积较小的部分适当提高彩度，会很有效果。另外要注意，虽然有时打扮得很漂亮或者特别得意于某个装扮，但不要经常去摸或看，那样就会显得不自然，效果自然就大打折扣了。

● **宝石与色彩**

珠宝是用来强调容貌和服装的，如果不是这样，多昂贵的珠宝也不能算是成功的配件。比如：佩戴耳环是为了使你的耳朵更可爱并增加风韵；项链则是使你显得颈项修长或胸部丰满；戒指是使你的手指细长。有时佩戴的件数可以多一些，有时戴一件就足够了。

宝石的色彩分为冷色系和暖色系，只要与具有补色关系的衣服搭配，就能够和谐。浓颜色的胭脂色宝石适合粉红色、水蓝色的衣服，绿宝石等彩度较高的宝石则适合白色衣服或同色系的淡色调的衣服，成为深浅不同的组合。黑色天鹅绒上的珠宝更出效果。

有些珠宝适合较优雅、端庄的衣服，有的则适合活泼、可爱的衣服。如果搭配不当，多昂贵的珠宝看起来都会像赝品一样。如果要强调珠宝之美，有时可从项链、耳环、手镯中选一项即可，以达到量少而重点集中的效果。

● **约会的服装**

在欧美各国，有的人在赴约之前会先打电话询问对方穿什么颜色的衣服，自己再选择与之相配的衣服。除了色彩问题，还要考虑场合，如打网球，穿着宜随意、轻松、活泼。听音乐会，应该穿着正式、格调优雅。

第九章　生活与色彩

男孩要注意不要穿得比女伴还抢眼，那样就有些喧宾夺主了。我们常常看到一对年轻的情侣穿着相同款式的衣服，除非想引起人的注意，否则，在散步、逛街时还是不以这种装扮为好，但在郊外旅游就另当别论了。追求这种情趣的方法有很多，比如说，佩戴一个相同的小装饰品等。

如果和自己的伙伴一起外出，最好避免和伙伴穿颜色、款式都相同的衣服，否则很容易让人有比较谁更漂亮的念头，制服当然是例外。

● **个性与色彩**

现代美女除了考虑脸部造型外，也很注重气质、个性、服饰等方面整体的协调。漂亮女人穿上鲜明色调的衣服，会显得相得益彰。有些女孩五官虽然长得很漂亮，却给人以冷漠、难以亲近的感觉。相反，我们经常看到一些并不是很漂亮的女孩，因为性格开朗、笑容可掬，浑身透出一种难以言传的魅力。

人的性格划分是很复杂的，大体可分为文静稳重的内向型、行动积极的外向型及二者之间的中间型。冷色、暗色、灰暗色给人以稳重、朴素的感觉，适合性格内向的人穿（也是呈现消极倾向的颜色）；像雷诺阿那样喜欢用明亮而强烈的配色的人们，一般愿意以暖色、亮色、纯色打扮自己，给人以积极、华丽的印象，适合外向的人；介于两者之间的人大都性情平和，穿着的颜色也喜欢平衡，颜色冷暖、明暗、彩度适中。

性格消极的人穿上红色或其他暖色系的衣服后，通常会比较开朗、积极。相反，有些无法镇定下来的人，穿上蓝色或绿色的衣服后，情绪会逐渐平静下来。这正应验了色彩心理学的某些理论：色彩虽然无法改变你的性格，却很有可能改变你的情绪。可惜，很多人还没有正确把握适合自己的颜色。

款式当然也很重要：颈部较短的人，如果领子紧围在脸部周围，当然不好看，O型腿的人穿迷你裙自然是在强调其缺点。

衣服通常被看作是穿着者肌肤的延伸，所以应该选择适合自己发色、肤色、脸部造型、身材的颜色，充分展示自己的特点，才能造就只属于自己的特殊之美。

常常有人抱着先入为主的观念，固执地坚持某些颜色不适合自己，使自己所使用的色彩范围变窄。事实上，有些颜色可能意想不到地适合你，个人差别才是决定穿着色彩的唯一要素，所以还是大胆地多尝试一下！

第九章　生活与色彩

● **流行与色彩**

所谓"流行"是人们对某种现象、形象在短时间内接受并推广开来的一种表述。流行就像月亮的阴晴圆缺或者潮水的涨落一样，周期性地受欲求的驱动，当达到某一极后，必然向另一极逐渐过渡。流行色是相对常用色而言的，常用色有时上升为流行色，流行色经人们使用后也会成为常用色。

20世纪初福特公司凭借单一款式的黑色"福特T型车"，靠大批量生产使价格降低，直到完全占领了整个美国市场，在销售上取得了很大成功。随后，由于产量、款式、色彩变化多的通用公司的出现，使这种空前绝后的畅销货——"福特T型车"，也不得不于1927年停止生产，并回过头来向通用公司吸取经验。

其他行业也是如此，商品以什么颜色投放市场？要保持多少种颜色才能满足市场的需要？每种颜色生产数量是多少才不造成积压？这些都是较难解决的问题。

巴黎仍然是当今世界流行色的发源地。1963年由英国、法国、奥地利、比利时、保加利亚、匈牙利、波兰、罗马尼亚、瑞士、捷克斯洛伐克、荷兰、西班牙、德国、日本等十多个国家在巴黎联合成立了国际流行色委员会，该委员会是世界上最具影响力的国际色彩研究机构。这个机构每年的1月、7月召开两次选定流行色的会议，它们根据各成员国提交的提案色，调查研究消费者上一季度采用最多的颜色，并注意找出哪些是较新出现的、有上升势头的颜色，猜测在下一季度的政治、经济和社会形势下，消费者可能会喜欢什么颜色（消费者既是流行色的流又是源），在充分讨论和分析的基础上，投票决定下一季度的流行色。然后，各国根据本国的情况采用、修订，发布本国的流行色。欧美有些国家的色彩研究机构、时装研究机构、染化料生产集团还联合起来，共同发布流行色。染化料厂商根据流行色谱生产染料，时装设计家根据流行色设计新款时装，同时，经报纸、杂志、电台、电视广泛宣传推广，介绍给消费者。

目前，国际上发布流行色权威性较高、影响较大的有《国际色彩权威》和由美国、英国、欧洲共同体共同创办的商业性较强的色谱 cherou《意大利色卡》、Pantone《潘通色卡》《巴黎纺织之声》等杂志。

流行色涉及纺织、服装、家居、装饰、工业产品、汽车、建筑与环境、涂料及化妆品等相关产业。流行杂志、女性杂志对流行色是最敏感的，厂商的样品本里也都会有反应。每年分布在世界各地的流行色机构会进行情报的收集，专家会根据以往流行色的变

第九章 生活与色彩

化周期总结出以下几点规律供大家参考：(1) 明亮和灰暗的颜色交替出现；(2) 冷色和暖色交替出现；(3) 华丽和优雅的色彩互相均衡。正常情况下，流行色的一个变化周期为7～8年。

流行色可能分几个主题系列，细分有几十种，消费者不可能同时都穿在身上，要选择适合自己的颜色，要有统一的色彩形象，不然会给人以凌乱的感觉。

流行永远不会有终止的时候，而且是几十年一轮回。流行往往在不知不觉中就会影响到你。即使你坚决不被流行所左右，在某些细节还是会在无意识中受到流行的影响。

通常我们在看影视剧时，只要看一眼演员的发型、化妆及着装，就可以大致辨别出这是哪个时代的电影。

既然我们生活在现代社会里，不要完全摒弃流行，但也不要完全被流行所左右，有选择地挑选一些适合自己的元素就可以了，这也是生活情趣重要的一部分，不是吗？

● 环境与色彩

很多人可能没有意识到，有时自己的情绪不好可能和居家或周围的环境有关系。大多数人在家里或公司时间较长，而高彩度的颜色不适合用于居室、办公室的墙壁、地板、桌子或橱柜，因为长时间注视的对象如果颜色鲜艳，容易引起人情绪上的烦躁或疲劳。相反，对广告和超级市场货品的包装来说，低彩度的色彩是不合适的，因为不利于销售，引不起顾客的注意。

孩子的房间如果颜色过于鲜艳，就不容易静下心来看书；一个餐厅如果墙壁是蓝色，而且照明又不够好的话，食物肯定会显得不那么好吃！

在办公室、工厂、学校、图书馆等公共建筑空间里，因为要注意到多数人的利益，所以与建筑目的协调的色彩环境相当重要。大致有以下几个要求：(1) 照明度要够，墙面明度要高；(2) 从视野内消除造成晃眼和使眼睛紧张的形和色彩的强烈对比，以减少眼睛疲劳；(3)要创造舒适、亲切的色彩环境，增加使用者的喜欢程度，增强其工作、学习的欲望。

由于成长环境的不同，所培养的人的性格也会不同。俗话说"一方水土养一方人"。世界各国人民都有自己所钟爱的色彩。中国地大物博、人口众多，不同省份的生活环境也会在当地人们的生活中打上烙印。再具体一点，不同的工作岗位，也会影响到

他们对颜色的看法。

曾有一位色彩专家对服务于某大百货公司的员工进行调查，结果发现仅有约8%的人有良好的色感以及对色彩有充分的认识，其余92%的人都不及格。这些整天从事与色彩有关的职业的人都尚且如此，更不要说普通消费者了，但如果相关部门进行系统的培训，相信会是另外一种景象。

音盲的人会承认自己是音盲，但色感差的人却从来不肯承认自己色感差。因为音盲唱歌时可以录下来，他会承认五音不全。但色彩却没有配色的基准可遵循，无法从表面上看出来。虽然有些人天生对色彩比较敏感，但70%的人是受后天的影响形成的。

事实上，10岁左右是人对色彩感应最强的时期，应该进行色感教育。现在的小学生的音乐教育较之以前有了长足进步，有的学校要求每个人要会一样乐器。但色感教育却和以前一样落后。

在这一点上，欧美国家要好一些，特别是法、德、奥、瑞士等一些国家，少男少女、年轻男女对居住环境、服装和配件的搭配非常讲究，商店里出售的服装也很高雅，不必刻意搭配也很好看。原因是他们传统的民族性已培养了良好的色彩鉴赏能力。

色彩感觉的好坏受后天影响更大，这一点可以从女性身上得到验证。女性对流行色比较敏感，原因是她们经常逛街。常常接触流行色，便会不知不觉受到影响。尤其是店员介绍：这是今年的流行色或是很多人穿这种颜色等，她就会买一件回家来穿穿看，这也是受同化心理的影响。

最好是对自己所适合的颜色有些了解和主张，然后添少许流行元素，这样就显得既时尚又不盲从。我们应该从前人留下的文化遗产中吸取养分提高自己的艺术修养，形成自己的艺术见解。另外，大自然是我们最好的老师，有着无数充满美感的形态，对于每个人来说，选取的角度和内容又往往是各不相同的，中国画理论中有"师法造化，中得心源"的论述，无疑是对其最好的诠释。

第十章 色彩的采集与重构

色彩的采集与重构，是对自然及人工色彩进行观察、学习，然后进行分解、组合、再创造的手法。一方面，要保持原来的色彩比例关系，保持主色调与色彩气氛；另一方面，要打散原来色彩的组织结构重新组织色彩，注入自己的表现意念，构成新的形象。

● **色彩的采集**

我们应该从平凡的事物中去观察、发现别人没发现的美，去认识客观世界中美好的色彩关系，让原色彩从限定的状态中走出来，注入新思维组合出新的色彩。

色彩的采集范围可以很广泛。比如，借鉴古老的民族文化遗产，从一些原始的、古典的、民间的、少数民族的艺术中祈求灵感；从变化万千的大自然、异域风情、各艺术流派中吸取养分。归纳起来有以下几种形式：

1．对自然色的采集

大自然的色彩变幻无穷，向人们展示着迷人的景象：蔚蓝的海洋、金色的沙漠、苍翠的山峦、璀璨的星光，春、夏、秋、冬，晨、午、暮、夜的色彩都散发着迷人的光芒；植物、矿物、动物、人物色彩都向我们展示着各自的魅力。许多摄影家长期致力于对自然界色彩的表现。如果你对自然界色彩进行提炼、归纳、分析，就会发现这是一个取之不尽、用之不竭的宝库。

2．对传统色的采集

所谓传统色，是指一个民族世代相传的、在各类艺术中具有代表性的色彩特征。我国的传统艺术包括原始彩陶、商周青铜器、汉代漆器、陶俑、丝绸，以及南北朝石窟艺术、唐代铜镜、唐三彩陶器、宋代绘画等。国外的传统艺术包括建筑、马赛克镶嵌画、教堂的彩色玻璃窗等。其中绘画有一个重要内容：从水彩到油画，从古典绘画到印象派、现代派艺术等。

我们还应放开视野：从古埃及动人心弦的原始色彩到古希腊温润的大理石色调；从阿拉伯斑斓的图案到充满土质色调的非洲色彩；从日本审慎的中性色调到热情奔放的拉丁美洲的暖色调等，都将给予我们色彩的灵感。这些艺术品均带着自己的文化烙印，各

第十章 色彩的采集与重构

具典型的艺术风格和色调。这些优秀文化遗产中的许多装饰色彩都是我们今天学习的最好范本。

3．对民间色的采集

民间色，是指民间艺术作品中的色彩成分。民间艺术品包括剪纸、皮影、年画、布玩具、刺绣、蜡染等，广泛流传民间色彩。在这些无拘无束的自由创作中，寄托着真挚纯朴的感情，流露着浓浓的乡土气息。这些既原始又现代的色彩信息，会极大地激发起艺术家的创造灵感。

4．对生活环境色的采集

我们日常生活中会接触到繁多的色彩，比如说，生活环境、书刊、电影电视、广告、展览中的色彩、繁华的都市夜景、高耸的现代建筑等，只要色彩美，就值得借鉴，就可以作为采集的对象。

● 采集色的重构

"采集色的重构"指的是将原来物象中美的元素注入新的色彩组合中，使之产生新的色彩感觉。在进行重构时主要有以下几种形式。

1．整体色按比例重构

将色彩对象完整采集下来，按原来的色彩关系，做出相应的色标，按比例运用在新的画面中。其特点是主色调不变、原物象的整体风格不变。

2．整体色不按比例重构

将色彩对象完整采集下来，选择典型的、有代表性的色不按比例重构。这种重构的特点是既有原物象的色彩感觉，又有一种新鲜的感觉，由于比例不受限制，可将原画面中的任一色彩作为主色调。

3．部分色的重构

从采集后的色标中选择需要的色彩进行重构，其特点是更简约、概括，既有原物象的影子，又更加自由、灵活。

4．形、色同时重构

根据采集对象的形、色特征进行概括，在画面中组织成新的构成形式。这种方法效果较好，更能突出其特征。

第十章 色彩的采集与重构

5．色彩情调的重构

根据原物象的色彩情调做"神似"的重构，重新组织后的色彩关系和原物象接近，尽量保持原色彩的意境。这种方法需要作者对色彩有深刻的理解和认识，才能使其重构后的色彩更具感染力。

● 色彩的采集重构与个性化

采集重构练习是一个再创造过程。对同一物象的采集，因采集人对色彩的理解不一样，会出现不同的重构效果。有过写生经验的人对此一定深有体会，面对同样的景物，每个人画出的色彩都不相同，有时甚至还会有很大差别。这个过程就像是一把打开色彩大门的钥匙，能教会我们如何发现美、认识美、借鉴美，直到最终表现出美。

本章分不同的色调，将从自然色到传统色，从民间色到环境色，用大量图片来诠释，同时从中抽取几个基本的色块，形成一个组合。这或许会带给您一些以前被忽略了的色彩体验。

用图片来揭示色彩有这样三个好处：

1．色调和谐

在统一的光源照射下的物象，色彩都会比较和谐。

2．唤起曾经的体验，具有亲切感

由于生活中曾看到过类似的美好画面，亲切感会油然而生。

3．记忆深刻

人们每天睁开眼睛就会无意中看到很多东西，不用特意去告诉他（她）图片中的色彩，他（她）也会有印象。如果让人看一组色块，再看一张彩色图片，过些日子再回忆其色彩关系，相信绝大多数人对抽象色块的记忆已经模糊，而根据图片却可以大致描述出其色彩成分。因为具象的记忆总是比抽象的记忆要容易得多。

第十章 色彩的采集与重构

● 高调

高短调

C7	C9	C26	C20	C28
M6	M7	M32	M25	M13
Y5	Y6	Y37	Y31	Y61
K0	K0	K0	K0	K0

偏冷的白色瓷器

C7	C12	C17	C30	C22
M6	M12	M17	M37	M14
Y11	Y21	Y34	Y55	Y14
K0	K0	K0	K0	K0

偏暖的白色牛奶

C13	C19	C35	C17	C25
M6	M9	M12	M20	M16
Y7	Y12	Y25	Y35	Y32
K0	K0	K0	K0	K0

窗边的柔和光线

第十章 色彩的采集与重构

高短调

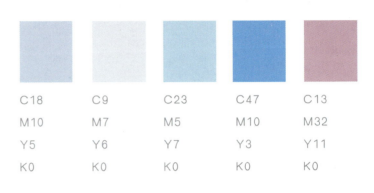

C18	C9	C23	C47	C13
M10	M7	M5	M10	M32
Y5	Y6	Y7	Y3	Y11
K0	K0	K0	K0	K0

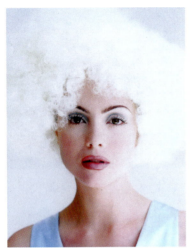

年轻女性的白色头发显得有些特别

C10	C29	C54	C40	C76
M0	M17	M35	M27	M25
Y6	Y7	Y24	Y34	Y80
K0	K0	K0	K0	K20

　　白色在化妆品中经常被用到，会给人一种干净、爽洁的印象，点缀一点绿色，能给人一种天然环保的感觉。

C10	C13	C22	C29	C24
M6	M3	M10	M14	M24
Y10	Y12	Y14	Y26	Y32
K0	K0	K0	K0	K0

晨雾中玻璃幕墙前的女性

第十章 色彩的采集与重构

高短调

C9	C8	C8	C22	C56
M3	M5	M13	M26	M58
Y8	Y11	Y24	Y40	Y73
K0	K0	K0	K0	K0

银装的树林

C10	C14	C22	C46	C57
M5	M7	M18	M25	M42
Y20	Y38	Y65	Y65	Y93
K0	K0	K0	K9	K24

温润的玉石

C7	C16	C12	C33	C42
M11	M9	M28	M37	M36
Y24	Y10	Y64	Y67	Y58
K0	K0	K0	K0	K0

珍珠的衍射

C9	C9	C28	C29	C72
M8	M56	M85	M17	M47
Y8	Y12	Y51	Y71	Y87
K0	K0	K0	K0	K9

粉色的郁金香

第十章　色彩的采集与重构

高短调

C11	C25	C14	C19	C79
M6	M16	M33	M69	M44
Y4	Y13	Y68	Y100	Y93
K0	K0	K0	K7	K10

暖色也能使人感到清凉

C10	C15	C25	C29	C46
M6	M10	M24	M21	M40
Y3	Y4	Y12	Y8	Y12
K0	K0	K0	K0	K0

冰的透射

C9	C18	C29	C36	C49
M4	M8	M16	M21	M31
Y6	Y11	Y17	Y25	Y29
K0	K0	K0	K0	K0

云

C10	C29	C54	C77	C94
M7	M6	M3	M36	M58
Y5	Y11	Y20	Y6	Y35
K0	K0	K0	K0	K4

令人心旷神怡的海滨

第十章 色彩的采集与重构

高中调

C7	C6	C13	C16	C42
M9	M12	M46	M66	M86
Y12	Y18	Y75	Y95	Y96
K0	K0	K0	K0	K4

温馨的暖色

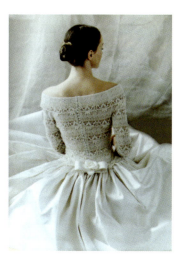

C20	C23	C43	C22	C33
M7	M15	M38	M28	M48
Y10	Y17	Y42	Y40	Y62
K0	K0	K0	K0	K0

优雅的白色

C7	C10	C20	C6	C18
M6	M4	M17	M14	M45
Y3	Y4	Y16	Y22	Y52
K0	K0	K0	K0	K0

典型的高调人像

第十章 色彩的采集与重构

高中调

C7	C6	C13	C16	C42
M9	M12	M46	M66	M86
Y12	Y18	Y75	Y95	Y96
K0	K0	K0	K0	K4

柔和的暖色

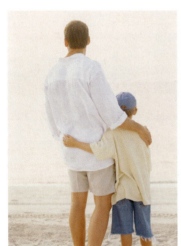

C20	C23	C43	C22	C33
M7	M15	M38	M28	M48
Y10	Y17	Y42	Y40	Y62
K0	K0	K0	K0	K0

父子情深

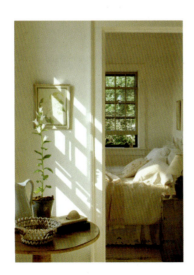

C9	C16	C19	C45	C51
M6	M9	M14	M50	M45
Y8	Y19	Y26	Y80	Y75
K0	K0	K0	K0	K0

白色的卧房

第十章 色彩的采集与重构

高中调

C9	C14	C53	C42	C79
M4	M5	M7	M7	M9
Y17	Y38	Y87	Y80	Y97
K0	K0	K0	K0	K4

水之绿

C4	C16	C0	C0	C69
M2	M4	M25	M60	M39
Y86	Y89	Y90	Y93	Y93
K0	K0	K0	K0	K9

橙黄的向日葵

C4	C7	C24	C55	C11
M5	M7	M29	M61	M16
Y16	Y15	Y51	Y81	Y32
K0	K0	K0	K6	K0

古典的褐色

第十章　色彩的采集与重构

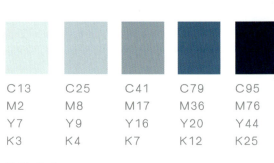

高中调

C13	C25	C41	C79	C95
M2	M8	M17	M36	M76
Y7	Y9	Y16	Y20	Y44
K3	K4	K7	K12	K25

俯瞰雪山

C7	C15	C18	C42	C13
M3	M6	M5	M17	M67
Y17	Y25	Y15	Y24	Y0
K0	K0	K0	K0	K0

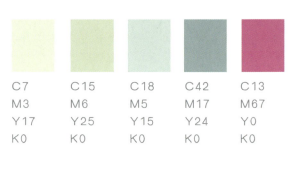

光与影的印象

C5	C6	C0	C21	C6
M8	M7	M66	M84	M14
Y31	Y18	Y89	Y85	Y33
K0	K0	K0	K0	K0

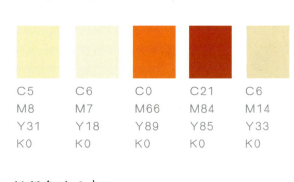

橙褐色的贝壳

C16	C31	C50	C18	C51
M11	M20	M26	M29	M42
Y11	Y18	Y49	Y22	Y35
K0	K0	K0	K0	K0

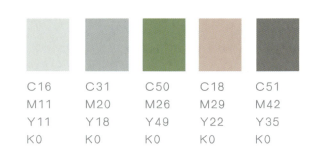

国画中的灰色

第十章 色彩的采集与重构

高中调

C10	C10	C19	C27	C16
M0	M5	M16	M28	M3
Y0	Y4	Y40	Y49	Y0
K0	K0	K0	K0	K0

穿白色礼服的青年男子

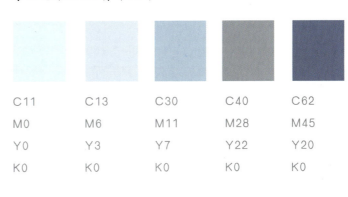

C11	C13	C30	C40	C62
M0	M6	M11	M28	M45
Y0	Y3	Y7	Y22	Y20
K0	K0	K0	K0	K0

毛织物上的耳环

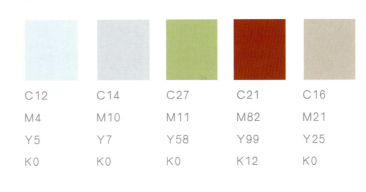

C12	C14	C27	C21	C16
M4	M10	M11	M82	M21
Y5	Y7	Y58	Y99	Y25
K0	K0	K0	K12	K0

缤纷花朵衬托下的模特

第十章　色彩的采集与重构

高中调

C18	C27	C25	C31	C4
M18	M28	M35	M47	M67
Y40	Y51	Y75	Y79	Y99
K0	K0	K0	K9	K0

现代女性

C11	C17	C21	C12	C31
M8	M11	M15	M18	M44
Y0	Y9	Y12	Y11	Y50
K0	K0	K0	K0	K4

镜子前的少女

C16	C13	C16	C47	C72
M14	M18	M57	M18	M45
Y0	Y24	Y0	Y72	Y74
K0	K0	K0	K0	K38

瓶花

110

第十章 色彩的采集与重构

高中调

C2	C15	C7	C20	C26
M2	M21	M35	M73	M73
Y20	Y17	Y62	Y69	Y81
K0	K0	K0	K5	K16

岩画

C9	C18	C25	C32	C60
M2	M10	M50	M30	M26
Y15	Y16	Y83	Y55	Y93
K0	K0	K7	K0	K7

绿荫环绕下的客厅

C8	C15	C20	C15	C30
M8	M14	M30	M40	M29
Y9	Y16	Y78	Y93	Y31
K0	K0	K0	K0	K0

花朵与戒指

第十章　色彩的采集与重构

高中调

C13	C17	C9	C20	C36
M8	M20	M29	M64	M12
Y13	Y23	Y61	Y93	Y45
K0	K0	K0	K8	K0

办公室女性

C5	C9	C7	C21	C2
M9	M15	M17	M40	M13
Y16	Y28	Y51	Y65	Y67
K0	K0	K0	K0	K0

暖色调下的金饰

C8	C13	C25	C25	C63
M0	M11	M31	M47	M40
Y4	Y11	Y40	Y64	Y86
K0	K0	K0	K3	K26

淡色调的卧房

112

第十章 色彩的采集与重构

高中调

C7	C18	C47	C22	C46
M7	M16	M34	M20	M40
Y9	Y16	Y35	Y11	Y29
K0	K0	K0	K0	K0

冷灰色背景前的公主

C3	C25	C4	C39	C71
M5	M26	M31	M36	M45
Y33	Y46	Y64	Y24	Y32
K0	K0	K0	K0	K7

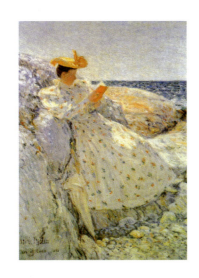

在阳光下读书的女人

C16	C16	C17	C22	C20
M7	M8	M17	M6	M35
Y7	Y15	Y34	Y35	Y55
K0	K0	K0	K0	K0

午后的阳光

113

第十章　色彩的采集与重构

高中调

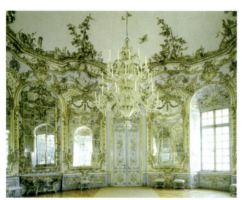

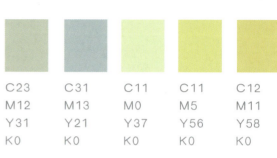

C23	C31	C11	C11	C12
M12	M13	M0	M5	M11
Y31	Y21	Y37	Y56	Y58
K0	K0	K0	K0	K0

欧洲古典建筑的内景

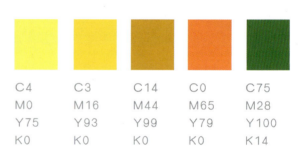

C4	C3	C14	C0	C75
M0	M16	M44	M65	M28
Y75	Y93	Y99	Y79	Y100
K0	K0	K0	K0	K14

增加食欲的颜色

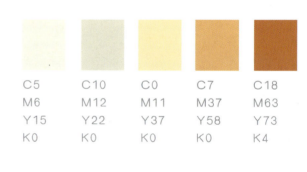

C5	C10	C0	C7	C18
M6	M12	M11	M37	M63
Y15	Y22	Y37	Y58	Y73
K0	K0	K0	K0	K4

蕾丝及丝带

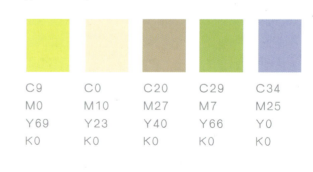

C9	C0	C20	C29	C34
M0	M10	M27	M7	M25
Y69	Y23	Y40	Y66	Y0
K0	K0	K0	K0	K0

印象派画家

第十章 色彩的采集与重构

高长调

C7	C29	C86	C10	C51
M16	M79	M65	M40	M47
Y11	Y72	Y0	Y77	Y20
K0	K14	K0	K0	K0

有节奏的运动色彩

C28	C47	C49	C75	C76
M18	M31	M27	M54	M69
Y10	Y11	Y22	Y27	Y67
K0	K0	K0	K0	K35

"棉被"下的屋顶

C20	C67	C68	C85	C57
M11	M46	M56	M49	M64
Y13	Y34	Y58	Y95	Y89
K0	K0	K11	K20	K10

云雾中的山石

第十章　色彩的采集与重构

高长调

C0	C0
M0	M0
Y0	Y0
K0	K100

典型的中式黑白联想

C0	C0	C0	C0	C0
M0	M0	M0	M0	M0
Y0	Y0	Y0	Y0	Y0
K20	K40	K60	K80	K100

墨分五彩

C23	C50	C43	C11	C100
M9	M27	M25	M97	M100
Y10	Y31	Y59	Y83	Y100
K0	K0	K5	K0	K100

以白色为背景的海报，言简意赅。

第十章 色彩的采集与重构

高长调

C9	C28	C18	C80	C87
M29	M82	M92	M77	M74
Y55	Y91	Y91	Y77	Y51
K0	K0	K0	K70	K16

白色背景下的强健肌肉

C5	C5	C6	C21	C66
M10	M14	M42	M84	M91
Y10	Y15	Y52	Y82	Y89
K0	K0	K0	K0	K29

白色背景下的女性健身形象

C7	C37	C83	C87	C80
M7	M30	M65	M73	M71
Y9	Y31	Y58	Y68	Y74
K0	K0	K20	K56	K85

浅色背景前的黑色跑车

C15	C14	C28	C45	C84
M8	M10	M22	M32	M73
Y6	Y6	Y16	Y23	Y73
K0	K0	K0	K0	K91

银色的世界

117

第十章　色彩的采集与重构

高长调

C13	C33	C49	C78	C89
M8	M17	M34	M54	M74
Y0	Y3	Y15	Y30	Y56
K0	K0	K0	K6	K24

冷色调下的楼梯

C9	C3	C13	C34	C80
M6	M15	M61	M73	M71
Y4	Y11	Y33	Y57	Y74
K0	K0	K0	K8	K60

粉色的枝条

C8	C85	C79	C17	C0
M6	M75	M55	M70	M76
Y4	Y69	Y74	Y0	Y52
K0	K79	K18	K0	K0

宁静而又多彩的小餐馆

C16	C20	C9	C96	C96
M10	M76	M44	M68	M83
Y2	Y58	Y81	Y24	Y66
K0	K0	K0	K9	K27

去郊游的一家人

第十章　色彩的采集与重构

高长调

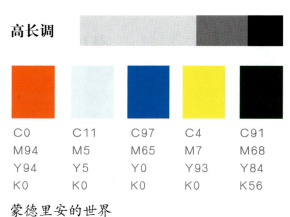

C0	C11	C97	C4	C91
M94	M5	M65	M7	M68
Y94	Y5	Y0	Y93	Y84
K0	K0	K0	K0	K56

蒙德里安的世界

C8	C9	C19	C98	C52
M28	M72	M93	M35	M72
Y95	Y92	Y95	Y15	Y80
K0	K0	K11	K0	K9

在玻璃上作画

C0	C0	C0	C78	C51
M27	M14	M93	M43	M11
Y62	Y57	Y95	Y93	Y91
K0	K0	K0	K11	K0

诱人的螃蟹

C9	C24	C60	C43	C61
M0	M7	M53	M39	M69
Y0	Y5	Y30	Y23	Y45
K0	K0	K24	K4	K67

透图台前

119

第十章　色彩的采集与重构

高长调

C3	C14	C20	C72	C55
M15	M31	M18	M64	M31
Y29	Y57	Y35	Y22	Y6
K0	K0	K0	K3	K0

同样的黑色，由于对身体包裹的程度不同，则给人的感觉完全不同。

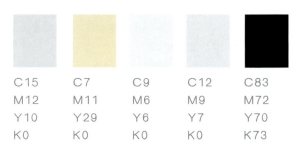

C15	C7	C9	C12	C83
M12	M11	M6	M9	M72
Y10	Y29	Y6	Y7	Y70
K0	K0	K0	K0	K73

同样的黑白，同样是侍者，因表情不同，则给人的感觉也不同。

C10	C11	C7	C5	C82
M7	M7	M8	M10	M72
Y9	Y7	Y14	Y14	Y72
K0	K0	K0	K0	K16

嬷嬷和指挥

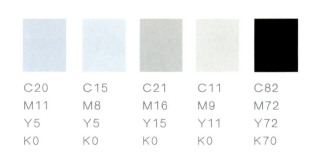

C20	C15	C21	C11	C82
M11	M8	M16	M9	M72
Y5	Y5	Y15	Y11	Y72
K0	K0	K0	K0	K70

同样以白色为基调的便服和制服，女性和男性的穿着效果有很大的不同。

120

第十章 色彩的采集与重构

高长调

C8	C3	C6	C9	C41
M3	M13	M23	M18	M85
Y4	Y88	Y12	Y26	Y21
K0	K0	K0	K0	K2

中东的街头

C9	C26	C55	C51	C78
M8	M23	M56	M17	M48
Y4	Y13	Y42	Y36	Y65
K0	K0	K15	K0	K38

麦克风前的女孩

C13	C7	C40	C67	C20
M5	M7	M37	M39	M38
Y0	Y17	Y48	Y99	Y99
K0	K0	K3	K29	K0

穿浅色服装的男性，一般会给人懂生活、浪漫、随意的印象。

121

第十章　色彩的采集与重构

高长调

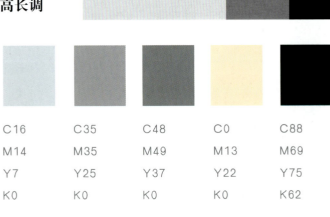

C16	C35	C48	C0	C88
M14	M35	M49	M13	M69
Y7	Y25	Y37	Y22	Y75
K0	K0	K0	K0	K62

白色背景前穿黑色衣服的男性

C5	C22	C44	C58	C80
M8	M40	M97	M96	M68
Y6	Y54	Y95	Y95	Y68
K0	K0	K5	K17	K57

冷艳女郎

C0	C3	C22	C69	C0
M48	M9	M11	M73	M97
Y78	Y80	Y42	Y0	Y95
K0	K0	K0	K0	K0

　　穿着色彩鲜艳的女性，一般会给人以开朗、活泼的印象。

第十章 色彩的采集与重构

高长调

C19	C32	C53	C18	C73
M0	M12	M36	M14	M67
Y10	Y31	Y59	Y30	Y65
K0	K0	K10	K0	K84

春江水暖

C4	C3	C6	C13	C33
M7	M0	M22	M36	M64
Y31	Y72	Y93	Y99	Y99
K0	K0	K0	K0	K25

金黄色调的香水广告

C6	C0	C20	C27	C38
M9	M87	M100	M100	M93
Y11	Y37	Y79	Y100	Y82
K0	K0	K10	K32	K60

酒红色的汽车

C4	C2	C32	C50	C32
M0	M0	M25	M16	M69
Y23	Y37	Y0	Y16	Y48
K0	K0	K0	K0	K24

《阳光下的露天酒吧》

第十章　色彩的采集与重构

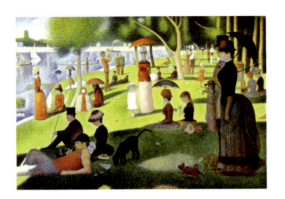

高长调

C7	C23	C65	C23	C15
M0	M6	M37	M14	M81
Y67	Y73	Y71	Y0	Y85
K0	K0	K18	K0	K4

《大碗岛星期天的午后》

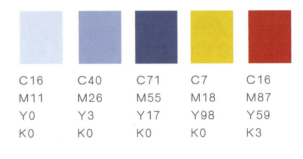

C16	C40	C71	C7	C16
M11	M26	M55	M18	M87
Y0	Y3	Y17	Y98	Y59
K0	K0	K0	K0	K3

淡紫色调中的法拉利

C15	C6	C22	C55	C85
M6	M13	M19	M46	M53
Y2	Y13	Y13	Y38	Y19
K0	K0	K0	K7	K0

小岛上的白色房屋

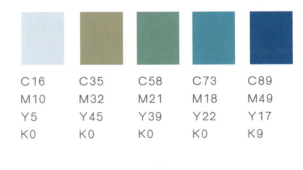

C16	C35	C58	C73	C89
M10	M32	M21	M18	M49
Y5	Y45	Y39	Y22	Y17
K0	K0	K0	K0	K9

蓝绿色的海滩

第十章　色彩的采集与重构

高长调

C1	C2	C11	C24	C21
M3	M8	M13	M20	M21
Y21	Y20	Y31	Y36	Y22
K0	K0	K0	K0	K0

博物馆中的黑色雕塑

C4	C8	C22	C35	C60
M6	M18	M34	M72	M47
Y31	Y43	Y58	Y74	Y53
K0	K0	K0	K32	K18

浅黄色背景前的黑皮肤妇人

C37	C53	C12	C29	C69
M16	M36	M4	M20	M57
Y4	Y22	Y4	Y15	Y36
K0	K0	K0	K0	K14

台阶

第十章　色彩的采集与重构

高长调

C18	C44	C22	C35	C80
M7	M33	M13	M17	M59
Y0	Y5	Y0	Y0	Y37
K0	K0	K0	K0	K19

雪松

C15	C16	C26	C59	C67
M7	M10	M22	M48	M65
Y0	Y0	Y0	Y28	Y51
K0	K0	K0	K3	K38

同样是雪景，山坡却呈现冷暖不同的色调。

C15	C12	C36	C52	C37
M9	M13	M26	M51	M58
Y9	Y21	Y25	Y47	Y53
K0	K0	K0	K14	K12

盛装

第十章 色彩的采集与重构

高长调

C15	C25	C39	C72	C20
M2	M23	M24	M45	M47
Y0	Y9	Y0	Y14	Y48
K0	K0	K0	K0	K0

白衣女郎

C2	C2	C3	C21	C33
M5	M9	M28	M55	M73
Y21	Y63	Y73	Y91	Y96
K0	K0	K0	K5	K35

灯光下的高长调

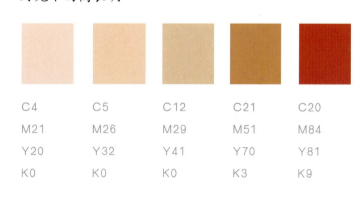

C4	C5	C12	C21	C20
M21	M26	M29	M51	M84
Y20	Y32	Y41	Y70	Y81
K0	K0	K0	K3	K9

纱

第十章　色彩的采集与重构

高长调

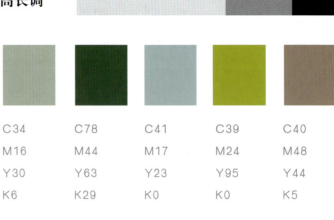

C34	C78	C41	C39	C40
M16	M44	M17	M24	M48
Y30	Y63	Y23	Y95	Y44
K6	K29	K0	K0	K5

另类彩妆

C45	C89	C2	C18	C25
M17	M67	M20	M53	M74
Y0	Y0	Y15	Y78	Y100
K0	K0	K5	K0	K18

阳光下的蓝、橙对比

C18	C41	C45	C70	C82
M2	M21	M0	M60	M73
Y1	Y12	Y65	Y32	Y49
K0	K0	K0	K10	K50

青铜与铜锈

128

第十章　色彩的采集与重构

高长调

C17	C0	C24	C22	C48
M97	M16	M59	M77	M83
Y83	Y17	Y11	Y33	Y73
K7	K0	K0	K0	K69

暗紫红色的唇

C28	C53	C5	C24	C35
M24	M48	M11	M59	M85
Y22	Y47	Y11	Y64	Y63
K0	K16	K	K6	K30

银色的眼影

C9	C34	C4	C5	C47
M31	M76	M6	M19	M46
Y0	Y15	Y42	Y60	Y38
K0	K0	K0	K0	K5

紫色与金色的对比

第十章 色彩的采集与重构

高长调

C9	C8	C15	C31	C4
M6	M5	M14	M56	M12
Y3	Y11	Y7	Y88	Y13
K0	K0	K0	K17	K0

白色背景前靠着栅栏的女人

C1	C4	C12	C7	C12
M6	M9	M16	M9	M13
Y6	Y10	Y15	Y16	Y19
K0	K0	K0	K0	K0

白色极简的现代家居

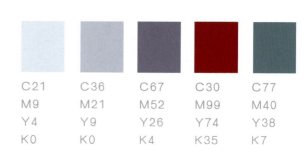

C21	C36	C67	C30	C77
M9	M21	M52	M99	M40
Y4	Y9	Y26	Y74	Y38
K0	K0	K4	K35	K7

偏冷的银色

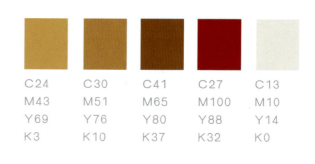

C24	C30	C41	C27	C13
M43	M51	M65	M100	M10
Y69	Y76	Y80	Y88	Y14
K3	K10	K37	K32	K0

红铜与紫红色的对比

第十章 色彩的采集与重构

● 中调

中短调

C0	C3	C0	C16	C44
M9	M40	M56	M74	M84
Y17	Y29	Y53	Y65	Y75
K0	K0	K0	K11	K25

花蕊

C9	C4	C19	C32	C50
M57	M34	M65	M75	M82
Y73	Y64	Y78	Y81	Y84
K0	K0	K0	K7	K19

日落前的牛仔

C11	C17	C33	C27	C53
M23	M31	M45	M40	M59
Y16	Y25	Y39	Y35	Y56
K0	K0	K0	K0	K4

秘鲁纳斯卡线条

C13	C62	C65	C42	C60
M27	M44	M51	M58	M65
Y34	Y13	Y91	Y66	Y72
K0	K0	K15	K0	K7

静静的河滩

第十章 色彩的采集与重构

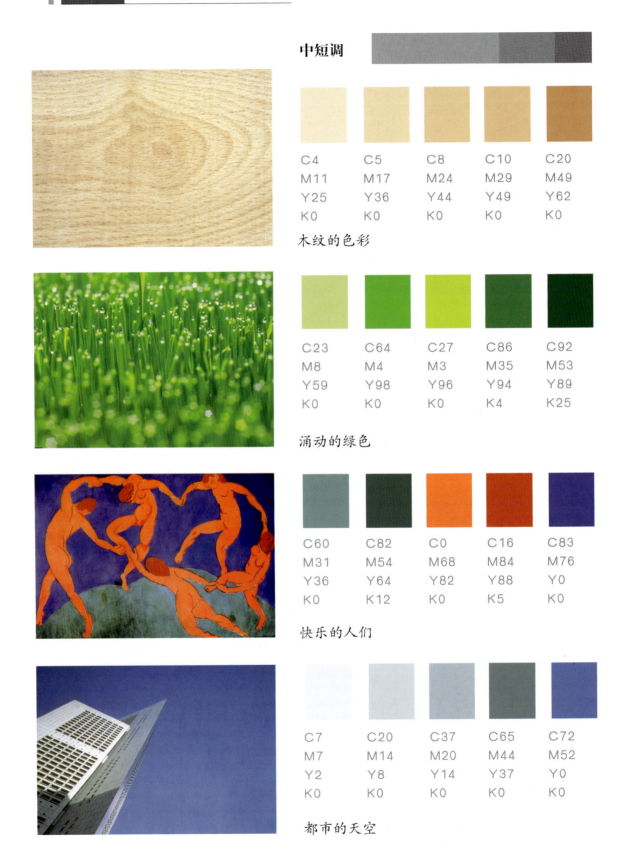

中短调

木纹的色彩

涌动的绿色

快乐的人们

都市的天空

第十章 色彩的采集与重构

中短调

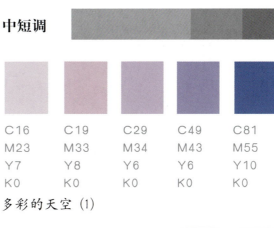

C16	C19	C29	C49	C81
M23	M33	M34	M43	M55
Y7	Y8	Y6	Y6	Y10
K0	K0	K0	K0	K0

多彩的天空（1）

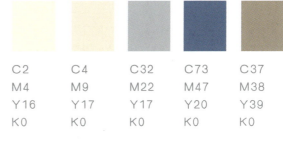

C2	C4	C32	C73	C37
M4	M9	M22	M47	M38
Y16	Y17	Y17	Y20	Y39
K0	K0	K0	K0	K0

多彩的天空（2）

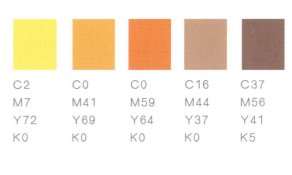

C2	C0	C0	C16	C37
M7	M41	M59	M44	M56
Y72	Y69	Y64	Y37	Y41
K0	K0	K0	K0	K5

多彩的天空（3）

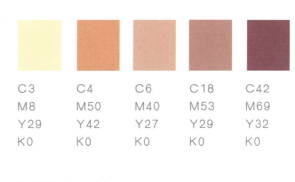

C3	C4	C6	C18	C42
M8	M50	M40	M53	M69
Y29	Y42	Y27	Y29	Y32
K0	K0	K0	K0	K0

多彩的天空（4）

第十章　色彩的采集与重构

中短调

C7	C15	C22	C33	C59
M93	M90	M98	M100	M78
Y88	Y84	Y95	Y98	Y78
K0	K0	K0	K0	K9

印

C14	C24	C54	C85	C79
M3	M4	M8	M35	M65
Y8	Y16	Y96	Y98	Y8
K0	K0	K0	K5	K0

迷蒙的早晨

C0	C12	C17	C37	C97
M29	M73	M84	M8	M89
Y93	Y92	Y42	Y86	Y0
K0	K0	K0	K0	K0

抽象绘画

C24	C91	C95	C97	C30
M3	M30	M45	M72	M15
Y13	Y0	Y0	Y6	Y5
K0	K0	K0	K0	K0

海底的鱼

第十章 色彩的采集与重构

中中调

C20	C45	C56	C68	C46
M15	M39	M52	M59	M40
Y14	Y27	Y36	Y43	Y43
K0	K0	K0	K0	K20

墙

C44	C77	C86	C75	C89
M11	M29	M46	M9	M40
Y96	Y99	Y95	Y41	Y53
K0	K0	K15	K0	K4

九寨沟的青绿

C4	C6	C17	C36	C62
M9	M18	M44	M65	M82
Y25	Y44	Y82	Y92	Y95
K0	K0	K0	K0	K24

咆哮的黄河

C20	C32	C41	C48	C6
M23	M35	M51	M62	M6
Y47	Y75	Y93	Y98	Y17
K0	K0	K0	K7	K0

走廊

135

第十章　色彩的采集与重构

中中调

C17	C25	C10	C73	C34
M14	M17	M35	M48	M69
Y7	Y14	Y17	Y87	Y73
K0	K0	K0	K13	K0

宁静的河边

C17	C31	C79	C85	C91
M4	M2	M22	M30	M45
Y14	Y37	Y73	Y58	Y66
K0	K0	K0	K0	K8

浪潮

C6	C19	C25	C38	C58
M5	M18	M35	M34	M91
Y20	Y47	Y65	Y66	Y96
K0	K0	K0	K0	K18

静谧的室内

C21	C67	C44	C38	C20
M17	M55	M24	M25	M11
Y29	Y53	Y26	Y26	Y15
K0	K8	K0	K0	K0

机械的灰色

第十章 色彩的采集与重构

中中调

C0	C31	C47	C19	C3
M64	M99	M99	M71	M37
Y95	Y98	Y97	Y94	Y86
K0	K0	K6	K0	K4

华贵的暖红色

C20	C23	C43	C22	C33
M7	M15	M38	M28	M48
Y10	Y17	Y42	Y40	Y62
K0	K0	K0	K0	K0

青铜的色彩

C7	C10	C20	C6	C18
M6	M4	M17	M14	M45
Y3	Y4	Y16	Y22	Y52
K0	K0	K0	K0	K0

教堂

第十章　色彩的采集与重构

中中调

C6	C14	C14	C16	C84
M23	M49	M68	M99	M48
Y64	Y87	Y97	Y96	Y96
K0	K0	K0	K0	K19

橘红和金色的搭配

C16	C49	C68	C57	C20
M47	M80	M79	M42	M20
Y82	Y80	Y81	Y12	Y15
K0	K4	K26	K0	K0

莫奈眼中的教堂

C12	C27	C56	C9	C40
M14	M27	M60	M36	M75
Y20	Y27	Y60	Y53	Y79
K0	K0	K12	K0	K7

树皮的沧桑

138

第十章 色彩的采集与重构

中中调

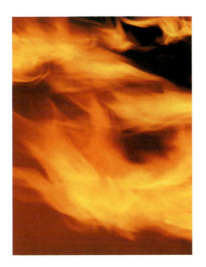

C2	C2	C30	C48	C65
M25	M72	M99	M98	M93
Y90	Y96	Y97	Y95	Y91
K0	K0	K0	K7	K29

火焰

C8	C22	C18	C31	C73
M3	M21	M12	M31	M76
Y24	Y25	Y0	Y55	Y0
K0	K0	K0	K0	K0

暮色中的女孩

C7	C6	C16	C5	C29
M6	M15	M25	M28	M44
Y38	Y78	Y84	Y83	Y89
K0	K0	K0	K0	K7

辉煌的大厅不仅和色彩有关，而且和繁复的图案也有很大关系。

第十章 色彩的采集与重构

中中调

漓江风景

C44	C72	C75	C88	C23
M5	M31	M38	M61	M12
Y15	Y20	Y84	Y64	Y38
K0	K0	K30	K67	K0

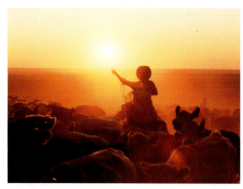

钢筋水泥的丛林

C20	C40	C49	C58	C42
M22	M40	M38	M59	M30
Y13	Y47	Y38	Y50	Y36
K0	K4	K4	K26	K0

晚归

C2	C0	C2	C22	C44
M7	M17	M66	M83	M90
Y35	Y62	Y89	Y89	Y90
K0	K0	K0	K9	K23

余晖中的冲浪

C9	C14	C36	C36	C14
M24	M36	M58	M72	M94
Y40	Y48	Y58	Y78	Y95
K0	K0	K15	K38	K4

第十章 色彩的采集与重构

中中调

C25	C89	C17	C25	C29
M100	M78	M28	M42	M67
Y96	Y0	Y84	Y100	Y99
K25	K0	K0	K4	K20

本来很简单的工业管道，因为涂成了金色便有了几分奇异的色彩。

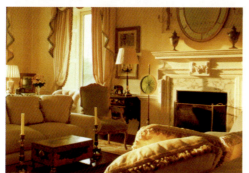

C5	C6	C7	C13	C32
M4	M12	M19	M58	M70
Y43	Y56	Y71	Y99	Y99
K0	K0	K0	K0	K29

黄昏中的客厅

C49	C51	C60	C60	C72
M30	M29	M40	M41	M62
Y38	Y48	Y55	Y38	Y56
K0	K0	K13	K6	K44

青铜的颜色

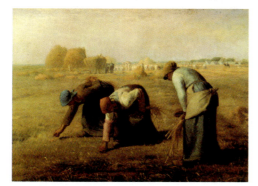

C2	C7	C14	C28	C43
M5	M20	M14	M39	M65
Y31	Y41	Y43	Y84	Y88
K0	K0	K0	K3	K33

油画中的麦田色调

141

第十章 色彩的采集与重构

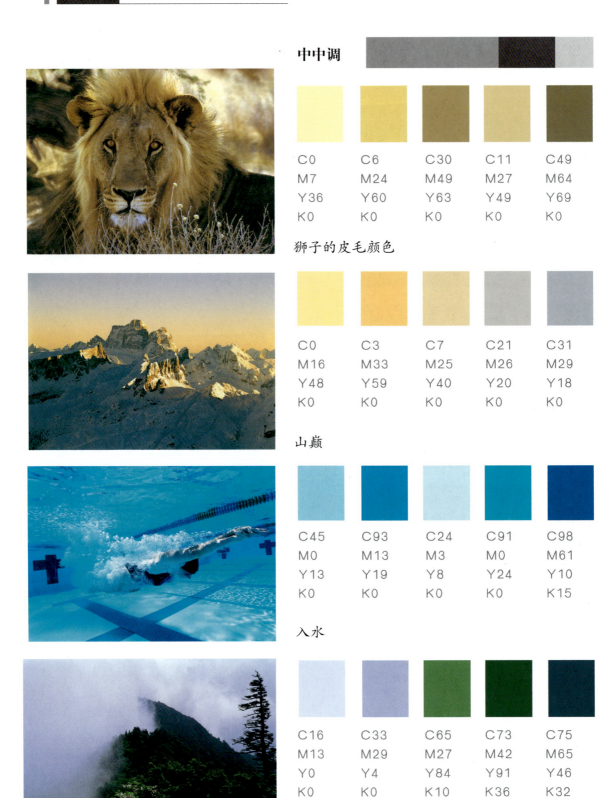

中中调

C0	C6	C30	C11	C49
M7	M24	M49	M27	M64
Y36	Y60	Y63	Y49	Y69
K0	K0	K0	K0	K0

狮子的皮毛颜色

C0	C3	C7	C21	C31
M16	M33	M25	M26	M29
Y48	Y59	Y40	Y20	Y18
K0	K0	K0	K0	K0

山巅

C45	C93	C24	C91	C98
M0	M13	M3	M0	M61
Y13	Y19	Y8	Y24	Y10
K0	K0	K0	K0	K15

入水

C16	C33	C65	C73	C75
M13	M29	M27	M42	M65
Y0	Y4	Y84	Y91	Y46
K0	K0	K10	K36	K32

山中的雾

第十章　色彩的采集与重构

中中调

C29	C33	C40	C34	C44
M38	M47	M68	M29	M58
Y61	Y69	Y82	Y46	Y89
K2	K9	K41	K0	K35

古朴庭院中的轿车

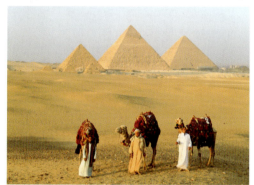

C13	C20	C0	C13	C27
M5	M15	M27	M35	M42
Y3	Y10	Y44	Y61	Y65
K0	K0	K0	K0	K3

金字塔下

C76	C85	C54	C24	C63
M44	M49	M32	M56	M62
Y18	Y27	Y82	Y58	Y55
K0	K5	K16	K7	K42

瑞士风光

C3	C16	C38	C42	C56
M8	M30	M62	M46	M41
Y48	Y76	Y84	Y73	Y13
K0	K0	K4	K0	K0

饱满的麦穗

第十章　色彩的采集与重构

中中调

C11	C26	C51	C0	C5
M22	M36	M62	M47	M80
Y35	Y51	Y75	Y99	Y99
K0	K2	K51	K0	K0

年幼的僧侣

C19	C30	C29	C27	C37
M27	M42	M70	M91	M66
Y45	Y72	Y99	Y100	Y99
K0	K5	K22	K28	K35

色调稳重的走廊

C10	C44	C32	C40	C81
M7	M29	M20	M28	M62
Y7	Y31	Y19	Y33	Y47
K0	K2	K0	K0	K33

青灰色的石阶

C6	C3	C32	C15	C21
M15	M16	M64	M47	M68
Y28	Y56	Y99	Y87	Y98
K0	K0	K23	K0	K10

暖色的卧房

第十章 色彩的采集与重构

中中调

C2	C4	C11	C55	C63
M0	M15	M29	M42	M35
Y44	Y74	Y80	Y94	Y38
K0	K0	K0	K25	K4

温暖阳光下的河边散步

C13	C27	C41	C47	C75
M4	M13	M26	M34	M62
Y0	Y5	Y9	Y29	Y38
K0	K0	K0	K0	K19

首饰

C10	C12	C25	C44	C61
M11	M20	M47	M29	M51
Y25	Y51	Y79	Y15	Y38
K0	K0	K6	K0	K10

黑珍珠

第十章 色彩的采集与重构

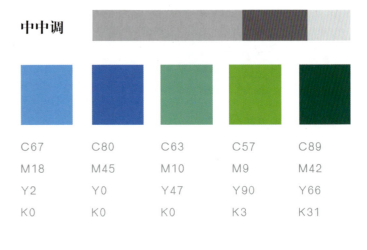

中中调

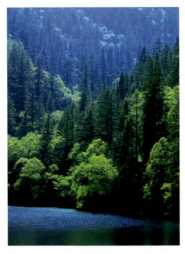

C67	C80	C63	C57	C89
M18	M45	M10	M9	M42
Y2	Y0	Y47	Y90	Y66
K0	K0	K0	K3	K31

青绿色山水

C6	C2	C3	C29	C58
M4	M29	M54	M19	M51
Y25	Y91	Y93	Y9	Y6
K0	K0	K0	K0	K0

凡·高眼中的夜晚

C40	C29	C7	C21	C56
M22	M31	M50	M63	M58
Y78	Y85	Y83	Y41	Y82
K0	K0	K0	K3	K53

绿色树林中的骑马者

第十章 色彩的采集与重构

中长调

C4	C13	C24	C40	C47
M5	M11	M17	M29	M67
Y18	Y26	Y24	Y13	Y78
K0	K0	K0	K0	K0

白色在室内的演变

C7	C10	C25	C51	C64
M9	M15	M26	M53	M69
Y20	Y29	Y31	Y68	Y84
K0	K0	K0	K0	K17

古罗马斗士

C19	C28	C46	C29	C73
M12	M23	M29	M5	M64
Y7	Y13	Y14	Y22	Y47
K0	K0	K0	K0	K6

冷色的古迹

C0	C64	C24	C99	C36
M80	M93	M35	M45	M27
Y75	Y88	Y57	Y40	Y25
K0	K26	K0	K0	K0

威严的午门

第十章　色彩的采集与重构

中长调

C3	C0	C54	C53	C60
M9	M53	M96	M48	M52
Y39	Y82	Y95	Y91	Y47
K0	K0	K12	K9	K5

诱人的暖色调

C0	C94	C3	C16	C64
M92	M71	M9	M19	M60
Y90	Y0	Y71	Y14	Y49
K0	K0	K0	K0	K6

紧张的赛场

C15	C46	C73	C85	C87
M8	M26	M51	M60	M69
Y5	Y23	Y54	Y70	Y74
K0	K0	K6	K27	K60

雾松

C18	C20	C78	C12	C13
M24	M40	M68	M94	M6
Y35	Y59	Y71	Y89	Y5
K0	K0	K48	K0	K0

刺激的斗牛

148

第十章 色彩的采集与重构

中长调

C7	C46	C71	C4	C27
M64	M44	M31	M23	M5
Y87	Y6	Y53	Y48	Y15
K0	K0	K0	K0	K0

敦煌古韵

C6	C0	C70	C40	C98
M92	M10	M76	M8	M56
Y90	Y55	Y10	Y32	Y0
K0	K0	K0	K0	K0

雕梁画栋

C19	C50	C4	C75	C42
M15	M20	M14	M46	M35
Y4	Y0	Y17	Y95	Y63
K0	K0	K0	K14	K0

风景（1）

C3	C15	C30	C45	C56
M4	M2	M16	M36	M86
Y20	Y13	Y32	Y67	Y97
K0	K0	K0	K0	K15

风景（2）

第十章　色彩的采集与重构

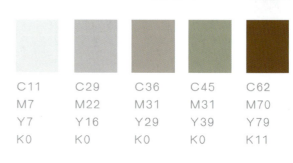

中长调

C11	C29	C36	C45	C62
M7	M22	M31	M31	M70
Y7	Y16	Y29	Y39	Y79
K0	K0	K0	K0	K11

大楼内景

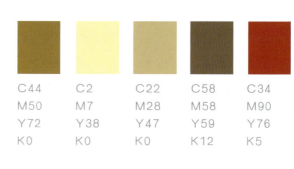

C44	C2	C22	C58	C34
M50	M7	M28	M58	M90
Y72	Y38	Y47	Y59	Y76
K0	K0	K0	K12	K5

商务会议

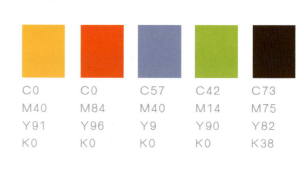

C0	C0	C57	C42	C73
M40	M84	M40	M14	M75
Y91	Y96	Y9	Y90	Y82
K0	K0	K0	K0	K38

典型的美国式住宅

C23	C56	C82	C42	C50
M3	M16	M41	M96	M48
Y9	Y29	Y60	Y91	Y38
K0	K0	K4	K4	K0

水上办公区

第十章 色彩的采集与重构

中长调

C3	C16	C53	C76	C25
M13	M73	M93	M84	M95
Y45	Y78	Y83	Y65	Y78
K0	K0	K13	K31	K0

电影海报中常用的色调

C3	C4	C16	C9	C51
M4	M47	M82	M89	M97
Y45	Y93	Y98	Y97	Y96
K0	K0	K0	K0	K10

橘黄色灯光下的室内

C2	C9	C21	C23	C45
M14	M31	M52	M94	M84
Y42	Y74	Y91	Y90	Y90
K0	K0	K0	K0	K4

沙漏

C20	C38	C65	C19	C38
M13	M26	M51	M22	M96
Y14	Y27	Y51	Y36	Y93
K0	K0	K6	K0	K7

灰色背景前更显车的高贵及精密

第十章　色彩的采集与重构

中长调

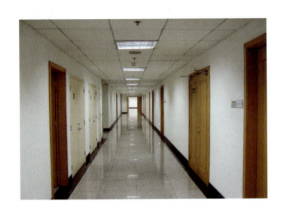

C20	C38	C36	C20	C86
M10	M27	M53	M15	M76
Y11	Y32	Y88	Y26	Y67
K0	K0	K0	K0	K69

办公区的走廊

C14	C27	C44	C72	C86
M9	M12	M44	M49	M68
Y9	Y10	Y47	Y89	Y74
K0	K0	K7	K13	K58

常见的天空

C35	C64	C81	C20	C78
M29	M44	M61	M32	M56
Y25	Y26	Y48	Y50	Y80
K0	K0	K7	K0	K19

混凝土构成的立交桥

C18	C50	C60	C58	C34
M7	M25	M31	M47	M100
Y15	Y36	Y44	Y61	Y98
K0	K0	K0	K4	K0

机械世界

第十章 色彩的采集与重构

中长调

C10	C32	C82	C38	C79
M6	M15	M53	M87	M58
Y10	Y24	Y40	Y11	Y57
K0	K0	K0	K0	K11

在灰色西服衬托下，穿紫色裙装的女性显得格外突出

C21	C17	C23	C43	C81
M34	M24	M28	M54	M76
Y31	Y31	Y43	Y45	Y67
K0	K0	K0	K0	K51

冰冷的机器及女郎

C6	C10	C18	C45	C62
M14	M39	M80	M86	M89
Y24	Y56	Y91	Y93	Y93
K0	K0	K0	K4	K22

　　相似的姿态，在不同色调、不同材质背景下，气氛显得截然不同。

第十章　色彩的采集与重构

中长调

C64	C39	C36	C5	C63
M60	M41	M91	M40	M93
Y47	Y28	Y83	Y45	Y78
K5	K0	K0	K0	K22

中明度背景、灰色西服，典型的西服广告画面。

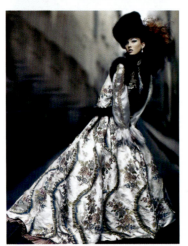

C13	C65	C35	C73	C61
M9	M47	M30	M67	M84
Y6	Y31	Y25	Y58	Y82
K0	K0	K0	K16	K13

　　冷灰色调、银色长裙的画面，使人对画中人物产生一种孤傲的感觉。

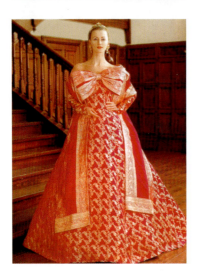

C13	C62	C0	C4	C4
M68	M95	M33	M97	M13
Y94	Y94	Y47	Y51	Y14
K0	K22	K0	K0	K0

　　同样的长裙，不一样的色彩和图案，在暖色背景下显得高贵而典雅。

第十章 色彩的采集与重构

中长调

C7	C22	C71	C64	C44
M5	M15	M84	M51	M18
Y4	Y11	Y85	Y78	Y99
K0	K0	K40	K34	K0

江南园林

C11	C17	C22	C34	C67
M9	M17	M98	M95	M68
Y29	Y42	Y99	Y82	Y67
K0	K0	K12	K50	K82

岩画

C15	C32	C34	C49	C36
M5	M20	M31	M47	M75
Y16	Y26	Y35	Y40	Y78
K0	K0	K0	K7	K40

输油管线

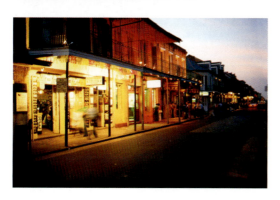

C0	C0	C22	C66	C66
M13	M33	M98	M56	M85
Y69	Y85	Y95	Y41	Y90
K0	K0	K0	K5	K28

傍晚的路边小店

第十章 色彩的采集与重构

中长调

C9	C4	C42	C0	C74
M11	M8	M83	M40	M57
Y29	Y39	Y98	Y73	Y84
K0	K0	K0	K0	K22

深色背景前的暖色调情侣显得格外甜美

C0	C32	C56	C25	C52
M0	M11	M21	M65	M61
Y48	Y69	Y78	Y87	Y80
K0	K0	K3	K13	K54

绘画作品有时用色是比较夸张的，从这幅作品中的面部用色就可以看到这一点。

C4	C24	C47	C47	C17
M10	M22	M46	M31	M72
Y23	Y35	Y67	Y69	Y70
K0	K0	K19	K6	K5

这幅画中各种颜色的过渡非常细腻，搭配也非常协调。

第十章　色彩的采集与重构

中长调

C17	C46	C20	C10	C30
M3	M26	M24	M15	M36
Y11	Y76	Y29	Y36	Y69
K0	K4	K0	K0	K0

图为着绿色军服的维和部队在执勤

C47	C75	C68	C11	C53
M29	M45	M37	M64	M59
Y9	Y14	Y59	Y65	Y49
K0	K0	K15	K0	K22

南欧风光

C0	C0	C14	C24	C34
M9	M22	M95	M100	M97
Y92	Y96	Y99	Y100	Y80
K0	K0	K5	K20	K51

暖色的酒吧

C17	C47	C9	C17	C25
M14	M40	M25	M41	M55
Y16	Y41	Y50	Y80	Y90
K0	K4	K0	K0	K8

法拉利的驾驶舱

第十章 色彩的采集与重构

中长调

C19	C46	C18	C62	C72
M17	M34	M59	M25	M56
Y0	Y5	Y64	Y64	Y69
K0	K0	K0	K5	K60

雾、落叶及树林

C10	C35	C53	C38	C60
M5	M24	M43	M28	M60
Y6	Y25	Y39	Y29	Y55
K0	K0	K5	K0	K33

发亮的车身及灰色背景

C33	C68	C88	C31	C45
M24	M49	M70	M81	M82
Y7	Y27	Y47	Y61	Y60
K0	K4	K41	K24	K55

深色内饰的细节

C3	C6	C3	C9	C21
M24	M39	M13	M69	M84
Y98	Y99	Y61	Y100	Y99
K0	K0	K0	K0	K13

灯火通明的厂房

第十章 色彩的采集与重构

中长调

C25	C38	C32	C67	C16
M100	M98	M12	M43	M15
Y84	Y75	Y29	Y54	Y0
K23	K52	K0	K18	K0

着红色礼服的乐队

C13	C41	C33	C41	C62
M8	M30	M31	M37	M40
Y9	Y29	Y35	Y78	Y65
K0	K0	K0	K9	K19

兜风

C29	C70	C75	C15	C56
M11	M18	M52	M46	M50
Y12	Y90	Y72	Y66	Y57
K0	K4	K25	K3	K17

超

C32	C21	C43	C66	C76
M8	M2	M11	M36	M49
Y48	Y38	Y93	Y73	Y93
K0	K0	K4	K20	K58

热带树丛中的小小溪流

159

第十章 色彩的采集与重构

中长调

C14	C25	C34	C22	C53
M36	M78	M69	M58	M73
Y65	Y98	Y86	Y72	Y76
K0	K18	K31	K5	K76

咖啡色系

C13	C50	C69	C74	C98
M7	M23	M44	M38	M80
Y50	Y53	Y83	Y46	Y45
K0	K0	K0	K0	K10

冷调的室内光源

C29	C33	C81	C2	C74
M43	M22	M49	M7	M64
Y89	Y42	Y18	Y36	Y70
K7	K0	K5	K0	K84

现代绘画

C4	C6	C5	C47	C61
M5	M11	M4	M49	M57
Y24	Y24	Y18	Y55	Y68
K0	K0	K0	K16	K48

斑马线

160

第十章 色彩的采集与重构

中长调

C5	C0	C24	C17	C40
M9	M21	M8	M62	M51
Y33	Y67	Y25	Y55	Y37
K0	K0	K0	K0	K4

月份牌

C11	C37	C89	C91	C24
M5	M20	M56	M73	M80
Y9	Y19	Y70	Y85	Y87
K0	K0	K5	K42	K14

水城威尼斯

C2	C29	C13	C31	C0
M29	M68	M56	M93	M11
Y55	Y98	Y92	Y87	Y36
K0	K22	K0	K38	K0

书架旁的年轻人

第十章 色彩的采集与重构

| 中长调 | | | |

C4	C10	C27	C37	C78
M0	M52	M15	M29	M76
Y83	Y98	Y99	Y0	Y0
K0	K0	K0	K0	K0

这幅画中用色比较夸张，尤其是酒吧的天棚及墙壁。

C16	C18	C2	C20	C71
M7	M12	M5	M38	M60
Y4	Y16	Y19	Y74	Y54
K0	K0	K0	K0	K37

这幅女性肖像由于深灰色背景的衬托显得格外突出

C0	C9	C20	C20	C48
M2	M17	M23	M22	M46
Y14	Y30	Y21	Y30	Y52
K0	K0	K0	K0	K14

蕴含丰富色彩的白色雕像

162

第十章 色彩的采集与重构

中长调

C5	C11	C17	C33	C37
M80	M24	M32	M48	M66
Y96	Y29	Y41	Y62	Y89
K0	K0	K0	K7	K35

摄影棚内

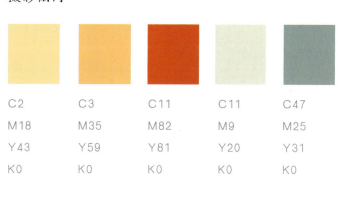

C2	C3	C11	C11	C47
M18	M35	M82	M9	M25
Y43	Y59	Y81	Y20	Y31
K0	K0	K0	K0	K0

骑自行车的女士

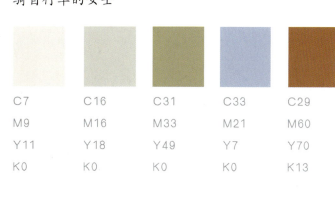

C7	C16	C31	C33	C29
M9	M16	M33	M21	M60
Y11	Y18	Y49	Y7	Y70
K0	K0	K0	K0	K13

清晨

第十章　色彩的采集与重构

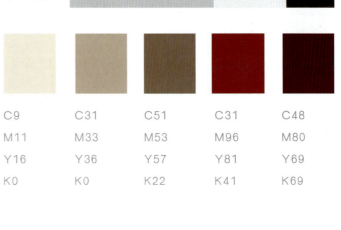

中长调

C9	C31	C51	C31	C48
M11	M33	M53	M96	M80
Y16	Y36	Y57	Y81	Y69
K0	K0	K22	K41	K69

光影

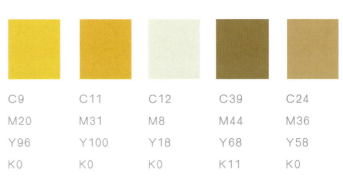

C9	C11	C12	C39	C24
M20	M31	M8	M44	M36
Y96	Y100	Y18	Y68	Y58
K0	K0	K0	K11	K0

金黄色的白桦林

C23	C31	C22	C33	C44
M22	M35	M44	M53	M69
Y53	Y66	Y90	Y93	Y83
K0	K3	K0	K16	K54

富丽堂皇的大厅

第十章 色彩的采集与重构

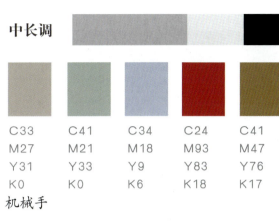

中长调

C33	C41	C34	C24	C41
M27	M21	M18	M93	M47
Y31	Y33	Y9	Y83	Y76
K0	K0	K6	K18	K17

机械手

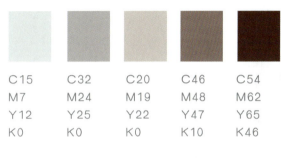

C15	C32	C20	C46	C54
M7	M24	M19	M48	M62
Y12	Y25	Y22	Y47	Y65
K0	K0	K0	K10	K46

窗前

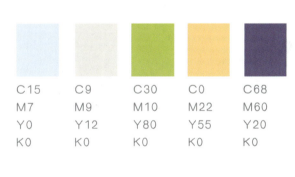

C15	C9	C30	C0	C68
M7	M9	M10	M22	M60
Y0	Y12	Y80	Y55	Y20
K0	K0	K0	K0	K0

夜幕初降

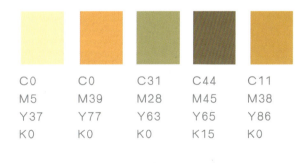

C0	C0	C31	C44	C11
M5	M39	M28	M45	M38
Y37	Y77	Y63	Y65	Y86
K0	K0	K0	K15	K0

一种典型的古典油画色调

第十章 色彩的采集与重构

中长调

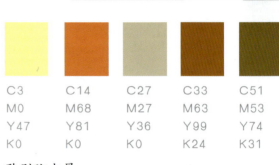

C3	C14	C27	C33	C51
M0	M68	M27	M63	M53
Y47	Y81	Y36	Y99	Y74
K0	K0	K0	K24	K31

歌剧院内景

C2	C7	C21	C24	C35
M11	M35	M69	M32	M89
Y33	Y52	Y83	Y16	Y89
K0	K0	K8	K0	K52

棕色女郎

C18	C46	C54	C63	C24
M2	M20	M43	M25	M100
Y17	Y7	Y27	Y88	Y100
K0	K0	K0	K8	K23

本来很单调的施工机械，由于涂上了鲜艳的颜色，令人眼前一亮。

C0	C6	C31	C14	C51
M22	M39	M64	M65	M70
Y49	Y60	Y65	Y73	Y57
K0	K0	K16	K0	K40

牛仔

166

第十章　色彩的采集与重构

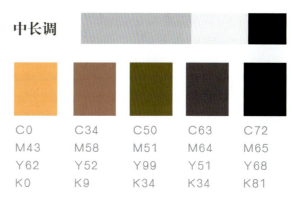

中长调

C0	C34	C50	C63	C72
M43	M58	M51	M64	M65
Y62	Y52	Y99	Y51	Y68
K0	K9	K34	K34	K81

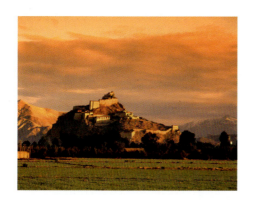

夕阳下的山庄

C31	C51	C64	C95	C92
M4	M33	M34	M73	M73
Y0	Y0	Y85	Y31	Y54
K0	K0	K18	K16	K63

阳光下的山庄

C24	C54	C80	C73	C84
M4	M26	M58	M49	M68
Y0	Y8	Y28	Y23	Y47
K0	K0	K7	K3	K38

蓝色经常和工业产品联系在一起

C10	C27	C77	C18	C29
M0	M13	M30	M38	M77
Y0	Y4	Y99	Y50	Y98
K0	K0	K16	K0	K27

林荫大道

第十章　色彩的采集与重构

中长调

C63	C76	C9	C27	C11
M5	M51	M46	M0	M93
Y0	Y0	Y93	Y69	Y43
K0	K0	K0	K0	K0

充满活力的管线

C2	C76	C82	C85	C84
M84	M15	M24	M71	M22
Y5	Y19	Y40	Y35	Y63
K0	K0	K0	K20	K5

另类彩妆

C9	C16	C8	C29	C43
M6	M11	M20	M55	M65
Y14	Y16	Y29	Y72	Y82
K0	K0	K0	K10	K42

闪光的咖啡色

第十章 色彩的采集与重构

中长调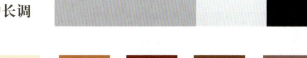

C7	C21	C33	C39	C43
M11	M62	M88	M69	M61
Y22	Y75	Y80	Y74	Y48
K0	K6	K40	K36	K15

楼梯丽人

C9	C60	C32	C65	C15
M4	M38	M18	M42	M18
Y5	Y40	Y60	Y85	Y32
K0	K5	K0	K31	K0

影

C17	C33	C47	C59	C75
M13	M27	M40	M50	M69
Y11	Y29	Y40	Y47	Y64
K0	K0	K4	K16	K87

曲面空间

第十章　色彩的采集与重构

中长调

C6	C17	C37	C35	C47
M2	M16	M25	M43	M61
Y10	Y22	Y29	Y69	Y91
K0	K0	K0	K8	K47

天窗下的餐桌

C24	C56	C95	C20	C43
M11	M50	M83	M47	M62
Y2	Y19	Y22	Y62	Y73
K0	K0	K8	K0	K37

沙漠驼铃

C12	C15	C45	C69	C85
M22	M18	M37	M52	M70
Y44	Y28	Y35	Y34	Y38
K0	K0	K0	K9	K24

傍晚的天空

C24	C54	C75	C25	C58
M17	M31	M53	M10	M13
Y15	Y39	Y56	Y27	Y33
K0	K0	K35	K0	K0

概念车的驾驶室

第十章 色彩的采集与重构

中长调

C12	C43	C56	C20	C52
M9	M36	M51	M20	M62
Y11	Y37	Y58	Y20	Y83
K0	K0	K23	K0	K55

办公室旁的休息区

C9	C15	C25	C33	C56
M7	M13	M34	M57	M69
Y4	Y13	Y49	Y63	Y61
K0	K0	K0	K13	K53

断壁残垣

C8	C13	C84	C99	C32
M18	M80	M33	M85	M92
Y99	Y94	Y99	Y3	Y94
K0	K3	K25	K0	K43

现代绘画中的一种影像处理方式

C2	C28	C63	C20	C39
M21	M27	M33	M80	M84
Y20	Y14	Y99	Y99	Y92
K0	K0	K16	K11	K61

乌云遮蔽下的原野

第十章　色彩的采集与重构

中长调

C37	C15	C45	C32	C56
M27	M13	M25	M68	M74
Y7	Y3	Y24	Y54	Y56
K0	K0	K0	K13	K54

北欧风光

C20	C41	C47	C12	C26
M17	M35	M42	M7	M56
Y19	Y40	Y43	Y5	Y45
K0	K0	K6	K0	K3

灰色调的停车场

C100	C96	C15	C16	C42
M84	M84	M19	M32	M62
Y9	Y34	Y49	Y84	Y99
K0	K24	K0	K7	K38

蓝色背景前的金色长笛

C22	C40	C49	C8	C76
M17	M44	M56	M22	M67
Y99	Y99	Y94	Y47	Y64
K0	K16	K40	K0	K83

电影中的黑色魅力

第十章 色彩的采集与重构

中长调

C9	C12	C24	C42	C74
M15	M25	M44	M65	M62
Y10	Y31	Y52	Y63	Y69
K0	K0	K0	K30	K78

风力发电

C8	C4	C15	C39	C54
M21	M12	M30	M65	M62
Y30	Y14	Y33	Y55	Y60
K0	K0	K0	K18	K36

扣篮

C16	C24	C15	C79	C50
M55	M85	M98	M35	M71
Y73	Y100	Y100	Y99	Y67
K0	K18	K5	K25	K59

追逐

第十章 色彩的采集与重构

● 低调

低短调

C20	C64	C75	C89	C89
M45	M86	M76	M89	M83
Y93	Y73	Y39	Y58	Y63
K0	K17	K0	K35	K54

微光下的城堡

C40	C69	C91	C66	C75
M89	M71	M85	M91	M87
Y89	Y57	Y84	Y89	Y84
K19	K21	K65	K32	K44

科罗拉多的岩洞

C22	C71	C81	C71	C56
M13	M69	M67	M85	M45
Y59	Y77	Y71	Y85	Y65
K0	K25	K51	K40	K0

月夜

C45	C76	C44	C51	C82
M38	M86	M49	M68	M71
Y33	Y71	Y53	Y66	Y71
K0	K39	K0	K0	K71

一幅画的局部

174

第十章 色彩的采集与重构

低中调

C100	C99	C83	C98	C84
M61	M83	M29	M96	M72
Y0	Y0	Y0	Y42	Y73
K0	K0	K0	K15	K88

山坡、树林、月亮

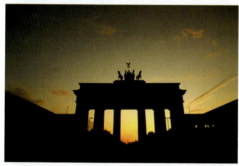

C0	C20	C38	C67	C84
M25	M34	M43	M61	M73
Y71	Y57	Y60	Y67	Y71
K0	K0	K0	K12	K84

余晖（1）

C3	C8	C23	C45	C77
M5	M18	M68	M58	M67
Y39	Y59	Y92	Y60	Y54
K0	K0	K10	K24	K49

余晖（2）

C17	C60	C31	C86	C37
M9	M47	M30	M69	M29
Y8	Y45	Y26	Y67	Y29
K0	K4	K0	K45	K0

黑色背景前的黑色跑车

第十章 色彩的采集与重构

低中调

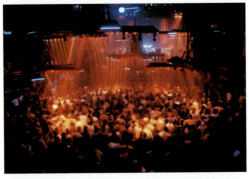

| C56 M19 Y76 K0 | C39 M12 Y35 K0 | C57 M37 Y56 K0 | C71 M86 Y77 K34 | C91 M74 Y67 K41 |

体育场

| C3 M31 Y81 K0 | C9 M90 Y90 K8 | C31 M83 Y49 K0 | C73 M61 Y12 K0 | C92 M86 Y76 K43 |

迪厅

| C9 M44 Y93 K0 | C8 M5 Y11 K0 | C34 M89 Y99 K0 | C97 M80 Y48 K18 | C84 M73 Y73 K91 |

透过云层的阳光

| C11 M96 Y93 K0 | C36 M97 Y98 K0 | C58 M96 Y95 K18 | C75 M64 Y64 K27 | C82 M70 Y70 K71 |

法拉利的尾灯

第十章 色彩的采集与重构

低中调

C37	C4	C82	C85	C89
M19	M78	M66	M72	M79
Y6	Y54	Y36	Y56	Y67
K0	K0	K0	K19	K62

深灰色的男装

C4	C4	C40	C67	C85
M7	M31	M48	M52	M73
Y25	Y35	Y71	Y67	Y71
K0	K0	K0	K8	K86

舵手

C4	C11	C36	C65	C79
M29	M40	M67	M88	M79
Y65	Y77	Y95	Y93	Y77
K0	K0	K0	K26	K64

佛像

177

第十章 色彩的采集与重构

低中调

C0	C86	C45	C9	C49
M96	M79	M41	M10	M21
Y93	Y63	Y53	Y21	Y9
K0	K46	K0	K0	K0

红与黑的交响

C3	C0	C4	C45	C68
M9	M46	M68	M98	M92
Y85	Y95	Y97	Y98	Y90
K0	K0	K0	K5	K34

钢花飞溅

C0	C0	C17	C56	C84
M39	M80	M35	M40	M71
Y76	Y94	Y15	Y8	Y72
K0	K0	K0	K0	K77

古城的天空

C88	C98	C98	C66	C87
M40	M76	M88	M7	M76
Y0	Y0	Y32	Y31	Y68
K0	K0	K5	K0	K69

江边的高层建筑

178

第十章 色彩的采集与重构

低长调

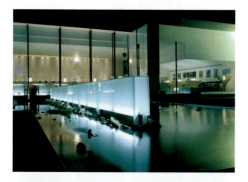

C33	C67	C24	C89	C97
M0	M19	M0	M46	M79
Y3	Y24	Y30	Y84	Y82
K0	K0	K0	K0	K46

别墅的灯光

C0	C17	C49	C65	C73
M35	M56	M80	M90	M73
Y45	Y61	Y80	Y88	Y60
K0	K0	K0	K21	K16

深色背景前的男人体

C22	C40	C55	C88	C82
M11	M32	M47	M63	M73
Y67	Y94	Y98	Y88	Y75
K0	K0	K9	K48	K78

地铁

C0	C0	C10	C49	C62
M21	M44	M78	M73	M64
Y47	Y91	Y100	Y53	Y64
K0	K0	K0	K35	K56

黑色背景前的橘红色跑车

179

第十章 色彩的采集与重构

低长调

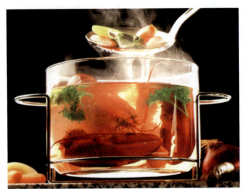

C2	C0	C30	C53	C84
M4	M68	M99	M36	M72
Y42	Y78	Y97	Y85	Y72
K0	K0	K0	K0	K91

后底部灯光的照射形成了清晰的轮廓线

C3	C7	C22	C91	C84
M9	M18	M34	M75	M73
Y23	Y44	Y58	Y60	Y71
K0	K0	K0	K34	K85

夜晚的城堡

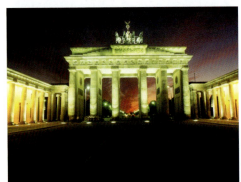

C15	C0	C57	C65	C83
M9	M22	M81	M62	M83
Y62	Y96	Y86	Y44	Y60
K0	K0	K10	K4	K33

壮丽的勃兰登堡门

C0	C0	C0	C23	C44
M11	M41	M31	M50	M69
Y29	Y56	Y33	Y40	Y61
K0	K0	K0	K0	K35

桥

第十章 色彩的采集与重构

低长调

C9	C20	C40	C7	C51
M76	M89	M46	M18	M88
Y87	Y78	Y82	Y20	Y92
K0	K0	K0	K0	K8

高贵凝重的暗红色

C13	C35	C65	C80	C22
M9	M28	M54	M68	M96
Y9	Y28	Y54	Y68	Y92
K0	K0	K9	K55	K0

法拉利的心脏

C9	C18	C50	C47	C98
M11	M44	M75	M67	M84
Y29	Y4	Y27	Y81	Y8
K0	K0	K0	K0	K0

调试设备

C0	C20	C53	C75	C91
M11	M71	M5	M74	M85
Y38	Y96	Y12	Y24	Y62
K0	K0	K0	K0	K49

夜晚室内、室外的光线对比

第十章 色彩的采集与重构

低长调

C5　　C3　　C6　　C67　C58
M4　　M13　M25　M33　M47
Y24　Y5　　Y54　Y53　Y6
K0　　K0　　K0　　K8　　K0

在黑色的衬托下，使几个属于粉色系的颜色显得尤为突出。

C23　C82　C98　C4　　C85
M25　M62　M95　M35　M75
Y11　Y9　　Y19　Y59　Y70
K0　　K0　　K0　　K0　　K84

月儿弯弯荡秋千

C7　　C14　C12　C37　C53
M10　M22　M28　M49　M72
Y34　Y65　Y64　Y89　Y98
K0　　K0　　K0　　K0　　K11

大漠边关

C0　　C4　　C17　C85　C98
M0　　M33　M35　M52　M87
Y29　Y73　Y15　Y0　　Y36
K0　　K0　　K0　　K0　　K30

由于冷暖调的对比，使本来大家都很熟悉的狮身人面像呈现出一种戏剧效果。

第十章 色彩的采集与重构

低长调

C23	C38	C77	C15	C84
M22	M53	M66	M62	M73
Y35	Y55	Y64	Y60	Y71
K0	K0	K29	K0	K83

黑色背景前的深色男装

C0	C26	C16	C64	C76
M39	M72	M82	M86	M76
Y90	Y90	Y85	Y85	Y82
K0	K0	K0	K20	K49

美酒佳酿

C16	C36	C16	C16	C64
M17	M45	M60	M73	M62
Y25	Y63	Y93	Y91	Y72
K0	K0	K0	K0	K10

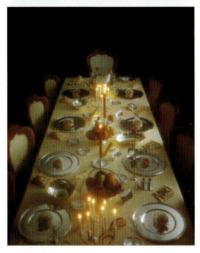

烛光晚宴

183

第十章　色彩的采集与重构

低长调

C15	C53	C85	C4	C5
M11	M35	M64	M37	M13
Y11	Y41	Y61	Y92	Y40
K0	K0	K22	K0	K0

精密的内核

C0	C7	C0	C35	C100
M29	M60	M99	M0	M98
Y95	Y97	Y95	Y71	Y19
K0	K0	K0	K0	K0

灯火通明的钻井平台

C11	C18	C7	C35	C84
M17	M38	M24	M67	M72
Y32	Y48	Y50	Y32	Y72
K0	K0	K0	K0	K87

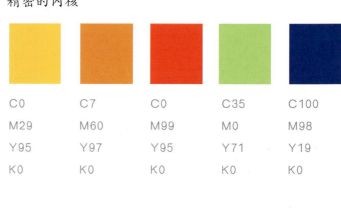
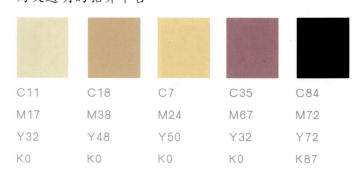

黑色背景前的镂空晚装

第十章 色彩的采集与重构

低长调

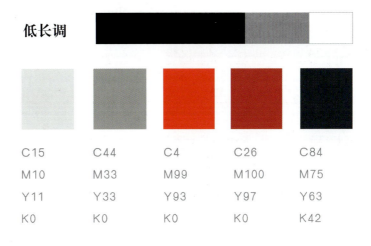

C15	C44	C4	C26	C84
M10	M33	M99	M100	M75
Y11	Y33	Y93	Y97	Y63
K0	K0	K0	K0	K42

黑色背景前的红色激情

C3	C19	C17	C69	C75
M3	M4	M33	M63	M84
Y52	Y95	Y96	Y67	Y84
K0	K0	K0	K15	K47

赛车女郎

C0	C33	C24	C67	C84
M74	M39	M13	M68	M73
Y89	Y36	Y11	Y71	Y73
K0	K0	K0	K14	K91

黑色背景前的玻璃器皿

185

 第十章　色彩的采集与重构

低长调

C7	C15	C22	C39	C62
M18	M24	M34	M51	M73
Y34	Y45	Y62	Y79	Y64
K0	K0	K0	K21	K82

古埃及浮雕

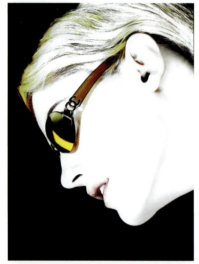

C18	C3	C39	C29	C84
M13	M8	M98	M30	M73
Y72	Y94	Y98	Y28	Y73
K0	K0	K0	K0	K91

高反差眼镜广告

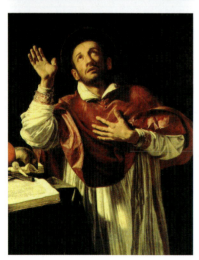

C6	C27	C4	C24	C78
M79	M93	M10	M31	M80
Y88	Y83	Y55	Y73	Y79
K0	K0	K0	K0	K58

暖色调油画

第十章 色彩的采集与重构

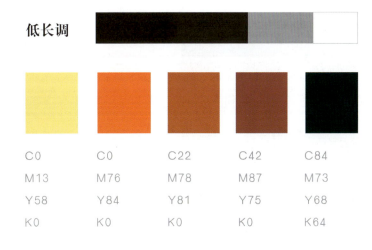

低长调

C0	C0	C22	C42	C84
M13	M76	M78	M87	M73
Y58	Y84	Y81	Y75	Y68
K0	K0	K0	K0	K64

电影海报常用的黄橙色调

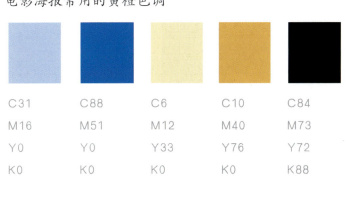

C31	C88	C6	C10	C84
M16	M51	M12	M40	M73
Y0	Y0	Y33	Y76	Y72
K0	K0	K0	K0	K88

神秘的光线和色调对比

C16	C6	C74	C97	C91
M22	M20	M47	M95	M58
Y50	Y24	Y74	Y48	Y44
K0	K0	K7	K21	K8

深色背景前的鞋广告

第十章　色彩的采集与重构

低长调

C16	C26	C35	C62	C20
M4	M24	M47	M77	M26
Y8	Y15	Y50	Y82	Y82
K0	K0	K0	K14	K0

逆光的院落

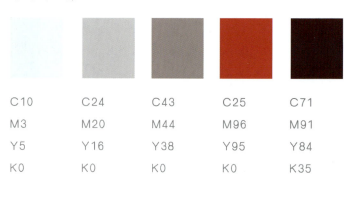

C10	C24	C43	C25	C71
M3	M20	M44	M96	M91
Y5	Y16	Y38	Y95	Y84
K0	K0	K0	K0	K35

红黑背景前闪亮的打火机

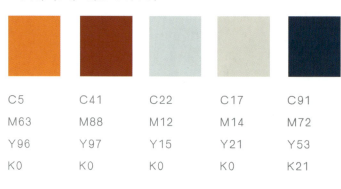

C5	C41	C22	C17	C91
M63	M88	M12	M14	M72
Y96	Y97	Y15	Y21	Y53
K0	K0	K0	K0	K21

太空紧急作业

第十章 色彩的采集与重构

低长调

C6	C4	C84	C70	C84
M75	M6	M21	M87	M72
Y96	Y83	Y4	Y86	Y72
K0	K0	K0	K37	K87

喧闹的世界

C6	C9	C36	C58	C78
M21	M67	M86	M88	M87
Y8	Y13	Y19	Y22	Y55
K0	K0	K0	K0	K23

闪电

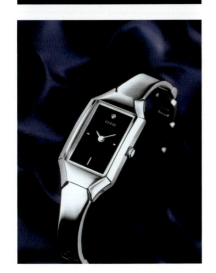

C22	C39	C72	C88	C77
M13	M29	M63	M83	M71
Y10	Y27	Y25	Y36	Y60
K0	K0	K6	K28	K84

表的广告

第十章　色彩的采集与重构

低长调

C0	C4	C20	C52	C62
M22	M96	M47	M49	M58
Y35	Y78	Y97	Y74	Y73
K0	K0	K0	K30	K60

中国戏曲

C4	C9	C31	C39	C81
M23	M30	M53	M18	M75
Y17	Y18	Y33	Y0	Y0
K0	K0	K0	K0	K0

深色背景的香水广告

C5	C29	C24	C71	C75
M20	M55	M100	M44	M68
Y80	Y16	Y96	Y6	Y67
K0	K0	K25	K0	K90

西方教堂的彩色玻璃窗

第十章 色彩的采集与重构

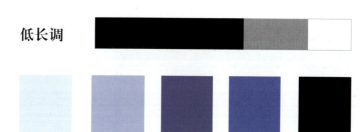

低长调

C16	C41	C84	C84	C81
M4	M24	M69	M63	M75
Y0	Y0	Y16	Y0	Y58
K0	K0	K0	K0	K78

光线的投射

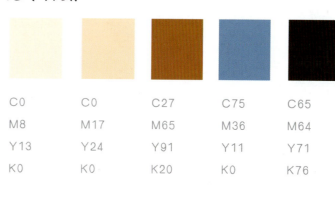

C0	C0	C27	C75	C65
M8	M17	M65	M36	M64
Y13	Y24	Y91	Y11	Y71
K0	K0	K20	K0	K76

女孩

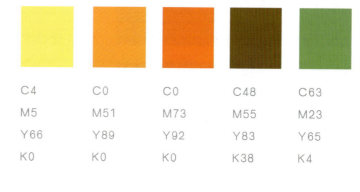

C4	C0	C0	C48	C63
M5	M51	M73	M55	M23
Y66	Y89	Y92	Y83	Y65
K0	K0	K0	K38	K4

灯河

第十章 色彩的采集与重构

低长调

C38	C27	C66	C80	C24
M24	M21	M51	M64	M96
Y9	Y6	Y20	Y32	Y70
K0	K0	K0	K13	K14

深色驾驶室

C0	C31	C67	C42	C68
M64	M82	M40	M34	M52
Y91	Y71	Y73	Y78	Y78
K0	K27	K25	K7	K54

深色背景前橘红和其他深颜色的对比

C4	C20	C26	C43	C73
M3	M99	M99	M80	M65
Y54	Y99	Y100	Y73	Y67
K0	K14	K27	K60	K71

管风琴下的唱诗班

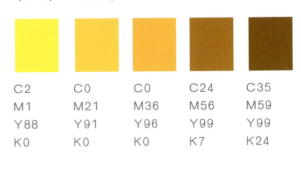

C2	C0	C0	C24	C35
M1	M21	M36	M56	M59
Y88	Y91	Y96	Y99	Y99
K0	K0	K0	K7	K24

金黄色的丘陵

第十一章 色彩的区段划分

● 高调

极淡色

非常柔和、浅淡的颜色。由于明度比较接近,较易统一,它们之间可以比较随意地搭配。

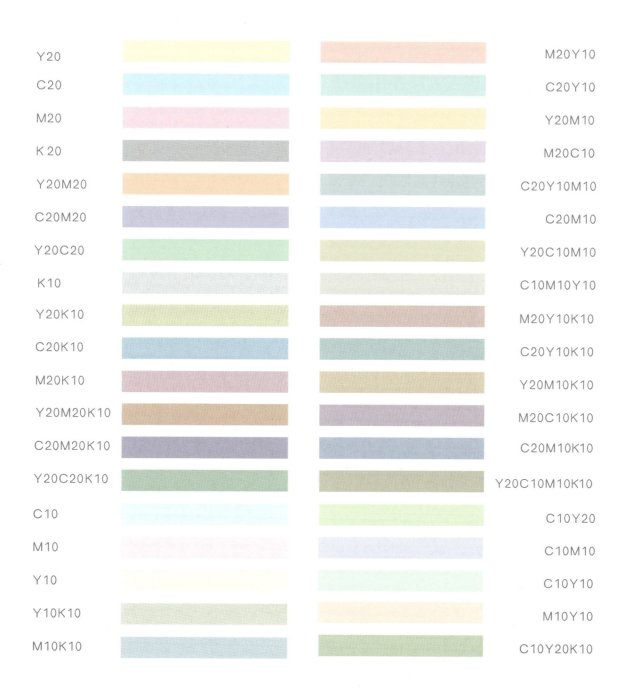

第十一章 色彩的区段划分

淡色

比极淡色表现力强一些，但仍在柔和色的范围里，是优美而欢乐的颜色。彩度网点在30％左右。


M30	Y30C10
C30	M30Y10
Y30	M30C10
Y30C30	C30Y10
M30Y30	K30
M30C30	Y30K10
Y30C30M10	Y30M10
C30M10Y10	C30Y15
Y30M20C20	Y30C20
Y30M20C10	K30Y10M10
M30Y20C10	K30M30
M30K10	C30M20
C30K10	C30Y20
C10Y30K10	C20M30
C30Y30K10	M30Y20
M30Y30K10	M20Y30
C30M30K10	C30M20K10
M30Y10K10	C30Y20K10
C10M30K10	C20M30K10
C30Y10K10	M30Y20K10
C30M20Y20	M20Y30K10
C10M10Y30	M10Y30K10
C30M10Y20	C30Y15K10

第十一章 色彩的区段划分

● 中调

明亮而清澈的颜色

有适度的鲜艳感，适合表现年轻、运动、童话类的题材。彩度网点在50％左右。

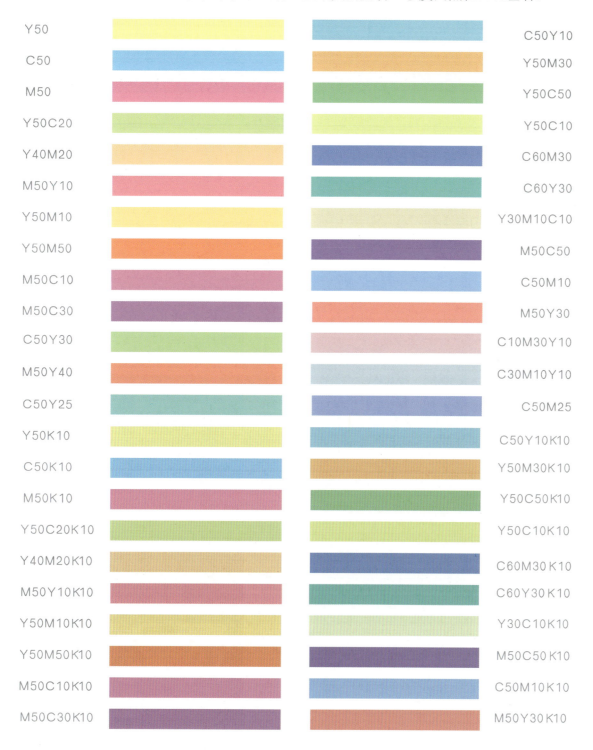

第十一章 色彩的区段划分

中明度雅致的颜色

该部分颜色也称浅灰色。优雅、含蓄，彩度网点一般在50%左右，并且多是三色混合或含有黑的成分。

		
C10M30Y30		C40M30Y10
Y50M10C10		Y50C20M20
M50K30		K50
C50M30Y10		K50M25
M30K30		K50Y25
Y30K30		K50C25
C30K30		C60Y50M40
C10M50Y50		Y60M40C10
C20M20Y20		C60M50Y40
Y40C10M10		Y50K10
M10C30Y30		M50Y30C10
Y60M30C30		C50Y40M30
C60M30Y30		C50Y40M10
M60C30Y30		Y60M50C40
C30Y30M30		C60Y20M10
M50C30Y30		C10M20Y20
Y50M40C20		M60C20Y10
C20M50Y40		Y60M20C40
C50Y50M20		C50Y20M10
Y40C30M10		C60Y50M10
C30M20Y10		C10Y40M40
C10M20Y40		C40Y20M40

第十一章 色彩的区段划分

明亮而鲜艳的颜色

充满水果般的新鲜气息,富有热带情调,是极富冲击力的年轻颜色。彩度网点一般在70%左右。

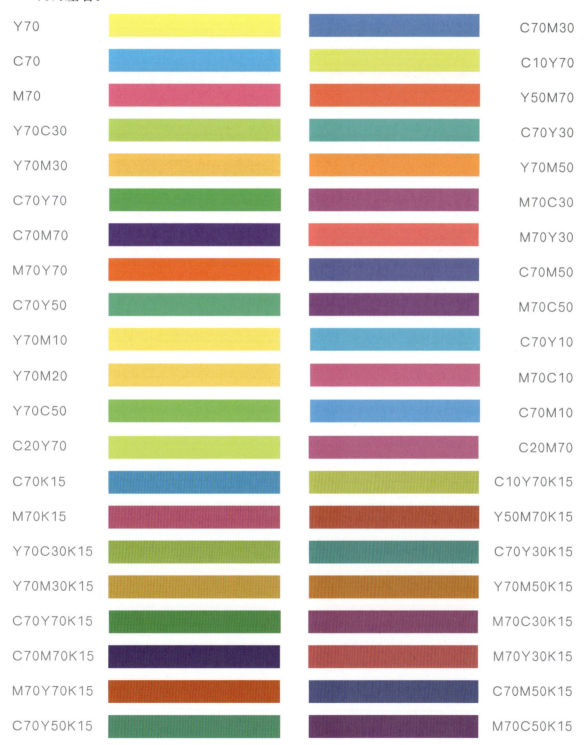

第十一章 色彩的区段划分

鲜艳的颜色

该部分颜色也称强烈色,是最能充分表现各种颜色精神的最饱和颜色,强烈、刺激,如果运用得当,能达到一种酣畅淋漓的效果,但如果运用不得法,会给人一种生硬、牵强、拼凑的感觉。彩度网点在80%以上。

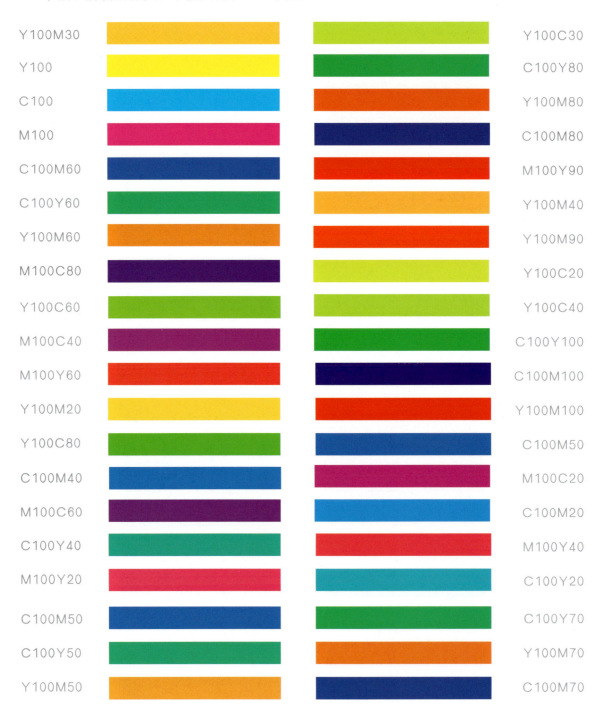

第十一章 色彩的区段划分

● 低调

深色

该部分颜色也称稳健色，属于较为鲜艳醇厚的配色，有较强的民族色彩。

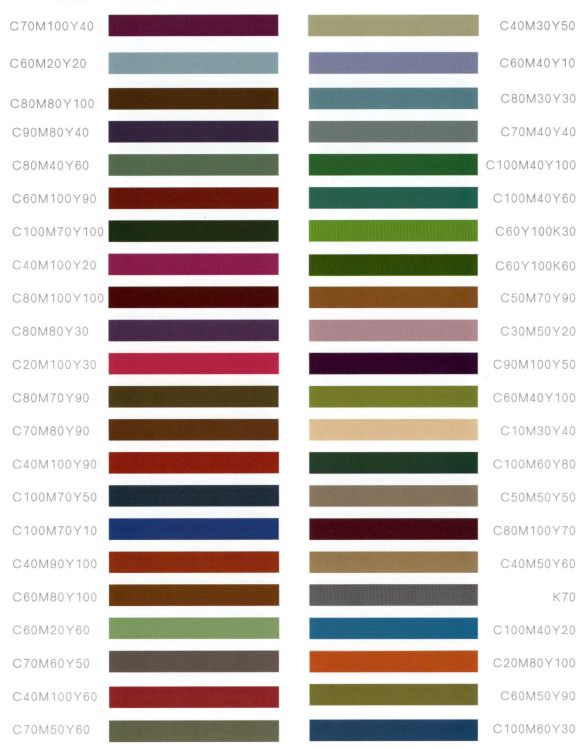

第十一章 色彩的区段划分

C20M60Y80	C30M40Y30
C50M30Y20	C20M30Y50
C40M60Y90	C40M20Y50
C20M30Y20	C30M30Y70
C60M80Y60	C60M30Y40
C50M60Y10	C20M60Y80
C30M10Y40	C60M60Y100
C30M40Y100	C80M50Y80
C10M20Y40	C40M40Y80
C30M100Y60	C60M40Y70
C20M20Y60	C50M30Y100
C50M20Y30	C80M60Y100
C30M100Y80	C50M60Y100
C30M20Y40	C20M40Y60
C30M100Y40	C80M80Y100
C30M60Y100	C80M50Y60
C70M60Y20	C20M20Y40
C30M20Y100	C50M30Y80

第十一章 色彩的区段划分

暗色
明度、彩度较低，给人稳重、成熟的感觉。


C20M100Y100K50	C40M80Y80K50
M100Y100K50	C20M60Y100K30
M100Y100K30	M60Y100K30
C20M100Y100K70	C20M60Y30K50
C20M100Y100K90	K100
M80Y100K50	M80Y100K70
M60Y100K50	M80Y100K90
M60Y100K70	M40Y100K50
M20Y100K70	M40Y100K70
M20Y100K50	Y100K50
C100Y100K50	Y100K70
C100Y100K70	C10M10Y100K30
C100Y80K50	C100M50Y80
C100Y80K30	C100M50Y60
C100M30Y80	C100M40Y80
C100Y40K70	C100Y60K50
C100Y40K50	C100Y60K70
C100Y40K30	C100Y20K30
C100Y20K70	C100Y20K50
C100K70	C100K50
C100K30	C100M20K30
C100M20K50	C100M20K70

第十一章 色彩的区段划分

C80M40Y30K50	C20M30Y60K10
C100M70Y20K50	C100M20Y80K50
C20M100Y80K50	C60M60Y20K60
C70M60Y100K20	C10M20Y20K50
C100M20Y100K50	C20M20Y70K30
C50M50Y40K50	C20M40Y30K20
C100M20Y60K50	C50M30Y40K20
C100M20Y20K50	C20M30Y50K40
C90M70Y40K20	C70M80Y30K50
C20M30Y50K50	C50M20Y10K30
C20M30Y50K20	C20M30Y70K40
C40M30Y50K20	C50M20Y100K90
C60M30Y50K20	C40M40Y20K20
C80M30Y50K20	C40M30Y50K50
C20M20Y100K50	C40M30Y10K20
C70M20Y100K50	C20M30Y80K20
C50M100Y50K50	C100M90Y20K50
C100M80K70	C100M100K30
C100M100K50	C100M100K70
C80M100K50	C80M100K30
C80M100K70	C60M100K70
C60M100K50	C60M100K30

第十一章 色彩的区段划分

● **交叉组合**

高调、中调、低调各颜色之间也是可以自由搭配的，而且有时候唯有在明度上拉开适当距离才能达到设计效果。比如，各色与黑、白、灰的搭配，就是很好的例子。还有浅色和深色、浅色和鲜艳色、浅色和浅灰色等依此类推。下面我们要介绍的是一种两浅一深的组合方式，即可以在下面选两个比较合适的浅颜色和一个深颜色形成一个组合。这种搭配有一种跳跃感，是一种让人感到快乐的组合方式。

对比色的效果 (1)

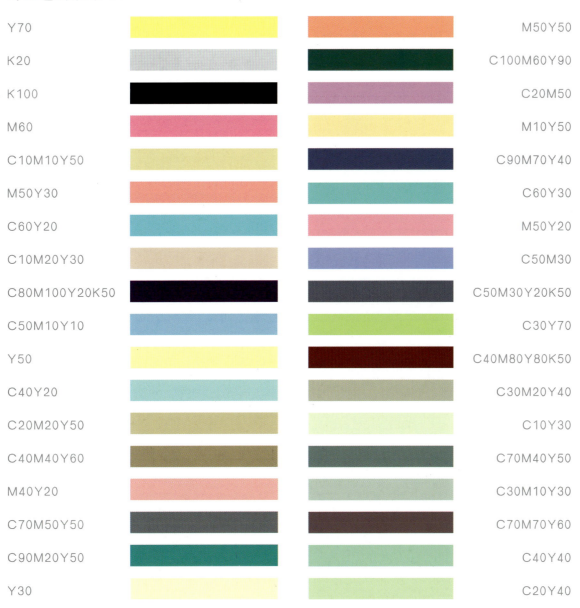

第十一章 色彩的区段划分

对比色的效果 (2)

　　这一页的颜色比上一页的颜色对比效果要弱一些,是以自然色调为中心,整体感觉比较和谐、柔美,但由于加入了适当的对比,因而又显现出温和、开朗的气息,适合于室内装潢的配色设计。

C70M20Y20			C90M60Y60
C70M50Y60			C20M50Y20
C70M90Y60			C60M70Y80
C10M50Y40			C50M50Y70
C90M40Y50			C80M60Y30
C50Y30			C50M30Y40
C30M20Y30			C30M10Y30
C70M30Y30			C50M80Y40
C30M40Y30			C10M40Y50
C30M20Y20			M70Y50
C50M70Y40			C70M70Y90
C40M30			C10M50Y20
C30Y30			C40Y50
C70M60Y70			C50M80Y70
C30M40Y70			C40M20Y40
C20M10Y40			C10M10Y20
C60M50Y60			C80M80Y50
C60M30Y30			M10Y30
C10M30Y30			C60M60Y70
C90M70Y40			C80M60Y80
C20M60Y70			C20M50Y60

第十一章 色彩的区段划分

自由配色 (1)

这是一种使用中间色的柔和色调来统一画面的配色方法。在应用于实际生活时，不容易引起人的疲倦，因而可广泛应用于服饰及室内装潢的配色设计上。

C90M20Y50	C70M50Y90
C40M90Y30	C50M30Y20
C90M30Y40	C80M90Y90
C10M60Y10	C40M90Y70
C60M70Y50	C50M40Y40
C70M50Y70	C90M90Y50
C20M20Y40	C70M90Y60
C70M80Y40	C40M70Y40
C80M40Y30	C80M40Y80
C40M30Y30	C50M40Y60
C100M70Y70	C80M60Y40
C50M80Y40	C60M50Y90
C10M40Y50	C40M30Y40
C40M60Y80	C60M90Y90
C80M50Y20	C50M40Y50
C10M80Y10	C50M10Y40
C70M60Y30	C70M10Y40
C20M40Y50	C20M50Y40
C80M70Y90	C20M80Y20
C80M40Y60	C50M20Y40
C20M40Y70	C40M70Y90

第十一章 色彩的区段划分

自由配色 (2)

这是一种彩度较低，带有烟色又有些混浊的色调，多半呈现大地或大自然的颜色，是既温和又协调的颜色。

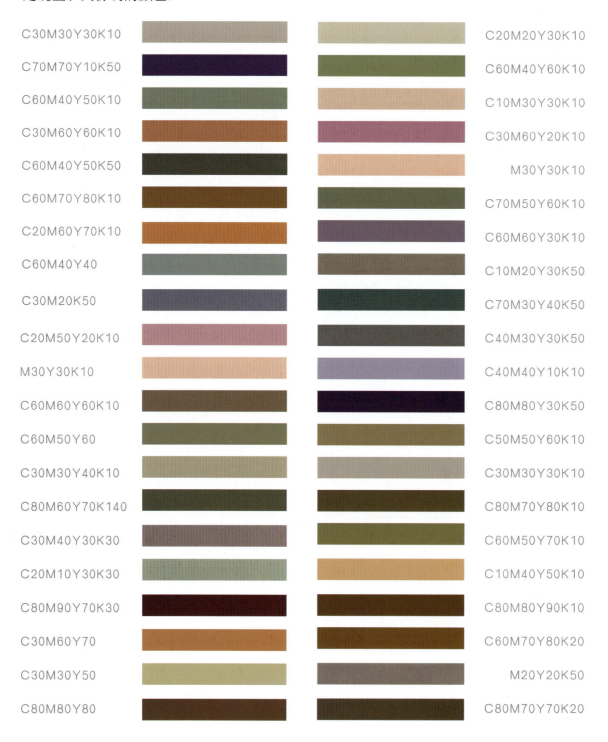

第十二章 色彩的风格

第十一章我们划分了色彩的大致区间，这一章我们把由这些区间中的颜色所组成的、接近于历史上或现实生活中的配色风格，试着做一些组合，以便让我们搭配出的颜色除了美观外，还有一些人文的色彩在里边。另外，这样做也更有利于加深理解和记忆。

● **源于自然界的色彩**

第十二章　色彩的风格

第十二章 色彩的风格

第十二章 色彩的风格

第十二章　色彩的风格

● 源于东方的色彩

第十二章　色彩的风格

第十二章　色彩的风格

第十二章　色彩的风格

● 源于高科技的色彩

第十二章　色彩的风格

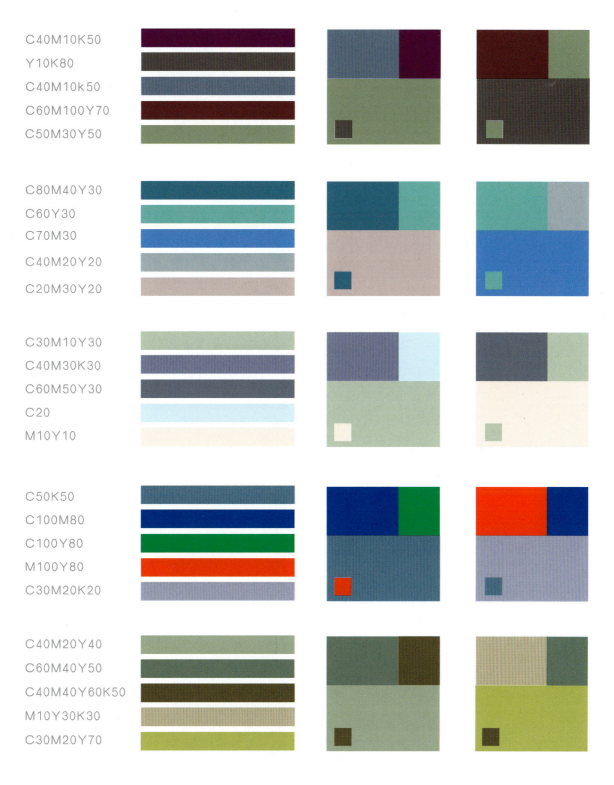

第十二章　色彩的风格

● 源于波普艺术的色彩

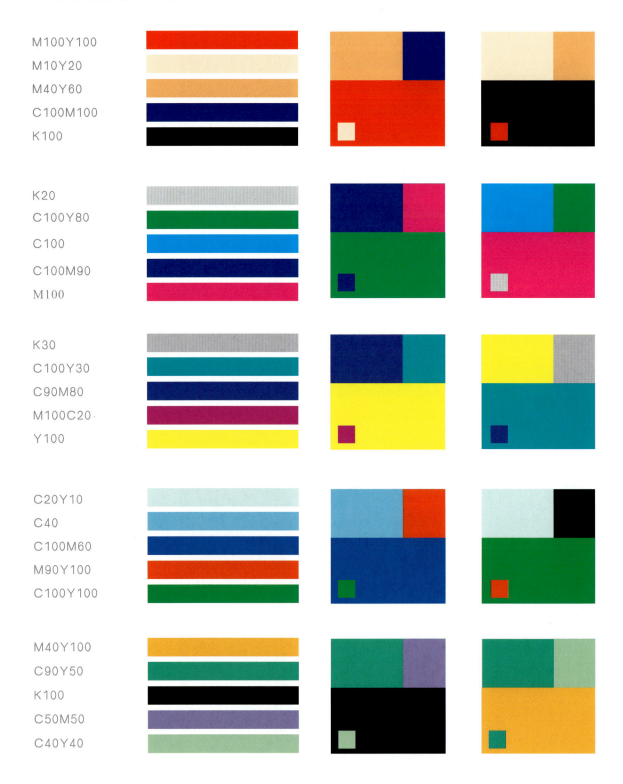

第十二章 色彩的风格

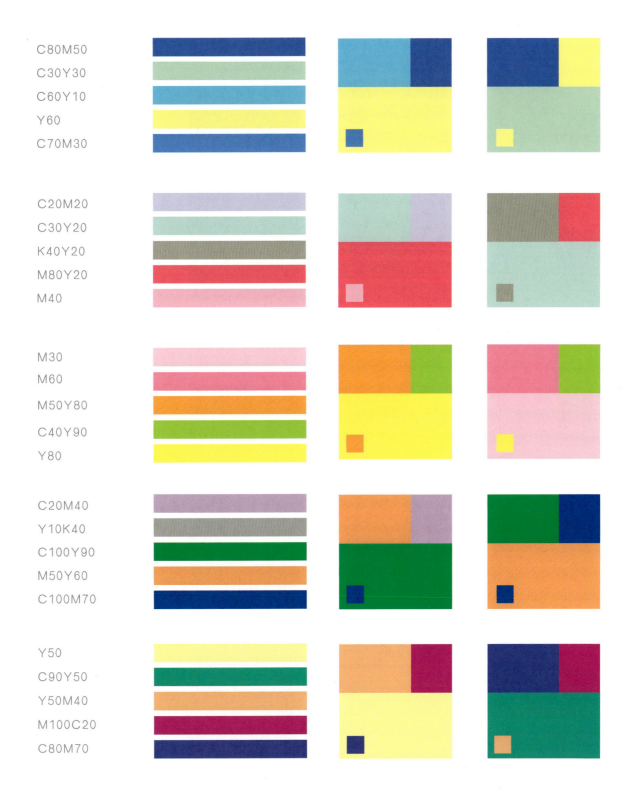

第十二章 色彩的风格

● 源于现代怀旧的色彩

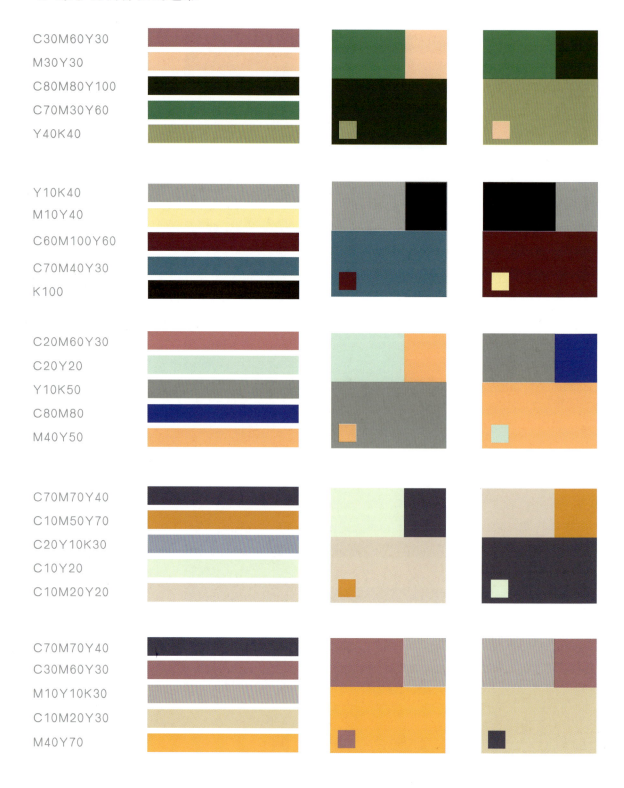

第十二章　色彩的风格

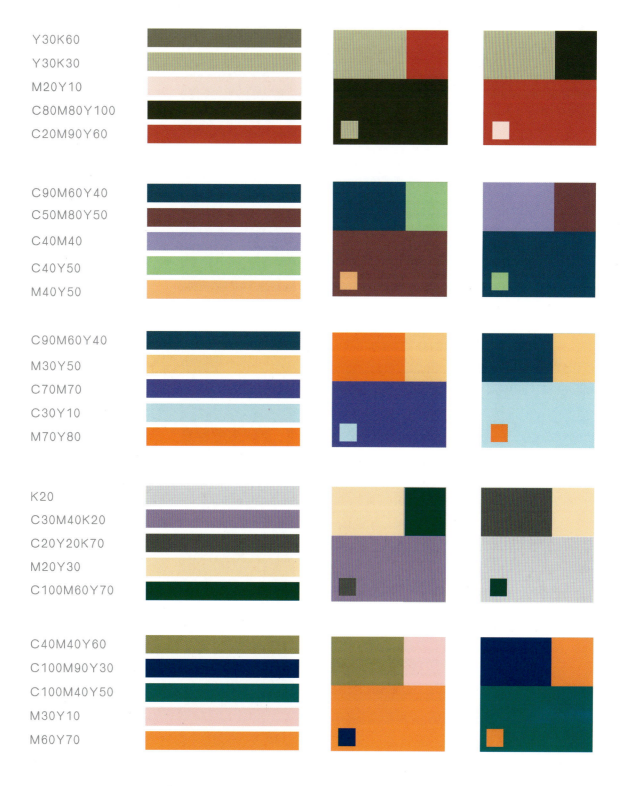

第十二章　色彩的风格

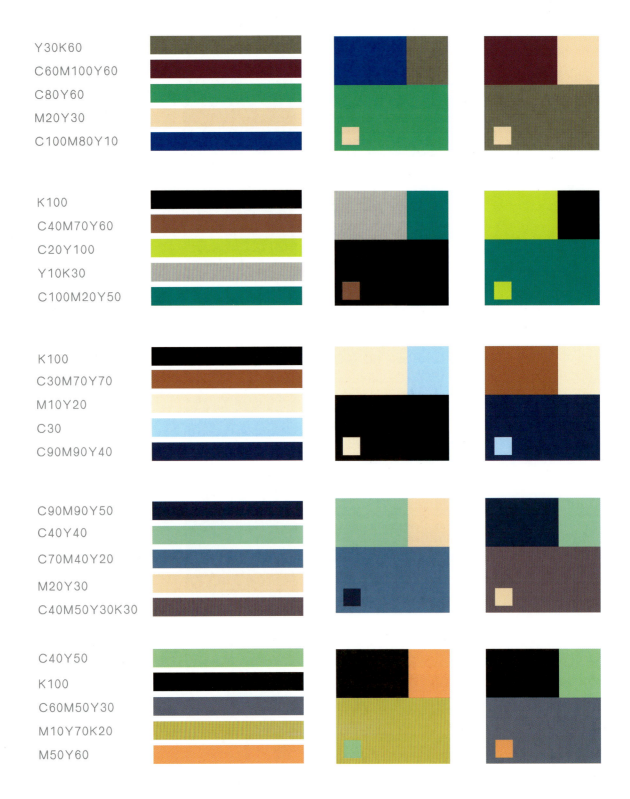

第十二章 色彩的风格

● 源于后现代的色彩

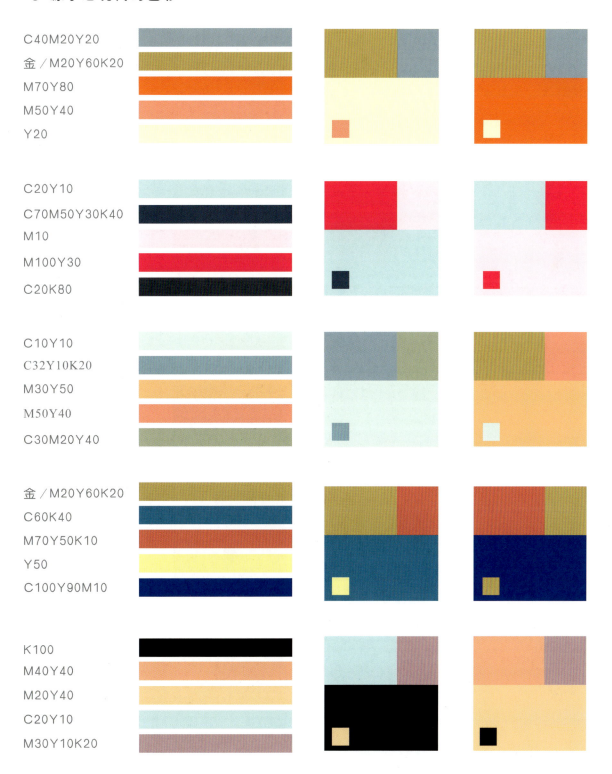

第十二章 色彩的风格

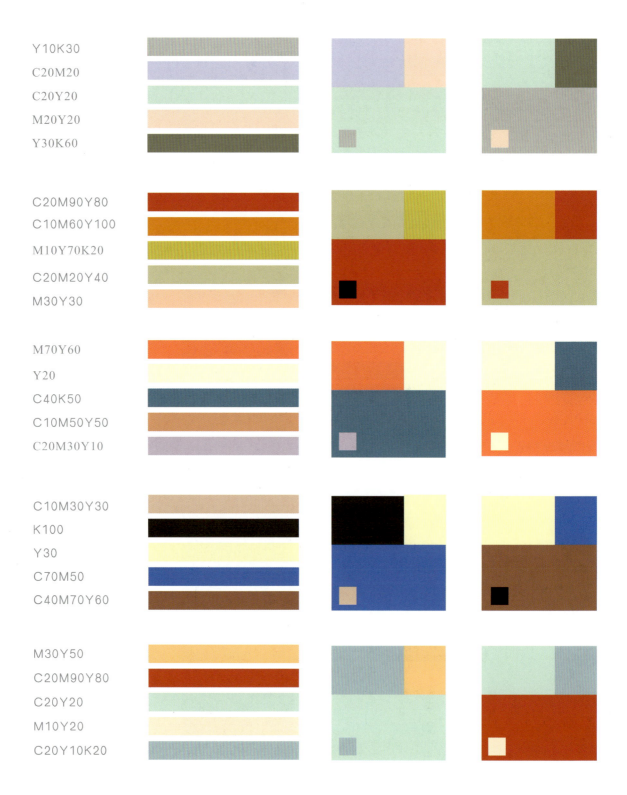

第十三章 用崭新方式排列的便捷色谱

对于从事平面设计的朋友来说，色谱是经常需要用到的工具。但很多人在用到常规色谱时，感觉查找自己需要的颜色比较费力，要查找很多相似的色块。其实大多数情况下，并不需要那样做，只是在有感觉时，能迅速找到符合感觉的那个颜色就行了，就像用调色板一样。

具体来说，大多数色谱是这样排列的：以红色(M)为横轴，以蓝色(C)为纵轴，以10%或5%的彩度网点为递进单位，然后每页再以黄色(Y)彩度网点的10%或5%来与以上两色混合，这样不断地推进到下一页，接下来重复上面的布局，每页再混合10%～70%的黑色。

这样色块是比较全了，但会有两个问题。

(1) 当你要寻找某一色时，你无法看到这个色的全貌。比如说红色，你无法看到由M10～M100～M100K100这种由浅色至饱和色，再至最暗色的全部面貌。

(2) 大多数色谱，总是把很多渐变的色放置在一起。这样本来设计时，设计师要用某个色还有明确的感觉，但打开色谱，反而有点含糊了，因为颜色太多了。C、M、Y、K四色如果按5%的梯度混合起来，要近百页才能排完。这感觉有点像在网上找信息，常常是有用的信息其实只是一点，但是要从海量信息中摘取出这点有用的信息，却需要花许多时间。

针对以上情况，我采用了另一种排列形式的色谱，使读者能够在四页纸之内，总揽常用色彩的全局（见表一）。如果您需要找更丰富、更微妙的色彩，应该可以在后边的十页纸内找到（见表二）。这样，平时创作中所需的绝大部分色彩都能被方便地找到。

在这个色谱中，我改变了第一版中让读者自己去推算数值的方法，花了相当的功夫把1720个色块逐一标注了色值，使之更加好用，并且有意把这个色谱放到了本书的最后，以方便读者能迅速查找到所需的色块。

这个色谱是笔者根据工作需要为本书读者独家提供的设计，很实用，一定会帮到您。别人采用相同或近似的设计需得到我的书面授权，否则将付诸法律。

第十三章 用崭新方式排列的便捷色谱

表一（C、M、Y、K值为0的，此表没有标出。）

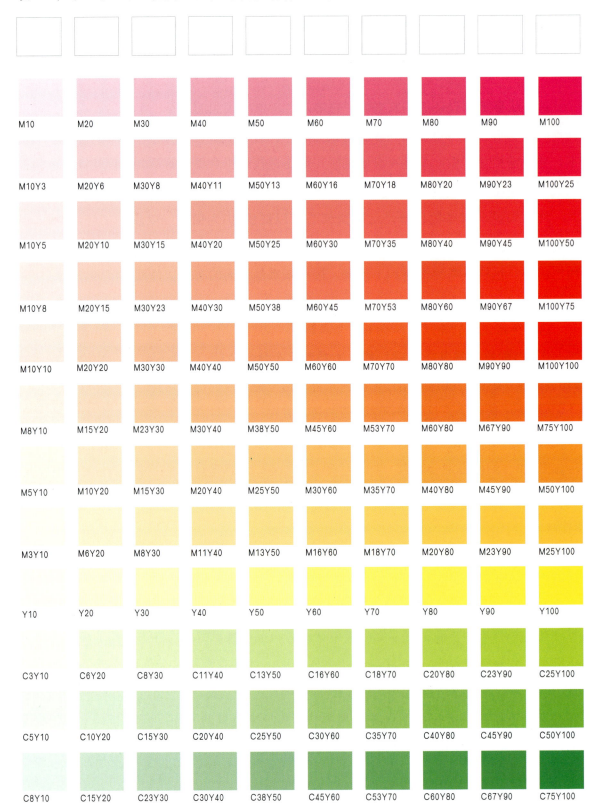

第十三章 用崭新方式排列的便捷色谱

第十三章 用崭新方式排列的便捷色谱

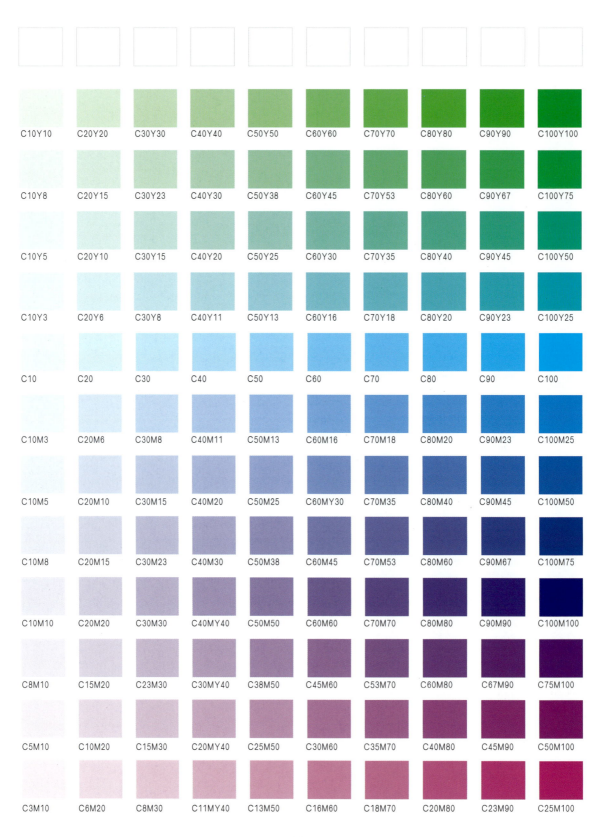

第十三章 用崭新方式排列的便捷色谱

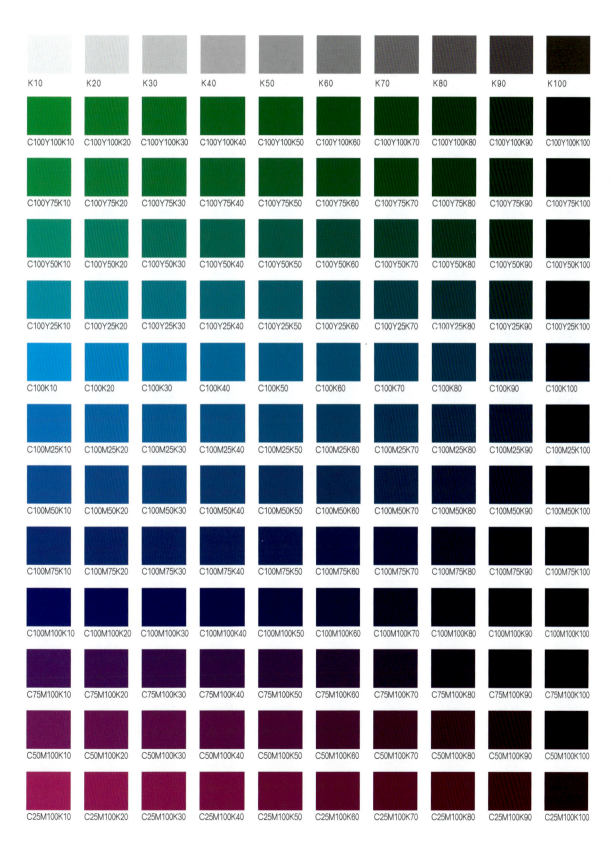

第十三章 用崭新方式排列的便捷色谱

表二 （C、M、Y、K值为0的，此表没有标出。）

这个表相对于表一来说，颜色更为丰富，可以方便读者找到更为微妙的色彩。

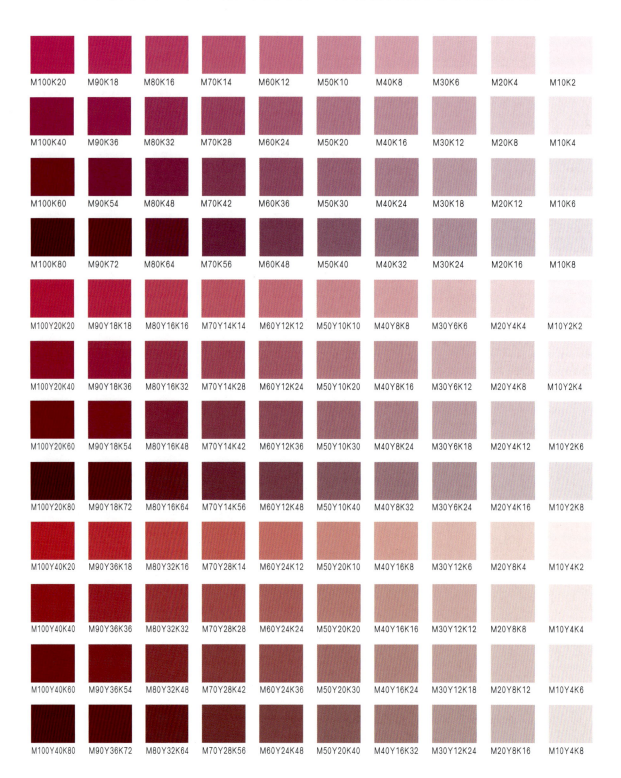

第十三章 用崭新方式排列的便捷色谱

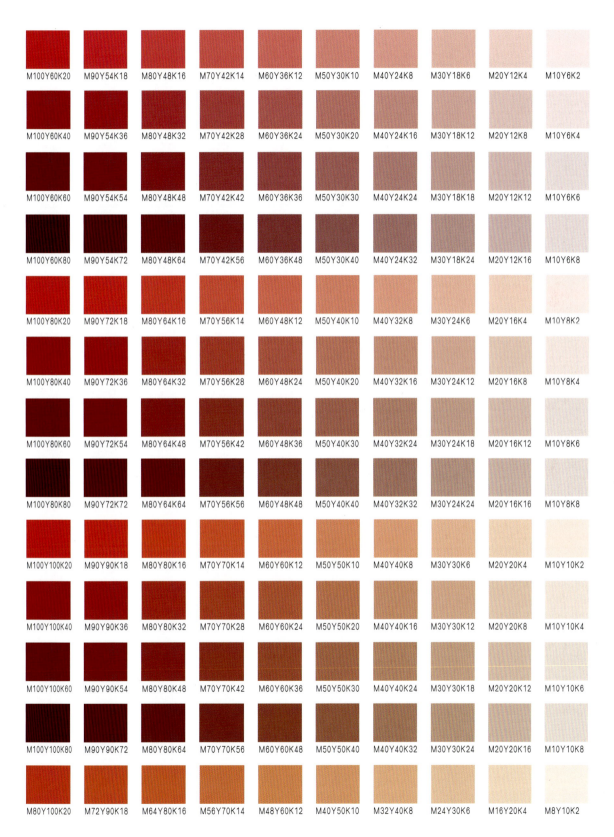

第十三章 用崭新方式排列的便捷色谱

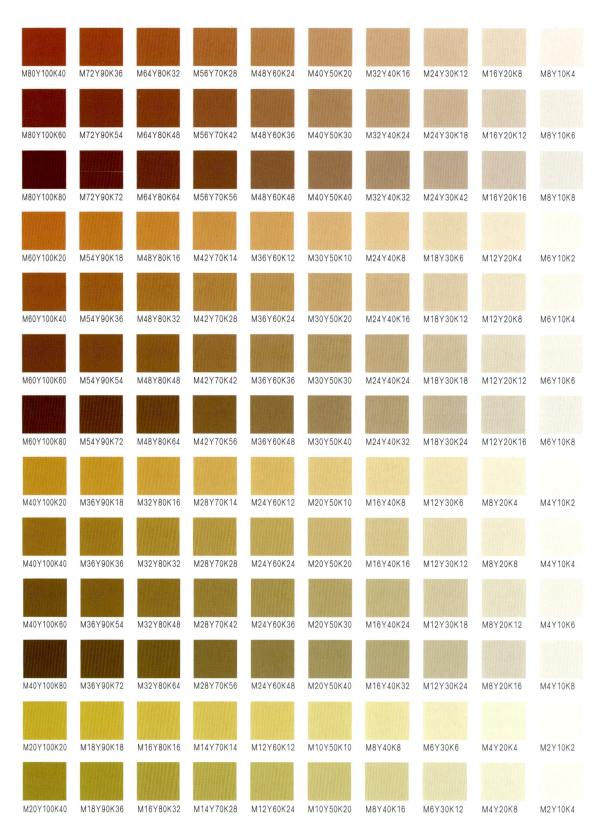

第十三章　用崭新方式排列的便捷色谱

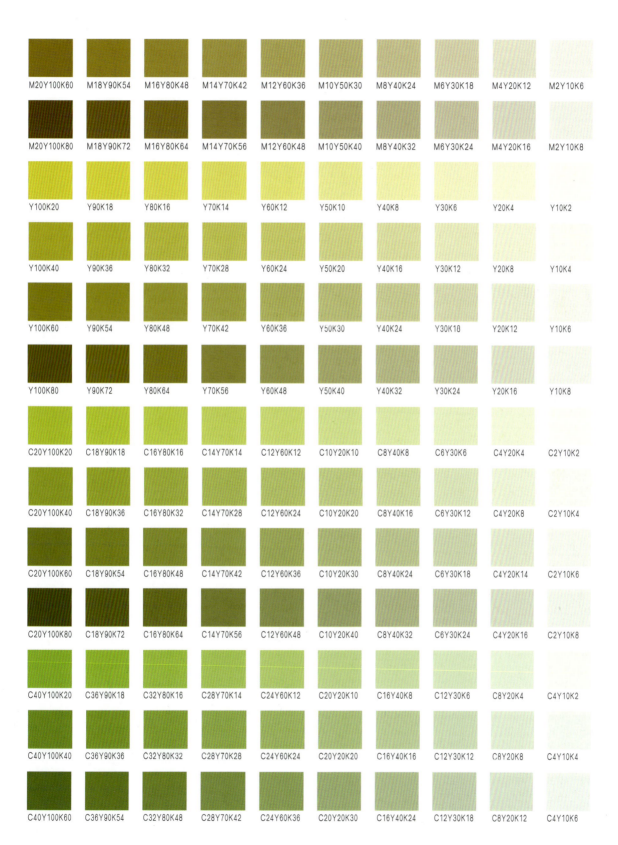

第十三章　用崭新方式排列的便捷色谱

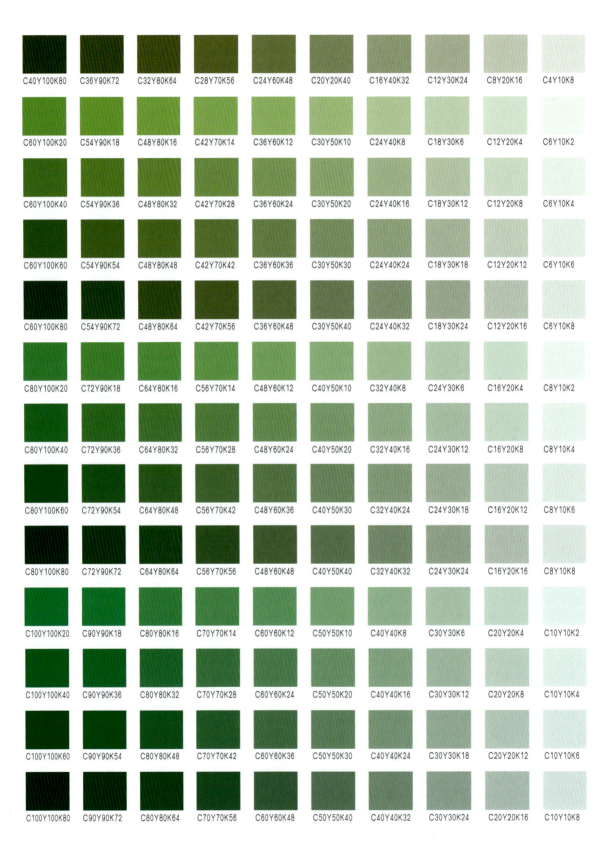

第十三章　用崭新方式排列的便捷色谱

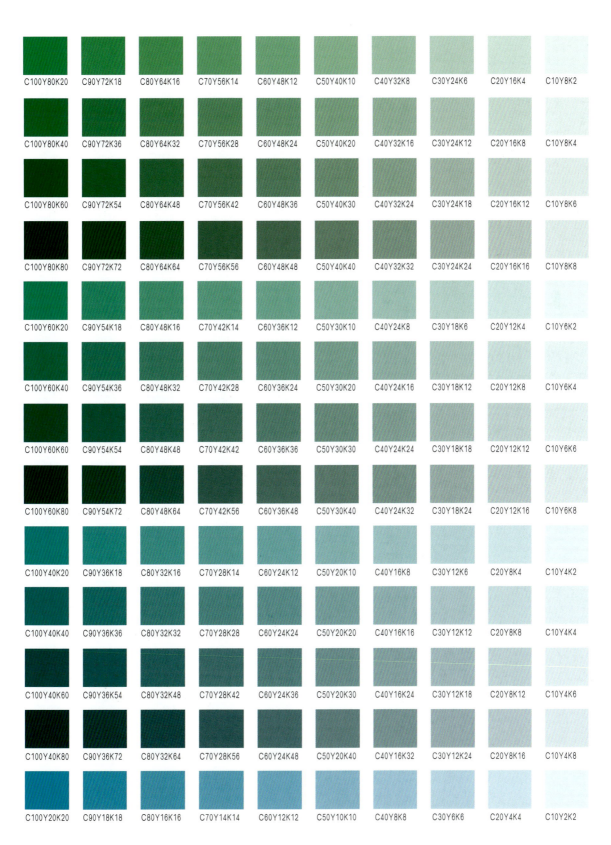

第十三章 用崭新方式排列的便捷色谱

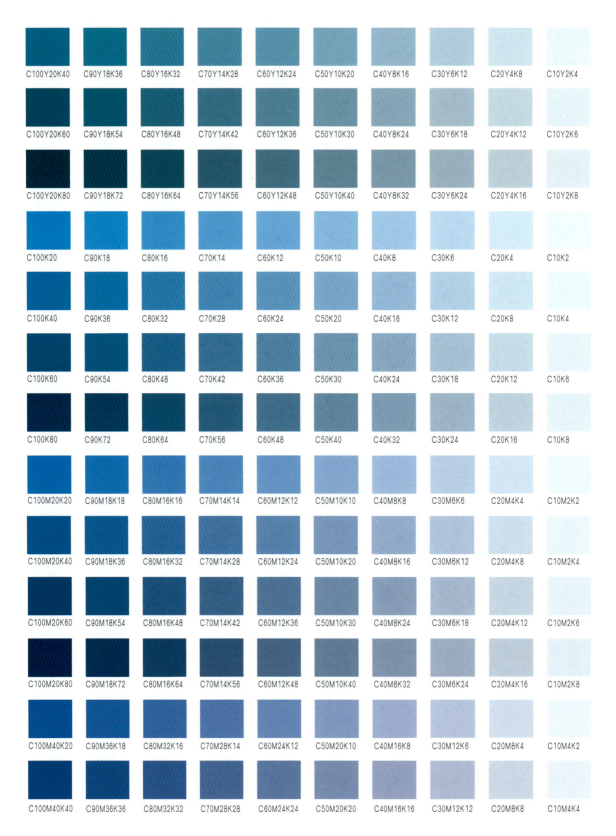

第十三章 用崭新方式排列的便捷色谱

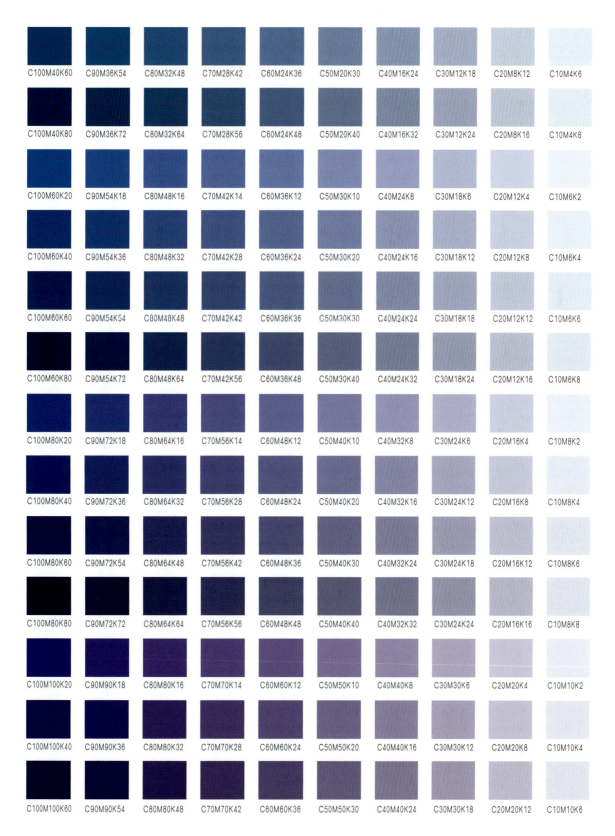

第十三章 用崭新方式排列的便捷色谱

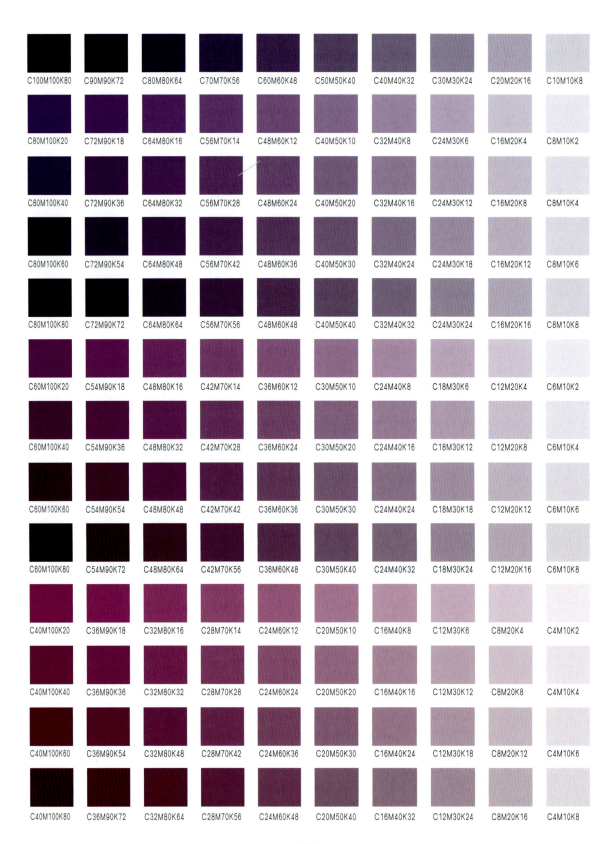

第十三章 用崭新方式排列的便捷色谱

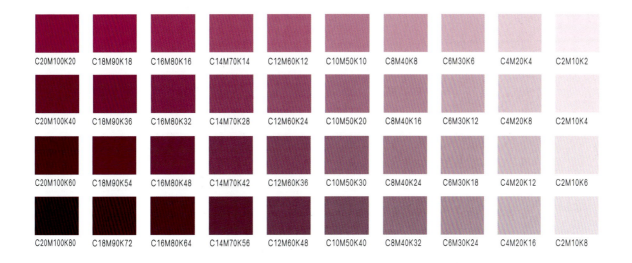

参 考 书 目

[1] 黄英杰，周锐，丁玉红. 构成艺术 [M]. 上海：同济大学出版社，2004.

[2] 王蕴强，马玖成. 色彩·服装与美 [M]. 北京：中国轻工业出版社，1996.

[3] COLOR SOURCEBOOK [M]. Massachusetts：Rockport Publishers,Inc.,1989.

[4] 金陵设计制作有限公司. 配色事典 [M]. 台北：汉欣文化事业有限公司，1987.

[5] [日] 福田邦夫，[日] 左藤邦夫. 色彩设计初步 [M]. 徐艺乙，石建中，译
　　北京：北京工艺美术出版社，1988.

[6] 盛忠谊，罗晓光. 色彩构成 [M]. 长沙：湖南美术出版社，2002.

[7] 王力强，文红. 平面·色彩构成 [M]. 重庆：重庆大学出版社，2002.

[8] 张继渝. 设计色彩 [M]. 重庆：重庆大学出版社，2002.

[9] 黄建平，章莉莉. 设计色彩教程 [M]. 上海：上海书画出版社，2002.

[10] 黄焱冰. 色彩视知觉 [M]. 南宁：广西美术出版社，2004.